国家形象视角
下的设计教学与实践

编著 程雪松

上海大学出版社

图书在版编目（CIP）数据

国家形象视角下的设计教学与实践 / 程雪松编著
. -- 上海：上海大学出版社，2024.1
ISBN 978-7-5671-4933-5

Ⅰ.①国… Ⅱ.①程… Ⅲ.①艺术－设计－教学研究－研究生－教材 Ⅳ.① J06-4

中国国家版本馆 CIP 数据核字 (2024) 第 011294 号

策　　划　农雪玲
责任编辑　农雪玲
技术编辑　金　鑫　钱宇坤
装帧设计　郎郭彬　万　懿　胡昊星　倪天辰

本书受上海大学地方高水平大学建设经费资助

书　　名	国家形象视角下的设计教学与实践
编　　著	程雪松
出版发行	上海大学出版社
社　　址	上海市上大路 99 号
邮政编码	200444
网　　址	http://www.shupress.cn
发行热线	021-66135112
出 版 人	戴骏豪
印　　刷	上海东亚彩印有限公司
经　　销	各地新华书店
开　　本	890mm x 1240mm
印　　张	17.25
字　　数	345 千
版　　次	2024 年 3 月第 1 版
印　　次	2024 年 3 月第 1 次
书　　号	978-7-5671-4933-5/J · 647
定　　价	88.00 元

版权所有　侵权必究
如发现本书有印装质量问题请与印刷厂质量科联系
联系电话：021-34536788

前言
Foreword

　　当前世界格局不断重组，全球经济逐步复苏，积极、正面的国家形象将为一国赢得新的机遇与发展。随着中国更进一步向世界舞台的中央靠拢，国际社会对中国的关注度也越来越高。在此背景下，讲好中国故事，传播好中国声音，展现可信、可爱、可敬的中国形象尤为重要。

　　设计在国家形象的塑造中起着至关重要的作用，不同时期的国家形象既反映了时代的印记，又是民族精神的写照。新中国成立初期，设计前辈们秉持着"民族形式、大众适用、科学方法"的原则，在国徽、政协会徽、十大建筑等代表共和国初期国家形象的设计中，巧妙地融合了民族性与时代性，为国家形象赋予了清新、刚健、庄重的内涵。改革开放之后，我国综合国力逐步增强。自从新中国首次参加1982年诺克斯维尔世博会以来，国家开始注重在国际盛会中展示中国形象，并不断通过设计提升展览标准和影响力。进入21世纪，北京奥运会、上海世博会接连成功举办，实现了中华民族的百年梦想。在奥运会形象与景观设计、世博园规划与主题演绎中，设计师们从中华传统文化中提取典型元素，将抽象的国家形象具象化，并赋予其功能意义与美学价值，向世界人民展现出令人印象深刻的大国形象，得到国内外高度赞誉。重大国际事件在我国的成功举办，让党和国家深刻意识到设计是提升国家形象、服务国家发展需求的有效手段。伴

随着历史的发展机遇，重大国际展览活动中的国家形象设计也走向了融合创新的新时代。

作为全球最高级别的展览活动，世博会经过170多年的演变，在展示国家形象、探讨人类命运、促进国际合作、加强文化交流等方面发挥了核心作用。然而，在复杂的国际局势和经济形势影响下，处于转型期的世博会面临着众多挑战，其价值与存在意义受到质疑。因此，当下对世博会的未来发展进行深入思考和设计研究十分必要。特别是针对以下3个现实问题，设计学应有所回应。

首先是国家形象塑造与国际传播的问题。现代展览以信息传播为首要目标，展示设计如何以融通中外的话语方式演绎世博主题，回应人类内心深处的重大关切。尤其在中国馆的建设中，如何通过符号化、故事化、仪式化、立体化的形式塑造新时代的中国形象，向国际观众传递"创新、协调、绿色、开放、共享"的新发展理念，值得思考。其次是可持续发展的问题。作为高规格、长时间、大规模的顶级盛会，如何在降低成本和节约资源的同时，将世博园打造为传承世博精神和主题理念的可持续项目，将短暂的辉煌转化为永恒的光芒？在面对会后转型和城市更新等问题时，可持续设计、社会设计、服务设计等设计理念能否为这些挑战提供创新策略与方法？这些都是必须解决的问题。最后是设计本体的发展问题。回顾历史，世博会是设计大师的试验场和设计潮流的风向标，它对现代设计的发展进程产生了巨大的推动作用。立足当代，世博会已经成为一个实现综合目标的国际展览活动，需要我们在设计中不断反思设计的角色与边界，探索跨学科和跨文化的合作方式，以构建处理复杂问题的系统设计思维与方法。同时，从这类大型展览、赛事活动中所积累的设计经验与范式如何为专业自身赋能，如何启迪其他如奥运会、商业会展、博物馆等设计类型，也值得深入研究。

上海世博会如一场璀璨烟火，绚丽了世博会的历史，也照亮了城市的未来。作为设计之都的上海，面对上述问题，从政府、产业到高校，均已做出积极回应。后世博时代以来，上海以实际行动践行着"城市，让生活更美好"这一主题。通过引入生态栖居理念，上海推动了浦东和浦西地区的产业转型和城市更新，从而形成了一系列标志性的公共活动空间，为世博园会后的适配性设计提供了成功的经验，这些设计实践也为其他城市更

新和乡村振兴领域提供了宝贵的启示。

与此同时，以上海美术学院为代表的设计院校，更是作为世博研究的前沿阵地，通过在地、在场、在线的"产学研"新模式，开展针对世博会的理论研究与实践探索，为世博发展提供全方位服务。近年来，上海美术学院围绕世博课题开设特色课程、举办学术论坛，探讨如何讲好中国故事、唱响时代号角、思考人类命运等问题。特别是以程雪松教授为代表的世博研究团队，紧密结合时代发展和国家需求，通过开设"国家形象设计理论与实践"专业课程，聚焦重大国际展览活动中的国家形象设计及相关问题，尝试运用设计学方法解决世博发展中的问题，培育了一批具有责任意识、担当能力和国际视野的新时代设计人才。同时，这也给青年学生一个接触国家形象设计的宏大主题的机会，帮助他们开阔学术视野，建立实践框架，为未来深造和就业奠定坚实基础。本书将课程实录集结成册，重点聚焦世博语境下的国家形象设计，全景化地展示了教师的思辨、学生的创新和社会的支持。本书亦是上海美术学院关于世博研究的智慧凝结，衷心希望本书能够为相关研究者和设计师提供有益的启发，让我们一同为展示中国独特形象和文化魅力做出努力，为未来世博发展贡献中国智慧、中国方案、中国力量。

清华大学美术学院院长

2023 年 8 月

目　　录
Contents

一、教师研究　　01

世博课题引领设计教学拓展：
上海美术学院结合世博设计开展研究生教育教学
的实践与思考　　程雪松　02

用世界语言讲述中国故事
——NITA 展览环境设计中的分层逻辑演绎　　程雪松　16

展览：连接国家形象和个体认同的桥梁
——以 2017 阿斯塔纳世博会为例　　程雪松　关雅颂　26

从米兰三馆看国家文化形象塑造　　程雪松　40

从一段展墙谈起
——第 22 届米兰三年展中国馆上海美术学院展
区的主题策划与空间演绎　　程雪松　杨　璐　54

情感之笔与符号之墨：
世博会主题演绎中的展示设计创新探究　　李　茜　68

开放的世博展览空间设计
——以 2015 米兰世博会中国馆方案
竞赛作品"守望五色土"为例　　程雪松　78

二、课程论文 95

2020 迪拜世博会中国馆展厅的沉浸式情景设计浅论　　殷雨晴　96

浅析世博会中的展馆设计与内容传播
——以 2020 迪拜世博会中国馆为例　　张　晋　102

南洋劝业会国家形象的呈现及后世影响　　李溥然　108

上海总商会与世博会中国国家形象构建初探　　胡玉叶　118

从敷衍到积极
——晚清时期世博会中国形象构建的变迁　　方　洲　124

民国时期国家形象的塑造与呈现
——以 1915 年中国参加巴拿马太平洋万国博览会为例　　吴梦瑶　140

从世博基因看上海城市形象构建　　万　懿　158

世博会中国馆设计缺乏在地性的原因及分析　　杨瑞萍　172

1903—1915 年张謇四次参加博览会对南通建设的影响　　张艾琦　178

世博会影响下的第一次全国美展　　吕炳旭　188

世博会中国馆的"中国红"现象研究
——以新中国参加的世博会为例　　薛铮铮　202

三、课程回顾 　　　　　　　　　　　　　　217

　　总体概述　　　　　　　　　　　　　　218
　　专题讲座　　　　　　　　　　　　　　220
　　参观调研　　　　　　　　　　　　　　222
　　学生感言　　　　　　　　　　　　　　226
　　课程研讨　　　　　　　　　　　　　　228

四、设计实践　　　　　　　　　　　　　　235

　　2010 上海世博会中国馆方案：博望　　　　　　　　　　　　　　236
　　2015 米兰世博会中国馆方案：守望五色土　　　　　　　　　　　　　　238
　　2020 迪拜世博会中国馆方案：心舟　　　　　　　　　　　　　　240
　　2019 米兰国际三年展中国馆上大展区方案：进退之间的设计　　　　　　　　　　　　　　242

五、学生习作　　　　　　　　　　　　　　245

附录：上海美术学院世博研究团队大事记　　　　　　　　　　　　　　264

后记　　　　　　　　　　　　　　265

一、教师研究

1 世博课题引领设计教学拓展：
 上海美术学院结合世博设计开展研究生教育教学
 的实践与思考 　　　　　　　　　　　　　　　程雪松

2 用世界语言讲述中国故事
 ——NITA 展览环境设计中的分层逻辑演绎 　　　程雪松

3 展览：连接国家形象和个体认同的桥梁
 ——以 2017 阿斯塔纳世博会为例 　　　程雪松　关雅颂

4 从米兰三馆看国家文化形象塑造 　　　　　　　程雪松

5 从一段展墙谈起
 ——第 22 届米兰三年展中国馆上海美术学院
 展区的主题策划与空间演绎 　　　　　　程雪松　杨　璐

6 情感之笔与符号之墨：
 世博会主题演绎中的展示设计创新探究 　　　　　李　茜

7 开放的世博展览空间设计
 ——以 2015 米兰世博会中国馆方案
 竞赛作品"守望五色土"为例 　　　　　　　　　程雪松

世博课题引领设计教学拓展：
上海美术学院结合世博设计开展研究生教育教学的实践与思考

程雪松

【摘要】 本文通过笔者指导上海美术学院硕士研究生参与课题"2020迪拜世博会中国馆整体方案设计"的经历和体会，尝试把责任担当意识、协同精神、乡土情感、红船精神等价值观教育结合重大项目、课题融入学术研究、设计创作和教学实践，通过在地、在场和在线的设计训练，推动教与学、思与行、艺与道的教学研究不断迈向纵深，助力培养面向未来的新海派设计人才。

【关键词】 世博课题；设计教学；世博设计；研究生教育

一、引子

长期以来，我国的研究生能力培养目标并不够明确。特别是设计类专业的硕士研究生教育，受到实践和市场的影响，随着社会潮流快速地变革转向，难以形成稳定且具前瞻性的培养思路和计划。与此相对，英国职业研究和顾问中心（Career Research & Advisory Center）把研究生能力培养分为 4 个方面，分别是知识和智能（A：Knowledge & intellectual abilities）、个人效能（B：Personal effectiveness）、研究管理和组织（C：Research governance & organization）、参与和影响（D：Engagement, influence & impact），各自有 3 项子能力予以支撑。以此为基础构建的"评价环"（图1）为英国的教育体系给出明确的培养目标指引，艺术设计专业在 QS 连续多年排名第一的英国皇家艺术学院（RCA）就将其奉为圭臬。为了探索海派文化语境下设计学科研究生人才培养的模式和方法，笔者参照评价环的能力指标，以世博课题为载体，协同相关领域导师组成员，带领上海美术学院（以下简称"学院"）设计学各专业研究生，进行了多年的教学实践研究，并试图通过此过程沉淀出具有典型意义和参考价值的海派设计人才培养方向。

工作始于 2017 年暑假，学院设计学各专业研究生和导师组成员组成课题组，投入 2020 迪拜世博会中国馆的研究策划和方案设计工作。工作内容主要包括讲座与论坛、调研与考察、工作坊与展览以及整体方案设计等 4 部分。对于 2016 年 12 月新上海美术学院挂牌后的第一批高水平建设课题，我们试图在教学中切实关注如下问题：

（1）计划生育一代艺术类学生大多是独生子女，家庭条件相对优越，容易沉迷于个人的小趣味，缺乏对国家、民族等重大问题的关切，通过参与世博课题这样的综合性专业训练来推动他们把个人想法和世界的大潮流、人类的大未来进行关联，拓展其视野和思考维度；

（2）随着学科和专业细分，学生思考问题容易固化，世博会设计要求研究生在不同专业之间进行协作，现代社会发展也需要他们突破壁垒，进行跨专业的融合；

（3）世博会强调国家身份和文化认同，在专业设计工作中结合时代特征，融入家国情怀和信念理想，帮助年轻设计师寻找和挖掘自己的设计之"锚"（Steven Holl，2010）；

（4）通过世博会设计梳理上海的世博基因和文化脉络，让来自五湖四海的学生建立乡土意识和海派文化认同；

（5）以世博会中国馆设计为目标导向，用论坛、调研、展览等作为手段，培养学生带着问题、在实践中做研究的学术理路。

通过对以上这些问题的强化和引导，引领研究生走出学校的小教室，融入世博和社会的大课堂，成为未来城市建设和国家发展所需的劳动者与建设者。

二、世博会研究和设计

这次世博会研究和设计包含 3 个层面的工作：一是研究历届世博会的规划和场馆设计。通过脉络梳理，了解世博会的内涵、现象和发展史，这是纵向的观察，对世博会未来的发展趋势做出判断。二是对近几届世博会举办地进行后世博发展情况分析调研。这部分是横向的比较，一方面可以了解世博会对举办城市的意义，另一方面可以立体思考世博会的机遇和价值，重点是立足上海，对标其他世博城市，从经验和教训的角度来考察。三是研究设计 2020 迪拜世博会中国馆的整体方案，包括场馆物质空间的规划设计和主题演绎、视觉传达、影片策划等，这是聚焦式的考察和反思式的实践。尤其是主题演绎和策划，过去设计教学在这方面下功夫不多。这次特别强调通过对世博会主题及中国馆主题、分主题、演绎逻辑等抽象内容进行研究，来训练学生的策划能力、叙事能力、思辨能力。希望以上几个层面工作跳出传统设计教学重形式、轻内涵，重视觉、轻分析，重结果、轻过程的窠臼，强化学生抽象思维、逻辑思维和整体思维的能力。根本目标在于通过对世博会中国馆的思考和设计，初步确立起"为未来中国而设计"的理念意识，协调国家诉求和个体（本国观众、举办国观众、外国观众）认同统一，建立起对复杂问题的评估和认知，为未来职业发展做好思想上和专业上的准备。

（一）以"国家形象和人类命运"的课题进行创意叙事，引发 90 后、00 后学生对宏大主题的关注思考

世博会内涵和目标随着时代更替，"从一个商品展销的窗口变成一个开放交流的平台"[1]，交流的话题也不局限于科技、艺术、自然等领域，主要是关注未来的人类命运——面对未知和困境，如何迎接挑战。世博会国家馆作为展示国家形象、弘扬国家理念的载体，其设计紧紧围绕国家意志的表达。国家

形象和人类命运这样宏大的主题，对于 90 后、00 后艺术和设计专业研究生来说，无疑是陌生的。这些学生成长条件相对优越，容易醉心于自己的"小确幸"，纠结于自己的"小得失"，缺乏对人类、国家等重大问题的关切，这也是"个体泛在的微粒社会"（王建国院士语）的特征。然而在复杂的国际局势和地缘政治变迁背景下，世博会国家馆设计必须直面前瞻议题，并以可视化的设计语言去回应沉潜在人们内心深处的重大关切。评价环中象限 A "知识和智能"对应"知识基础、认知能力和创造性"3 个子能力，世博课题对学生们的挑战正是在于考验他们是否具有扎实宽厚的基础、对于时代命题灵敏的认知以及可被激发的创造力。

比如 2020 迪拜世博会主题是"沟通思想，创造未来"（Connecting Minds, Creating Future），如何演绎这一主题，就是对设计专业学生感知力和想象力的考察。2017 年下半年学院举办了设计工作坊，由专业教师带领学生从建筑形象、吉祥物形象、展览展项、主题影片等不同视角展开工作（图 2、图 3）。优秀的设计演绎和精彩的策划叙事密不可分，"讲故事不止于传播知识，而在于产生理解力，激励个人含义的构建。精彩的故事里往往还有故事，它们企及受众，打开其心灵、点燃其想象、激励他们创设属于自己的故事"[2]。尤其是在谈论宏大叙事的情况下，具有"相关性、同理心、共鸣度"的平凡叙事，往往更能够从情感上触动倾听者。学生们的创意叙事大体分为 3 类：第一类是从细微事物着眼。比如有学生把建筑想象成一个"耳机"的造型，用来表达沟通和倾听，这很有时代特点，影片故事也从一个阿拉伯儿童戴着耳机听中国歌曲《茉莉花》开始，来体现中外文化交融和沟通。还有学生从中国古代的"纸鸢"（风筝）联想到人类放飞梦想、探索未来的曲折历程，以"毛笔"造型作为吉祥物形象，强调文字的传播价值。第二类是从宏大的形象和意境出发。比如有学生把中国的山水和阿拉伯的沙丘进行拼贴融合，形成审美独特的空间造型。还有学生以"船"和"桥"的形态来展开想象，表达"跨越鸿沟、消弭分歧"的意涵。第三类比较抽象，通过思辨性的概念来传达主题。比如以"大屋顶"表达"同一屋檐下、同是一家人"与"共建、共享、共治"的思考，以勾连搭接的丝线来传递"连接"的隐喻，同时通过丝线图案形成展线，串联起若干重要展项，还有学生以丝绸之路上的"商人""将士""僧侣""仆役"的生活情境为主题来营造展览的结构和主题。通过抽象概念——形象语言——重大关切的设计过程，学生们不拘泥于简单的效果表现，由设计逻辑的梳理深

入到对于时代主题的解读，并且逐步确立起设计师在时代症候中的角色担当。这可能是今日设计教学超越技巧和功利、培养使命感和创造力的可供思考与借鉴的一条路径。

（二）以建筑与环境、演绎与展览、平面与视频等多专业协同，培养学生互助合作的精神

当下世界，专业不断细分，学科又加速融合，新兴专业、交叉学科不断涌现，这就要求高等教育尤其是研究生教育的培养目标和方法不能拘泥于单一专业人才的培养，要更注意塑造学生的开阔视野和创新精神。新时代的设计教育，早已不仅仅是产品、环境、平面三驾马车的分道扬镳，而是以问题为导向、始终应对变化的多专业协同。作为实践者的设计师，应当具备服务的意识，运用知识和发现问题的能力，以及协调多专业密切合作、解决问题的素养。评价环中象限D"参与和影响"对应"参与和影响、沟通和传播、与他人协作"3项子能力。这里的影响既包括润物无声的化育，又有澎湃的冲击和反馈。而世博会是设计行业的大会演，用建筑、展览、平面、电影、数码等多种手段来诠释理念、强化体验。通过在有限时空内的设计工作，切实训练多专业学生的参与影响、协同合作的能力，是本次教学的重要收获之一。

2020迪拜世博会中国馆主题是"构建人类命运共同体：创新与机遇"，有协同合作、和衷共济、把握机遇之意。世博会博物馆原副馆长俞力把世博会概括为"五个一"，即一个主题、一座展馆、一场论坛、一台演出、一次展览[3]。这就意味着世博场馆设计不仅包含建筑、展览、舞美等基本内容，还有景观、VI（视觉识别系统）、吉祥物、室内、数码等延伸表达。以学院设计学科为主体的不同专业学生组成设计小组，围绕主题各自展开创意设计，每一组提出一整套设计方案。比如，有的组以"丝路"为主线，建筑造型以丝线缠绕编织而成，如同一个大蚕茧，展览分主题是"丝绸之路——贸易丰富生活""人间正道——科技改变世界""锦绣前程——互联沟通心灵"，分别从历史、当下、未来的时间维度展现"一带一路"的内涵和成果。还有的组从"同舟共济"的角度出发，建筑造型如同一艘巨轮，展览则分为"沙漠之舟""福地宝船""探月飞船"和"心海泛舟"等4个部分，紧扣"船"的形象和内涵演绎，而标识和吉祥物等视觉形象也从"船"的构件特征出发进行传达，如锚、舵、桨等。各组内部成员在合作时，一方面要发挥自身优势，用专业语言来诠释主题，另一方面要与其他专业协调，避免自说自话。比如，建筑既是最大的展项，又限

定了展览流线和展陈空间；展览需要分阶段叙事，又要结合建筑空间的转换进行不同主题场景切换；电影是最重要的动态展项，是展览的高潮，也是建筑空间的核心，电影叙事影响到人流的疏散和影院空间布局，进而影响整个建筑空间。学生们在实践中了解了问题的复杂性，理解了其他专业的出发点，就能自觉主动地从更大格局和服务意识来思考设计问题。2019届艺术设计MFA蔡亦超受到启发，结合亲身体验，以《设计学与管理学双重视角下的"协同设计"初探》为题撰写了硕士学位论文，研究范围涉及管理学和设计学的交叉领域，具有较好的跨学科视野和创新意识，该论文被评为优秀论文。

（三）以世博主题，触发世博记忆，追溯世博基因，对在沪求学的研究生进行在地、在场、在线的乡土教育

国际展览局副秘书长迪米特里·凯尔肯泽斯（Dimitri Kerkentzes）认为上海是当之无愧的世博城市。上海不仅举办了2010世博会，创下多项世界之最，而且传承了世博精神，开放与合作已融入城市文脉；上海世博会还贡献了两大遗产：一是联合国批准设立世界城市日（每年10月31日），二是建立世博会博物馆[4]。世博记忆、世博精神和世博遗产都成为上海的基因，世博会博物馆也成为进行城市乡土教育、开启设计之门的钥匙。

2018年上海美术学院和世博会博物馆签署了馆院共建协议。作为国际展览局和上海市政府合作共建的唯一官方博物馆和文献中心，世博会博物馆完整收藏和展示了世博会历史、历届世博会的重要展品和上海世博会的精彩瞬间。馆方策划举办了包括"世博遗珍——历届世博会藏品展"在内的一系列重要展览，为公众和青年学子开启了了解世博会的大门。世博会博物馆原馆长刘绣华女士、副馆长邹俊先生等专家多次通过展览契机为师生提供咨询和指导，使教学课堂融入了博物馆殿堂；学生针对世界上其他的世博城市如德国汉诺威、日本爱知、韩国丽水等进行研究，围绕世博会对城市转型发展的推动作用、世博城市的特点、世博遗产的价值等议题，思考如何传承世博基因、活化世博遗产、提升上海城市能级。因为，"展览活动是激活城市空间的重要手段，展览会是提升城市影响力的重要依托，展览空间是进行城市更新的重要载体，展览文化是塑造城市魅力的重要媒介"[5]。世博会选择举办城市并非偶然，世博会助力城市发展更是有目共睹。学生以世博为切入点，对世博城市的建设发展轨迹进行深入的探究；课题组师生代表还专程实地考察了2015年世博会举办地米兰和2017年世博会举办地阿斯塔纳（图4）。米兰是有深厚底蕴的设计之都，

阿斯塔纳则是建立在能源基础上的新兴城市，通过亲身感受处于不同发展阶段的世博城市的风貌，并分析两届世博会主题"滋养地球，生命的能源"（Feeding the Planet, Energy for Life）和"未来能源"（Future Energy）与其世博园区规划、后世博发展的关系，理解物质空间规划和"目标愿景理念"之间的互动关系，思考"设计之都"和"创新城市"建设的机制与路径。通过具身在场和远程在线的研究，把建设上海全球城市的目标诉求和路径思考融入教学。

（四）以综合性的学术讲堂、论坛、考察、展览营造学术氛围，建构新时代大学生的学术理想

高等院校参与世博设计工作，有别于一般的设计院所和公司，非功利性和学术性应当是参与者坚持的底线。难以否认，世博会往往深陷国家竞争的"名利场"，成为国家间博弈的舞台。但是肩负"为社会贡献思想、为人类创造文化"的使命，高校理应发挥己长，有所取舍和担当，尤其应当以"理念的传播、问题的探究、文化的交流"[6]为己任。评价环中象限C"研究管理和组织"对应"职业操守、研究管理和资源管理"3项子能力。教师围绕研究目标带领学生进行资源整合、论坛组织、研讨策划、田野调查、展览呈现等工作，训练了学生的研究和组织能力。

2017年暑期开始，学院组织"世博讲堂"，邀请校内外"一带一路"专家和节事活动策划、吉祥物设计、建筑设计、展览设计等方面的专家给学生讲解。比如邀请复旦大学文史研究院段志强讲"安禄山的中国梦"，旧金山艺术大学朱晟皓讲"庆典策划与设计"，享念科技创始人张一戈讲《互联网用户生成内容》。讲座内容契合2020迪拜世博会中国馆主题，贴近时代，视角多元。2017年11月，由中国美术家协会指导、上海大学主办、世博会博物馆和上海市设计学科教指委协办的大型国际学术论坛在上海举办，论坛分为策划和演绎、建筑和环境、展览和展示、视觉与媒体4个单元，邀请国际知名世博专家发表重要演讲。复旦大学图书馆原馆长葛剑雄、国家文物局博物馆司原司长段勇、清华大学国家形象研究中心主任范红、上海美术电影制片厂原厂长常光希、世博会博物馆主创建筑师杨明、曾经参与设计多届世博会阿联酋馆的英国福斯特建筑事务所合伙人马丁（Martin Castle）、设计上海世博文化公园的法国岱禾景观事务所主持人米歇尔（Michel Hoessler）、主持设计多届世博会日本馆的设计师彦坂裕（Yutaka Hikosaka）等20多位国内外嘉宾悉数到场，阐述了自己对世博策划设计的理解感悟。2018年12月，由中国贸促

会、上海市人民政府和国际展览局（BIE）主办，世博会博物馆和上海美术学院承办的"国际展览会与创意城市"学术论坛在世博会博物馆举办，来自博埃里（Stefano Boeri）事务所、同济大学、中央美院、上海大学的多位专家从不同视角探讨了世博会同创意城市建设和艺术设计教育的关系，为上海建设设计之都赋能。通过这些有针对性、高规格的论坛研讨，学生们亲历了大型论坛的协调组织过程，对世博会从学术规范到工作实务都有近距离的体验。教师和来自一线的专业设计师指导学生进行中国馆方案设计，设计成果以展览形式呈现。琳琅满目的模型、动画、图版、视频、文献汇集成"你好世博"设计成果展，同学们自己动手策划、布展、推介和传播，对于展览的内涵和表现形式有了深入的理解。研究生们表示参与世博设计"很辛苦，也很值得"（2016级视觉传达研究生黄晶语）。来自迪拜世博局的官员马纳尔·阿尔巴亚特（Manal AlBayat）女士在看完展览后（图5），被世博课题和教育教学融合的举措所吸引，也被课题组师生进行主题演绎和方案构想所表现出的创新创意所打动[7]。这些高浓度、沉浸式的学术研究和实践活动让同学们体会到："在新技术、新思潮、新理念层出不穷的当下，在社会转型发展、文化加速竞合的后工业时代背景下，思维的碰撞和激发、专业的分化和融合、国家的前景和人类的命运、宏大的叙事和个体的认同、环境的恶化和可持续发展的理念，这些议题都已经成为我们生活中不可分割的组成部分，也成为世博会始终葆有生命力的能量之源。"[8] 世博研究成为同学们研究生涯的学术起点，助力他们寻找学术方向、构建学术理想。

（五）以"红船"的形象设计，坚定师生党员"不忘初心、砥砺前行"的理想信念

中国馆主题"构建人类命运共同体——创新和机遇"中，"和而不同"理念提出了两个问题：显性的问题是如何用清晰感人的空间形象来演绎和传达这一主题，隐性的问题是年轻的设计师如何在两年时间内获得对于主题的洞察和认同。评价环中象限B"个人效能"对应"个人素质、自我管理、专业和职业发展"3个子能力，这就牵涉到自我的认同、管理和激发，才能最终让精彩理念外化为完美形式，并在反复打磨中日臻精纯。

为了避免先入为主和主观臆断，师生经过上百种方案的多轮比较，最终选择以"船"的形象演绎主题。最终形式聚焦为一个抽象现代的"和之舟"与一个具象雄浑的"心舟"作为"对照组"。"和之舟"被构想成为丝绸缠绕的"绸

船",如同一个生命体,空灵飘逸(图6)。"心舟"则更为直观,宛若一艘宝船在海面前行(图7)。这样做的考虑是:① 回应中国馆主题。紧扣主题,表达"和衷共济,前程锦绣"的内涵。② 回应2020迪拜世博会主题。纽带代表沟通,航行奔向未来。③ 回应"和而不同"的核心思想。王献之的行书"和"字,一气呵成,化为彩带围合出"绸船"饱满的体量;友谊的宝船在海面上迎风破浪,是传递和平的使者。④ 演绎"一带一路"倡议。盘旋上升的绸带和船头悬挂的垂幔,寓意"一带一路"。这是中国智慧的结晶和中国方案的表达。⑤ 对"创新和机遇"的解读。这两个方案综合了"航船"和"飞船"、"丝带"和"道路"等概念意象创造出新的形象,具有生命力和正能量。

在关于形式的选择上,设计团队也时常感到迷茫,尤其是大量时事信息不时让设计者产生微妙的心态变化。但是在热带沙漠地区举办的2020迪拜世博会会期因疫情延至2021年举办,这一年适逢建党100周年。"开天辟地、敢为人先的首创精神,坚定理想、百折不挠的奋斗精神,立党为公、忠诚为民的奉献精神",凝聚的精神是对中国馆主题的完整诠释。为此,课题组师生党员特意选择7月1日前往嘉兴南湖瞻仰红船(图8),重温誓言,追溯革命精神之源,印证设计创意的初心,同时对于自身前程命运、职业发展和责任担当也进行了深入思考。

三、结语

对于研究生来说,历时近两年的世博研究和设计工作已经告一段落;而对于课题组的教师而言,培养面向未来的设计师、培养美好生活的建设者、培养社会主义事业接班人的工作却一直在路上。近年来,随着中国走近世界舞台中央,在全球参照系中,教育和教育者的角色都有所改变。我们面临的挑战是在复杂的国际浪潮里,如何培养具有家国情怀、服务意识和创新精神的设计师;随着跨文化的交流和碰撞日益频繁,如何培养扎根文化传统、具备国际视野、坚持文化自觉的设计师;强调策划和运营的行业前端、强调实施和建(制)造的行业终端都比以往更加需要设计资源,我们如何培养既有行业整合力又有独立思辨力的设计师。设计家唐纳德·诺曼(Donald Norman)在2010年曾指出,今天服务设计、互动设计和经验设计等新兴领域对传统实体设计技能要求不高,但是更迫切需要"社会科学、故事建构、后台运作与互动流程等知识",

甚至设计师要为"组织架构和服务体系做设计"。作为世界工厂的中国，需要产品工匠；而拥抱未来的中国，更需要整体性和引领性的智慧与方案。英国研究生培养评价体系给我们提供了参考，但并不能给出答案，而世博研究实践让我们的现实需求更加清晰，也让教育的目标和路径更加凸显。

回顾173年前中国湖州商人徐荣村首次把湖丝送进伦敦水晶宫，130年前郑观应在《盛世危言》中首倡办博，120年前溥伦首次率清领政府代表团正式参加圣路易斯世博会，23年前吴建民向国际展览局递交办博申请，14年前7000多万名参观者造访上海世博园，以及9年前中国首次在海外建馆展现东方"麦浪"，这些历史性事件见证了中国复兴，也见证了中国与世博从参与，到主办，再到协同的历史互动过程。世博会犹如这个复杂世界的缩影，不断向我们提问，也不断启发我们寻找创造性解决之道。通过申博办博，上海储备了大量城市建设、项目管理、国际交流、经贸文化等领域的优秀人才，支撑了城市的繁荣。时至今日，城市的目标和使命已发生转变，而当年的人才红利有待更新。迎接这一挑战正是当代年轻建设者的历史使命，也是今天教育者肩负的"建设美好世界的时代担当"[9]。

注释

[1] 程雪松. 开放的世博展览空间设计——以 2015 年米兰世博会中国馆竞赛方案"守望五色土"为例 [J]. 公共艺术，2014(3).

[2] 郑奕. 相关性 共鸣度 同理心 ——博物馆企及观众的关键所在 [J]. 东南文化，2018(2).

[3] 董卫星，程雪松，董春欣，汪宁，葛天卿. 未来畅想，沟通桥梁——世博语境下的展览创意设计学术论文集 [M]. 北京：中国建筑工业出版社，2018.

[4] 国展局里的"小迪"：上海世博会展示了开放的中国 [EB/OL].(2018-07-05).http://www.expo-museum.cn/sbbwg/n137/n138/n164/n168/u1ai22185.html.

[5] 程雪松，翟磊. 展览化城市 [J]. 公共艺术，2018(1).

[6] 程雪松，苏琴，周纯媛. 东方情韵 世界表达 [J]. 园林，2017(1).

[7] 迪拜世博局官员参观上海大学上海美术学院"你好！EXPO"展 [EB/OL].(2018-09-10).http://news.shu.edu.cn/info/1012/48381.htm.

[8] 程雪松，董春欣，汪宁，葛天卿. 第一届"未来畅想 沟通桥梁——世博语境下的展览创意设计"学术论坛综述 [J]. 装饰，2017(12).

[9] 高立伟. 建设美好世界的时代担当 [EB/OL].(2018-07-19).http://www.cssn.cn/index/index_focus/201807/t20180719_4505558.shtml.

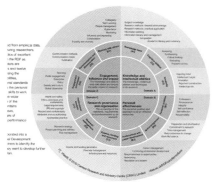
图1

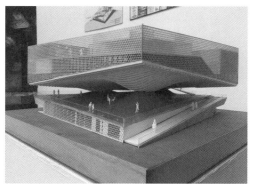
图2

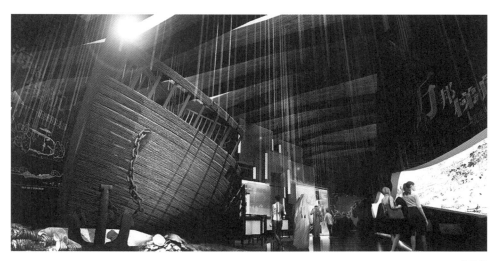
图3

图4

图5

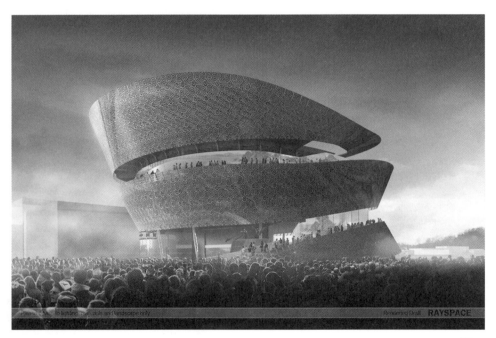

图6

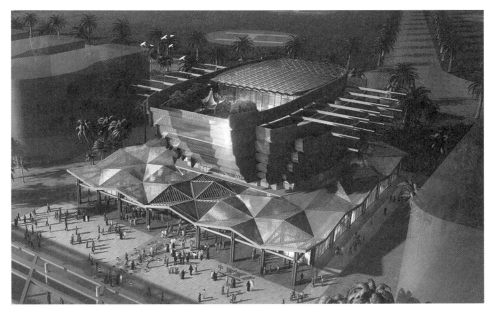

图 7

图 8

图片来源

图 1　英国研究生教育评价环　来源：RCA
图 2　李嘉馨作品《守望之丘》　来源：李嘉馨提供
图 3　展览：万邦梯航　来源：董春欣设计、绘制
图 4　课题组师生调研阿斯塔纳世博会　来源：笔者自摄
图 5　迪拜世博局官员参观"你好世博"展　来源：笔者自摄
图 6　和之舟　来源：笔者设计、绘制
图 7　心舟　来源：笔者设计、绘制
图 8　嘉兴南湖红船　来源：笔者自摄

用世界语言讲述中国故事
——NITA 展览环境设计中的分层逻辑演绎

程雪松

【摘要】 当下越来越多的世界级展会在中国举办，荷兰 NITA 曾参与了其中若干重要项目的设计咨询工作。本文从展览场馆和展览公园两方面，对 NITA 相关重要设计作品进行分析和阐述，提出立足中国的跨文化展览环境设计应深入发现代表东方审美价值的意象和意境，采用分层逻辑结构进行演绎和表现，进而获得世界的关注和认同。

【关键词】 NITA；展览公园；展览场馆；意象和意境；分层逻辑

一、引言

一切展览活动都起源于人类炫耀的本能，从求偶时的啼鸣，到欢聚时的表演，乃至招徕时的显摆，大抵都可以归结为这种表达。现代展览以传播为主要目的，意义、价值和观念通过展览活动得到扩散，展览和生活的关系日益密切。当代国际会展活动尤以国际展览局（BIE）审批、注册的世界博览会（World EXPO，简称世博会）、世界园艺博览会（International Horticulture EXPO，简称世园会）和米兰三年展（Trienale di Milano，简称三年展）等最受关注，因其关系到人类发展的明确主题——如世博会围绕人与科技，世园会围绕人与自然，三年展围绕人与创造——得到各国政府和人民的瞩目与响应。

中国参加世界性的展览活动经历了参与—主办—协同的渐进发展过程，参展角色也经历了向心—中心—同心的变化。尤其是2010上海世博会和2015米兰世博会之后，我们意识到世界博览会并非力量炫耀的舞台，而是交流对话的开放论坛。沉淀千年的东方哲学需要通过张弛有度、平等创意的沟通来体现，从而与世界取得互信和认同。展览设计语言作为展览活动的主要沟通形式，应当通过现代表现进行传达，以彰显意义，推动传播。

二、跨文化的设计理念

荷兰NITA设计（简称NITA）一直活跃在中国国际大型展会设计前沿。荷兰文化重视交流和分享，NITA中外联合的主创团队坚持从概念到深化全流程的跨文化对话，这是强调聆听与沟通的文化，尤其对东方审美中具有独特意义的意象诠释和意境拓展充满好奇与敬意，并且展开了深入思考和设计实践。在现代展览场馆的策划、实施和展览型公园、绿地的规划、设计中，NITA的实践采用分层逻辑的方法，力图让更广泛的社会阶层和文化受众理解与接受。大型展览会的展示内容多、参观历时长、观展人流大，所以展览核心设计理念、演绎逻辑和表现方式无法进行宏大、冗长的书写，若能撷取一些文化元素和片段，即可与世界轻松对话，在网络时代"浅"阅读的背景下，以"轻"的表达策略，消解"重"的内容负荷。美国著名建筑师莱特（Frank Lloyd Wright）曾说过："我喜欢抓住一个

想法，戏弄之，直至最后成为一个诗意的环境。"NITA的"想法"往往来源于西方人眼中的东方意象和意境，"戏弄"是一个分析性演绎的过程，是采用分层逻辑寻找东方意象、意境和演绎主题之间的关系的过程，"环境"的营造是一种诗性的表达，三者之间可见清晰的脉络关联。本文通过对近年来NITA的4个重要作品的整体解读——从中国作为参展方的国家馆（园）整体设计和中国作为主办方的大型展览公园规划设计两个向度，从不同的立场、尺度、语境氛围层面进行比较分析，提供一个面向未来的国际展览环境设计和评价新视角。

三、展览场馆中的意象传达

在大型国际展会中，展览馆（园）是人流、物流、信息流聚汇的焦点，不仅浓缩了游客的观展体验，而且是关于展览主题的第一件展品，寄托了主办国的理解和想象。其中，中国国家馆（园）建筑设计经历了从静态的古建筑或者器物形象向动态的时装化建构形象转变、从记录永恒性到凸显媒介性转变的不同阶段。与在本国建馆不同，海外建馆既要考虑差异化的建造和拆除条件以及不同的气候特点、法规、成本等技术要素，又要在跨文化氛围主导的展览环境下凸显自身，针对普适话题提供差异化的思考和解答，因此需要强化东方元素表现，关注形式对话题的引导，在介质建筑和传递价值之间找到平衡。这种引导往往通过创造鲜明物象来传达意象，是一种显性传达。

（一）2012芬洛世园会中国馆（园）

荷兰芬洛（Venlo）世园会（FLORIADE）中国馆（园）（图1）由NITA于2011年完成设计方案、2012年实施建成。整个展馆（园）设计分为两个层次来进行表现：基本层次是搭建一个展示中国园艺产品的展台，提升层次是创造一处展现中国品质生活的园林。为了展现具有代表性的中国园艺产品，牡丹、杜鹃、绣球、盆景、荷花和睡莲、菊花和大丽花等6种传统主题花卉分时段在园中开放，把时间艺术和生命感受融入展览主题，凸显了园艺成果，使中国馆（园）成为一个"四维"的展台；为了展现中国人对品质生活的理解，东方园林的精华片段被移植到芬洛，以苏州拙政园中的远香堂为雏形，结合亭、半亭、迂回长廊、曲桥连亭、太湖

叠石、漏窗、山墙、园路铺装、池塘、植栽等传统园林素材相互因借搭配，传达浓郁中国韵味。为便于西方观众理解，设计对传统园林形式进行了现代改良。比如把展园的园墙敞开以满足疏散的安全需求和邻近展园的展览需求，更符合现代人的心态；为追求既精致又自然的园林效果，不用普通的地面支撑固定移植的大树，而是采用荷兰的地下桩固定技术使园中乔木仿若生长多年，在有限空间内创造出丰富的地形变化，演绎了"融入自然舞台，体会品质生活"的世园会主题，让酷爱园艺的荷兰人惊叹；中国馆（园）以东方古典园林的形式展现了中国对人与自然关系的理解，对困扰现代人的难题给出了独特的答案，获得西方观众的共鸣。国际园艺生产者协会（AIPH）前主席杜克·法博（Doeke Faber）称这里"能感受到平和，感受到和谐，感受到中国"[1]，是"最具特色的国家展园"[2]。会后中国馆（园）获得了世园会最高奖"绿色城市奖"，不仅被保留并作为礼物送给荷兰，而且被改造成精神抑郁患者的康复之家，以其独特和谐的形式为荷兰祈福。

（二）2015 米兰世博会中国馆

如果说芬洛世园会中国馆（园）用中国园林片段来展现"品质生活"，米兰世博会中国馆方案则试图用中国土壤样本来凸显"希望田野"。NITA 于 2013 年完成的米兰世博会中国馆概念及深化设计方案（图 2）以"守望五色土"为概念核心，演绎"滋养地球，生命的能源"的世博会主题以及"希望的田野，生命的源泉"的中国国家馆主题。方案采用内外两个层次来进行演绎：外层表皮由玻璃瓶单元中盛装五色土壤（取自中国）构成，这一概念源于社稷坛的五色土，是华夏疆土的载体和祖国母亲的象征，凝聚了农耕文明传统对土地的丰富情感，形成覆盖在建筑外立面上垂直的"田野"，触动人的视觉；内层结构包括土壤堆砌的梯田影院、土壤烧制的青花瓷餐厅和通透迂回的"智慧的反哺"主展厅，形成表皮底下的"生命"和"滋养"，扣动人的心灵。整个方案中建筑和展览采用现代形式来表现：底层架空和屋顶花园，单纯的立方体造型和自由、流动的空间，增加了展览和服务面积，也展现了现代主义空间的精髓；4 万个瓶子深浅不一地穿插覆盖在建筑主体表皮上，形成外立面起伏斑斓的壁画效果和内部空间婆娑摇曳的光影效果，具有现代装置艺术的特征；装有五色土的玻璃瓶会后和特色植物种子一起作为纪念品出售，让来自中国的祝福在世界各地生根开花，静态的建筑部件参与动态的仪式行为，成为中国馆自我更新活化的

一种可持续模式，是对"希望、生命"的响应，具有当代公共艺术的意味；自然的光线和微风可以在通透的建筑表皮内外自由穿梭，符合当地气候特点和现代世博会展览开放的要求。"守望五色土"的中国馆方案在形式上不事张扬，虽然在2013年的国际竞赛中最终评委选择了更加外向的"麦浪"方案进行实施，但是"五色土"的东方内涵和现代形式得到主办方的高度评价，认为"其国际化的表达、谦虚平和的姿态、准确生动的主题演绎和合理化的海外建造拆除模式"[3]，很大程度上代表着未来国家展馆建设的方向。

四、展览公园中的意境传递

举办大型国际展览会被认为是城市谋求转型发展的着力点。自从1999年云南昆明举办A1类世园会后，我国相继于2010年举办A1类上海世博会，于2019年举办A1类北京世园会，其他由地方政府举办的A2/B1类展会更是不胜枚举。这些在中国举办的大型国际展览会在数月展期内承载千万级参观客流，巨大的集散场地需要创造性解决微气候改善、人流疏散、变化的展览支撑系统、多样化的展线组织、与城市可持续的融合等关键技术问题。同时作为开启城市进步之门的钥匙，环境中的自然山水、地标构筑、历史遗产都亟待融入展览，成为无法复制的时空展项。尤为重要的是，作为东道主和主办国，在城市环境已经具有强烈的本国印记的情况下，会场展览环境需要把深厚的文化基因蕴涵于国际化形式之下进行呈现，从而以比较内敛的方式推送东方价值。这种呈现通过创造含蓄的概念意象来传递意境，是一种隐性传达。

（一）2010上海世博会

黄浦江畔世博公园（图3）是NITA于2006年赢得国际竞赛并完成深化设计、2010年完成管控实施的大型展览公园项目。规划设计抓住了上海泥沙冲积成陆的特征——"滩"的意象，整合水体、道路、设施、绿化等要素；把握了场地窄长略呈弧形、且因防洪要求从江面向城市道路自然抬升的特征——"扇"的意象来组织扇骨状引风林导入江风。以"扇"和"滩"分层设计结构，形式上对应了自然基底和人工营造两层空间要素，内涵上暗合了海派文化的"源"和"流"的诠释（发端于江南，与西

洋文化碰撞交融，经历了冲刷和流变），从而将起伏多变的景观空间和均质有序的种植肌理进行设计上的分解统合。规划方案最终形成了具有显著中国江南水乡地域特征的扇面山水构成，给世界带来古老东方的现代遐想。"滩""扇"意象的选取、双层结构的叠合演绎、大尺度山水环境的营造，既采用了直观形象的时代语言，又展现了含义丰富的东方内涵。意象延展为意境，成为外在山水世界和内化品赏心绪的融通，成为实现"天人合一"的途径。在具体景观形态上，国际化、现代化的设计表达更符合展览会功能要求和当代大众审美。公园疏林草地、带状花卉的疏朗形式有别于中国传统上中下木较为遮蔽的种植语言，解决了夏季导风、视线通透和交通疏散的具体技术问题，符合场地功能和人群活动需求；蜿蜒的步行桥和婀娜的莲蓬雕塑等是场地中的公共艺术，以现代的造型展现出东方文化的情韵。世博公园从整体到细节都彰显出"'世界的品位，中国的韵味'是公园设计的魂魄所系"[4]。

（二）2019北京世园会

2014年NITA参与了2019北京世园会选址策划和概念性规划设计（图4），这是一次关于京派文化国际表达的探索。海派文化注重功能和日常，京派文化则更注重装饰和趣味。为了回应延庆妫河谷地优美的自然环境和发展园艺产业的内在需求，方案采用会前素颜、会中浓妆、会后卸妆的多层次展览意象对应地方保护环境、举办盛会、建设新城的三大动态规划目标，从而以时间为线索把原本含混宏大的愿景进行了剖析分离，并通过趣味直观的演绎方式整合统一。国粹京剧脸谱中不同的色系表达不同的展览服务体系，比如装配式道路铺装用黑色系，可更换的植栽花卉用绿色系，多媒体展览互动设备用蓝色系，服务性建筑构筑用黄色系，非永久性的展园用红色系，等等。抽象色彩对应具体功能，既传达理念，又蕴含情感，色彩本身也成为意象的代言。这些缤纷的色彩在盛会期间会随季相、庆典变换，具有强烈的装饰感，展现了古都北京热烈欢快的表情；会后随着展览服务体系拆除，盛会妆容褪去，重现绿水青山，符合"会后园区将转型为区域性大型生态公园，成为京津冀西北部地区旅游体系的重要组成部分"[5]的目标；此时的场地也因举办世园会得到提升，基础设施和园艺产业都将得到健康发展。设计还着重厘清"园艺"博览会和"园林"博览会的差异："园艺"轻松开放，贴近生活；"园林"内敛厚重，承载文化。

园艺主题和戏剧、色彩等现代要素相结合，简明形象，斑斓的色彩效果更符合"园艺中的生活，自然界的展演"这一世园会特点，喜庆又生动；规划中的园艺主轴采用多样立体的现代交通模式，把快速游览、风情游览和深度游览等不同观展需求进行区分梳理，浓缩了游客的观展体验，符合简明、快捷、高效的现代特征；入口处浪漫的花蕊之门象征着园艺的起源，核心区的花毯由轻型钢结构和竹藤材料搭建，是可以遮阳避雨的多维标志景观，游览途中服务站点寄生于绿植包裹的烽火台，寓意世园会在长城脚下举办，古老的防御工事化身为交往纽带。这些表达轻松时尚，适应现代人的审美意趣，呼应着"绿色生活，美丽家园"的主题。

五、结语

在国际交流日益频繁的今天，"展览会这类国际性的暂时性集群已经成为全球政经联系的节点"[6]，中国举办展会也进入新的发展阶段。一方面中国正在迈向全面复兴；另一方面在国际舞台上，中国也在更多地参与、推动甚至引领新的价值、理念和国际潮流。含蓄浪漫的意象、细腻空灵的意境正是中国价值的视觉和情感体现。它们有别于西方物象审美主、客体分离的状态，更多体现出人与自然交融、物我合一的独特审美。然而，当下中国在国际上推送价值的方式仍不时陷入"失语"或者"妄语"的窘境。问题在于：东方价值如何以国际方式演绎？东方故事如何以世界语言讲述？导演李安曾说："中国文化的精华还是经得起考验的。这些我把它发扬出来，是乐趣，我觉得有益无害，而且是用新的、现代人能够接受的形态把它表现出来。"[7]NITA参与的国际展览环境设计正是在进行这样的探索，如芬洛世园会中国馆（园）的园艺（产品）—园林（生活）分层，米兰世博会中国馆中的内（生命）—外（田野）分层，上海世博公园的中的人工（滩）—自然（扇）分层，北京世园会规划中的会前（素颜）—会中（浓妆）—会后（卸妆）动态分层。分层逻辑体现出现代西方式分析思维的特点：把含蓄、晦涩、难以言说的东方情韵进行条分缕析的剥离，便于现代人理解，也增加设计表达的层次和丰度，使概念演绎的过程更加立体和饱满；而演绎载体则完全是中国人熟悉的东方意象和意境，实现了把东方的文化和哲思与世界的逻辑和表达相结合，体现了设计者跨文化的立场，

引起世界观众对展览主题的关注和认同，促进了各国人民对相关话题有效的沟通和互动。

（本文原发表于《园林》2017年第1期，略有修改）

注释

[1] 潘治. "中国园"惊艳亮相2012荷兰世界园艺博览会[EB/OL]. 央视网.(2012-04-06).http://news.cntv.cn/20120406/101500.shtml.

[2] 张引潮. 2012荷兰世界园艺博览会"中国园"正式开园[J]. 林业经济，2012(5).

[3] 程雪松. 开放的世博展览空间设计[J]. 公共艺术，2014(3).

[4] 戴军. 2010年上海世博园区绿地景观[M]. 北京：中国建筑工业出版社，2010：25.

[5] 谭力. 2019北京世界园艺博览会规划出炉[J]. 风景园林，2016(1).

[6] 刘亮，曾刚. 国际暂时性集群发展研究——以国际展览会为例[J]. 世界地理研究，2012，21(1).

[7] 曾平. 现代情感的东方式演绎——从电影《花样年华》和《卧虎藏龙》的东方韵味说起[J]. 西南民族学院学报（哲学社会科学版），2001(9).

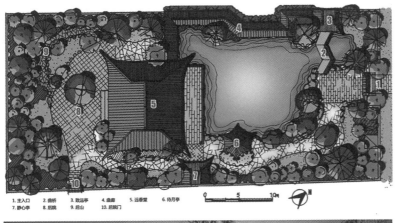

图1

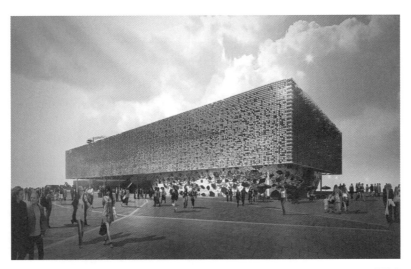

图2

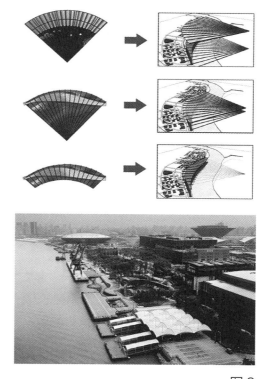

图3

图4

图片来源

图1　2012荷兰芬洛世园会中国馆（园）平面及建成实景　来源：荷兰NITA设计提供
图2　2015米兰世博会中国馆"守望五色土"方案概念演绎和透视效果　来源：荷兰NITA设计＋上海上大设计院提供
图3　2010上海世博公园扇面山水景观构成和建成效果　来源：荷兰NITA设计提供
图4　2019北京世园会方案"北京表情"概念演绎和鸟瞰效果　来源：荷兰NITA设计提供

展览：连接国家形象和个体认同的桥梁
——以 2017 阿斯塔纳世博会为例

程雪松　关雅颂

【摘要】如今世博会的展览不仅承担着阐释主题的功能，更扮演着国家身份与百姓认同之间桥梁的角色，在国家和百姓之间传递着对于主题演绎的体认信息，从而塑造共同的愿景和目标，弥合认知的分歧和鸿沟。本文以 2017 阿斯塔纳世博会为例，总结了近年来中国馆设计和建设取得的进步与存在的问题；通过与其他国家场馆的对比分析，审视自身的形象和存在的问题，并对未来世博展览的发展方向提出展望和期许。

【关键词】世博会；展览；国家形象；个体认同；桥梁；阿斯塔纳

一、引言

自 1851 年以来，世界博览会已经走过 100 多年历程。走到今天，世博会逐渐发展出如世博研究学者俞力所说的"一座展馆、一场论坛、一台演出、一次展览"的独特艺术语言。它覆盖了建筑环境艺术、舞台表演艺术、媒体视觉艺术、产品造型艺术等多个层面，成为世界范围内科技、艺术、经济交流沟通的最大舞台和最强 IP（Intellectual Property，知识产权）。由于世博会是以国家身份参加，所以各参展国都力图通过展览语言构建自身的国家形象。而参观者是以世博会举办地地缘为纽带的各国公民，他们对于本国形象以及他国形象都有自己内心的认同或者否定。尤其是世博会进入主题演绎阶段以来，展览对于世博会主题的响应和演绎，必须接受国际展览局（BIE）和主办国的判断与裁量，展览形式对于国家形象的再现，必须接受参展国和参观者的审视与评价。因此，展览的演绎和设计就成为联系世博主题、国家形象和个体认同的纽带；主题化的展览，也自然成为连接国家形象和个体认同的桥梁。

二、阿斯塔纳世博会

2017 年是世博年，世博会于 6 月 10 日—9 月 10 日在哈萨克斯坦首都阿斯塔纳举行。本届世博会主题为"未来能源"（Future Energy），虽然是认可类的专业性世博会，规模和影响比不上注册类的综合性世博会，但是本届世博会在"一带一路"的重要节点国家哈萨克斯坦举办，也是中亚国家首次举办世博会，有 100 多个国家和国际组织参展，共同探讨人类发展的未来能源主题，因此受到各国政治家、学者、设计师和世博爱好者的关注。哈萨克斯坦近年来在冬奥会和世博会等重大节事活动舞台上的频频出手和积极表现，也表达了中亚国家在全球话语中建构自身形象的努力。

作为世博会关注者和研究者，笔者于 2017 年 8 月底参观了阿斯塔纳世博会，并且连续几天考察了世博园（图 1），比较完整地观看了中国馆和其他各国场馆的展览，也从中获得了一些启发。

本届世博会展馆建筑由主办国统一建设，各参展国仅仅是在选定的建筑空间内部进行展陈搭建，因此国家形象的呈现只能靠建筑外表的装饰和

内部的展览内容，配合各具风情的表演，但是无法通过独特的建筑造型招徕参观者。这就让展览表达愈显重要。2015 米兰世博会总体规划团队的主导者之一赫尔佐格（Jacques Herzog）认为，世博会并非建筑的争奇斗艳，参观者更应当关注展馆内部的展陈[1]。可是他的这一想法并未得到主办方和许多第三世界国家的支持，他也未能彻底完成园区规划而早早离开了这所谓的世界"名利场"。现在看来，外表视觉的吸引和演绎内容的打动，在很多情况下都是一组悖论。因为投入的资金有限，顾此往往失彼。或许 2017 阿斯塔纳世博会的规划设计，正是对这一悖论的解读和阐释。没有了建筑表现的压力，各国展馆也就能够心平气和地着力于展馆内部，力图构建清晰连贯的展线、丰富多变的展览空间、精致有趣的展项，以及创意无限的影片视频，从而讲好各国的能源故事。

三、中国馆

中国馆位于主入口进园右侧，展区面积约 1000 平方米，展览主题是"未来能源，绿色丝路"，是世博园中第一个完成施工搭建、第一个启动试运营的场馆。园区主通道一侧的 3 辆江淮新能源汽车指引着中国馆的方向。中国馆整个展示脉络沿着"过去、现在、未来"的时间线索展开，具体展览结构分为 5 段，分别是序厅、"能源走廊""智慧能源的一天""未来能源梦剧场"（图 2）和"全球使命与伙伴"等 5 个展区。第一段序厅以在 14 平方米的 P2.5 超大高清屏幕上播放视频《大道之行》的形式，展现了中国在新能源的研究应用、物质能源可持续利用方面的成果以及神州大地壮美的风光。第二段"能源走廊"中的"郑和下西洋宝船模型"展项体现了我国古代对风能的利用，也对"海上丝绸之路"的历史进行了展示。第三段"智慧能源的一天"展现了以高铁为代表的能源科技应用成果，其中"高铁虚拟驾驶"展项让参观者体验模拟驾驶高铁从西安到阿斯塔纳的过程，受到各国参观者的追捧。高铁以 350 公里 / 小时速度从西安站出发，途经甘肃、新疆、阿拉山口，最终抵达阿斯塔纳世博园区，体验者可以欣赏沿途的中哈美丽风光和相关能源项目。第四段"未来能源梦剧场"是中国馆和中影集团合作拍摄的影片《追日》，以主人公在太阳神鸟的帮助下穿越古今、寻找能源、拯救母亲的故事，串联起中国在过去、现在和未来

对能源利用的观念与实践，影片在140平方米超大环幕上放映，采用自主知识产权的"中国多维声"环音系统，每天可以放映50多场。第五段"全球使命与伙伴"是以可控核聚变前沿——"人造小太阳"（图3）为代表的企业、机构展区，展现了能源企业在新能源寻找、使用方面的探索和成果，为观众了解未来能源、展望未来生活提供了参考。

 整体而言，中国近年来在科学技术、城市建设、产品制造等领域的成绩有目共睹，无论是大国重器，还是小镇电商，可供展示的成绩可圈可点。中国馆受到了哈萨克斯坦当地民众的欢迎，门口的人流排队等候时间长期保持在半小时左右（作为整个展期参观总人数在500万人次以下的小世博，在人口数量不超过100万人的阿斯塔纳，这已经算较长的等候时间了）。中国馆的展览最终也收获了大体量A类展馆主题演绎银奖，这是继韩国丽水世博会、意大利米兰世博会之后中国馆设计获得的新佳绩。它代表了中国馆在资金投入、科技支撑和办展理念方面，都在逐步接近或达到世界展馆的较高水平。代表中国政府负责世博事务的中国贸促会官员认为，尽管我国综合性世博会的场馆建设投入跟发达国家还有明显差距，但是目前中国在专业性世博会的参展投入上已经接近发达国家水平。本届世博会中国馆展览的成功之处在于：主题演绎的理念高度和整体线索比较明确，整体设计比较恢弘大气，"高铁驾驶""追日神话"和"人造小太阳"等展项让高大上的理念得以落地，算是有看点和抓手；另外，中国馆的活动也比较丰富多彩，比如各个省区市的主题日和主题周活动，把品牌推广、娱乐展演和节庆纪念有机地结合在一起，营造出比较好的观展氛围。最重要的是，除了影片以外，展览内容没有像历届世博会中国馆一样，过多表现传统中国的形式元素，这也表明中国开放办博、包容办博的意识愈加增强，道路自信、文化自信的心态也在逐步成型。本届世博会组委会国际参展部部长伊利亚·乌拉扎科夫评价中国馆："非常准确地把握了本届世博会主题，生动演绎了主题，是本届世博会的最大亮点。"[2] 尽管好评不少，但是从专业角度来看，中国馆的展览也并非毫无瑕疵。比如主题影片以理念演绎为主，以神话故事带入，应该说有较大的发挥余地和想象空间，但是从现场情况来看，影片的制作水平和画面质量都难说上乘，讲故事的方式还略显生硬；最后的企业展厅由相关企业各自提供代表性展项，除了"人造小太阳"展项制作比较细腻，且有专业科技人员进行讲解，演绎出了亮点和

特色，其他大部分展项都由于缺乏整体统筹和规划，在展厅里仿佛各说各话，显得不够统一。

总体而言，后世博以来的世博会中国馆正在逐步显现其自身的叙事特征，从而浮现身后的国家形象。首先，作为以国家身份参展的世博会中国馆，目前已经不再局限于传统的回望，沉迷于过去的辉煌，而是能够围绕世博主题以更磅礴的气度从"人类命运共同体"的角度积极探讨和人类命运有关的问题，这更加符合世博会面向未来的定位。其次，中国馆讲故事的过程和方式有别于西方国家（比如英国馆）以点入手、以小见大的方式，更强调整体、宏观、系统叙事的全面性和逻辑性，而其中不乏中国故事和中国答案的特色与亮点，这也凸显出东方儒家思维严谨温和、娓娓道来的叙事结构特征，彰显大国语言风格。最后，中国馆展览的话语已经不再满足于简单浅表的空泛讨论，更强调务实落地的解决方案，这也显示出以问题为导向的现阶段国家发展的理性思维和现实态度。但是，不可否认的是，中国馆在与世界发达国家同台表演的局面下，仍然存在制作工艺和细节不够精良、讲故事的方式比较单一、影片和视觉表达重技轻艺的问题，这些问题亟待在未来得到改善和提升。

四、其他国家馆

与中国馆相比，不少国家馆的展览设计则不守陈规，不落俗套，不惮创新，显得生机勃勃，对于我们自己的场馆设计具有较好的借鉴作用。从形式语言和表意载体而言，笔者认为扣动人心的场馆类型有4种：第一种场馆以影片和表演打动人，比如韩国馆、以色列馆和美国馆；第二种场馆以空间和场景感动人，比如英国馆、瑞士馆、芬兰馆和新加坡馆；第三种场馆以理念和演绎来影响人，比如德国馆和奥地利馆；第四种场馆以视觉和图像来吸引人，比如法国馆和意大利馆。以下从几个方面分别加以阐述。

（一）影片和表演

韩国馆有两部影片，一部是韩国国宝级速写大师金政基的线描视频；另一部是把卡通画面和真人表演结合在一起的多媒体故事，讲述了一个飞行员寻找能量、重新启动飞机的故事，卡通画面和真人表演衔接得自如流畅，让人感到亦真亦幻，在不同时空中穿越，表演舞台也充分借助影像、

投影、灯光、汽雾等多种表现手法，有力地支撑了舞台表演和故事情节的发展，略显无奈的是影片时长较长，约 12 分钟，这就对观众的耐性提出了考验。经验表明，在封闭拥挤的世博场馆里，影片的最佳时长一般不超过 8 分钟，这样观众才能够沉浸式地感受影片的魅力并思考其传递的价值。美国馆则以充满活力的舞蹈，在 3 块大屏幕上展现了能量来自每个人的理念，其中的舞蹈动作与视频巧妙协同、舞姿在不同屏幕上自由流转、画面和音乐节拍精准切换，让整个影片节奏如同行云流水，男女舞蹈演员的表演活力四射（图 4）。以色列馆则以一名女舞者在半透明的玻璃屏幕后面表演当地特色的曼妙舞蹈来展现生命的能量，屏幕上面的音乐节奏和画面与女舞者的姿态动作相互融合，让人感受到科技与人文辉映之美（图 5）。

以上 3 个馆的影片和表演，不仅巧妙运用了新颖的屏幕媒介来叙事，而且在其中注入了鲜活的人的要素，人的介入让影像变得生动，并使展览不囿于技术表现的窠臼，能够散发出人性的光辉。这在过去以技术至上为目标的世博会发展脉络中，传达出一种不同的展览态度。其潜台词是：人是科技的主体，而非技术的附庸和奴隶。未来能源的寻求和探究，只有在作为主体的人的主导和参与下，才能确保正确的方向。而且屏幕和真人的穿越互换，带来一种真实和虚拟的互动。这也展现出美国、韩国和以色列等高新科技立国的国家形象：在网络海洋中自由冲浪，在技术世界里释放人的潜能。

（二）空间和场景

英国建筑师阿斯夫（Asif Khan）设计的英国馆重点展现了曼彻斯特大学科学家研发的石墨烯材料的独特性能及其对未来能源格局不可估量的价值。其中采用透明有机玻璃肋围合空间，形成抽象的哈萨克毡房造型，空间周围是 4 万像素点的高清流动数字宇宙（图 6），当人手指触摸玻璃肋时，就会产生奇妙的亮化效果，形成声音和光线交织的多媒体装置空间。布莱恩（Brian Eno）则设计了英国馆空灵悠远的音乐，与空间营造相得益彰。2010 上海世博会以来，无论是托马斯（Thomas Heatherwick）的"蒲公英礼物"，还是米兰世博会上诺丁汉艺术家沃尔夫冈（Wolfgang Buttress）的"蜂巢"，几届世博会中的英国馆都独具创意，师法自然，而且几乎没有陈迹可寻，完全是用创意形式和演绎故事打动人。新加坡馆是以一个抬高的空中花园来展现新加坡的绿色能源理念，展线起伏迂回，创造出宛若园林般的空间体验。瑞士和芬兰馆都是以逻辑

清晰、序列明确的纯净空间来进行展示，瑞士馆的展览空间形式是白色小屋，芬兰馆的展览空间形式是白色冰山，造型和色彩都很单纯，让参观者容易聚焦于展览内容本身。这几个场馆都是用比较纯粹干净的造型语言和色彩材质来营造空间氛围，从而让观众比较容易接收到展览传达的信息。当然，形式语言的精纯并非"少就是多"，它更像一棵向光生长的"望天树"，没有芜杂的旁枝侧干，只有追逐阳光的初心和毫无旁骛的前行。

空间是展览传达语意的重要载体，也是最为经典的容纳展项的容器。随着屏幕时代和人工智能社会的到来，传统的固态展览空间正在变得更加场景化和交互化。从以上几个馆的展览来看，传统的展览空间仍然存在，而且更加简洁干净，而现代媒体语言和新材料造型语言的介入则使展览空间变得更加柔软、智慧，触达人心。这些展览空间语言一方面使得展陈内容更加凸显，更具时代特色，另一方面也传达出参展国在文化和科技方面的意志与诉求。这正是当代社会转型和发展的方向。

（三）理念和演绎

德国馆和奥地利馆的表现形式不同，但是互动性都比较强，让人感觉殊途同归。德国馆的主题词是"你的能量可以改变世界"，每个观众进馆时都可以领取一块刻有"＋"和"－"极的塑料板能量棒，这让笔者想起2015米兰世博会德国馆里的光电阅读纸，也是促进参与和互动的信息科技载体。这根能量棒可以插入所有展项的凹槽，获取风能、水能、核能等相关信息，参观者可以一边学习一边回答问题，最后当所有能量棒汇总并分别嵌入一个超大桌面边缘的凹槽时，桌面展台上就会出现大约4分钟的光线汇聚、流动、迸发、跳跃的视频画面，如同浪潮翻滚，又像星云激荡，忽若高山流水，恍如山花烂漫，抽象的画面给人千百种难以言说却又生动具体的感受，令人叫绝（图7）。笔者猜测，李白《梦游天姥吟留别》诗中的"云青青兮欲雨，水澹澹兮生烟"，或者"霓为衣兮风为马，云之君兮纷纷而来下"的超凡想象也大抵如此。最终能量的汇聚点明主题，画面暗淡下来，让人感到怅然若失，又意犹未尽。奥地利馆则创造了一个乐园，由包括自行车、风车、水车等在内的各种力学装置组成，大人、孩子可以在其中运动、嬉戏，肢体活动发力的同时创造出改变物体运动和位置的能量，诠释出"未来能量就是你我"的主题。相比之下，奥地利馆的演绎表达更加轻松随意，让参观者在游戏中领略能量的真意；德国馆的媒体艺术

则更加细腻严谨，艺术的形式感和演绎的主题性、思想性有更好的融合。

德国是展览大国，从世界展览中心2000汉诺威世博会的成功，到历届世博会德国馆引领世界展览潮流的恢弘表演，无不体现出德国强大的制造业根基和多彩的展览文化语言。值得强调的是，以德国馆为代表的欧洲国家场馆特别关注"技术触动人心"的演绎路径，善于把深刻的哲学思考以普通人容易直接感知的简单方式进行演绎，而这一切举重若轻的展示语言背后是强有力的工业4.0基础和技术支持，这也是中国在未来展览中需要补足的短板和不断努力的方向。

（四）视觉和图像

法国馆和意大利馆的特点是展线较长，展项扎实，视觉传达时尚而优雅。法国馆的高感应性混凝土材料未来将成为智慧城市的重要介质载体，如同2010上海世博会法国馆"感性城市"的延续，展览的质感让人印象深刻。意大利馆的新能源形式、古罗马建筑和自然生物嫁接出来的视频画面触及人、自然、人文的价值内核（图8），视觉艺术底蕴让人赞叹。这两个馆都展现了欧洲设计强国在展览文化方面的深厚积淀，它们不追求炫酷的媒介技巧，而倾向于展现可视、可触、可听、可感、可知的空间元素，使参观者的体验不仅仅停留在视觉上，更多的体验来自触觉和听觉，通过打动人的感官，让人为之停留。

举办国哈萨克斯坦国家馆和世博主题馆合建，体量最大，展项最多，参观人数也最多。其在展览内容和形式上让人感觉有些大而全，但是也有颇多亮点。比如具有未来感的观光电梯空间，8楼顶层让人胆寒战栗的透明天桥，入口处互动性的竖琴弦乐，都体现出展览创意中以人的体验为核心的意图和理念，在技术上也具有较好的完成度，面对川流不息的参观人潮，各个展项始终能够保持较高的使用效率。作为主办国，哈萨克斯坦在本届世博会中雄心勃勃，一方面向西方学习最新的技术手段和设计语言，另一方面不放弃巩固自身形象的努力。比如世博园规划图案感、向心感强烈的形式，主题馆高耸而圆满的建筑轮廓，内部展陈中与哈萨克历史文化紧密关联的展项，都是哈萨克斯坦讲述自己国家故事的依托，甚至整个阿斯塔纳新城的地标建筑——如福斯特（Foster + Partners）设计的商业综合体"可汗帐篷"（图9）、国家图书馆等都显示出它在浪奔潮涌的现代世界演绎自身角色、建构自身形象的探索和努力。

五、结语

本届世博会于 2017 年 9 月 10 日闭幕，它精美绝伦的展览和丰富多彩的活动必将给世界、给阿斯塔纳留下难以磨灭的印象（图 10）。我们在阿斯塔纳世博会参观时偶遇一位香港游客，她说她已经参观了很多届世博会，从爱知到上海，从米兰到阿斯塔纳。她很享受世博会带来的新鲜感和汲取知识的获得感。她的体验也让我们感受到世博会的深刻影响和巨大能量。尽管有些人对世博会未来走向并不乐观，世博会如今的发展也和商品交易、科技交流的初始目标渐行渐远，但是以主题演绎为导向的当代世博会正在给世博会发展带来新的契机，注入新的能量。越来越多以国家身份参展，倾国家实力策展、布展的发展中国家的踊跃加入也在开启世博会新的生命力，哈萨克斯坦便通过世博会融入世界发展的滚滚洪流，从世博会中汲取推动自身实现宏愿的力量。首都博物馆前馆长韩永认为博物馆的展览"把不同时空的遭遇、感受准确、生动地传递给现代人，成为过去和现代的桥梁，成为社会中不同人之间的桥梁"[3]。应该看到，今天世博会的展览不仅承担着阐释主题的功能，更扮演着国家身份与个体认同之间桥梁的角色，在国家和百姓之间传递着对于主题演绎的体认信息。世博展览启迪着人的认知（传递信息），化育着人的心灵（促进审美），拓展着人的视野（连接国民）。种种一信号也表明欧美国家创立并单向主导的世博游戏模式正在发生转型，变得更加丰富多元，走向强调互动和协同的新局面，国际展览局在距巴黎千里之遥的上海建设永久性世博会博物馆便是有力的实证。据说世界园艺生产者组织（AIPH）也有意把世园会品牌分享给更加积极、市场也更大的中国，这样世博平台才能发挥吸引力和凝聚力，开启问题探讨的全人类视角。2020 迪拜世博会以"沟通思想，创造未来"（Connecting Minds, Creating Future）为主题，正是这一背景的鲜明注脚。对于未来的世博展览演绎，我们拭目以待。

（本文原收录于范红、胡钰主编《国家形象："一带一路"与品牌中国》，清华大学出版社 2018 年版）

注释

[1] 弗洛里·黑尔梅尔. 名利场之终结：赫尔佐格谈 2015 世博会总体规划 [J/OL]. 地产设计网.(2018-01-29). https://site.douban.com/227344/widget/notes/193585759/note/655389226/.

[2] 姚瑞. 抓准核心 厘清主线 把握脉络——2017 阿斯塔纳世博会中国馆现别样风采 [N]. 中国贸易报，2017-07-18.

[3] 徐欧露. 问诊博物馆展览"症结"[J]. 瞭望，2017(37).

图1

图2

图3

图 4

图 6

图 5

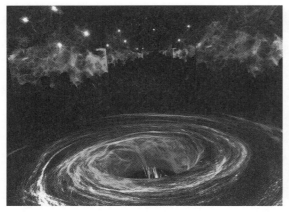
图 7

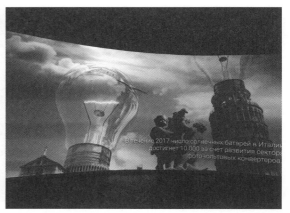
图 8

图 9

图 10

图片来源

图1　阿斯塔纳世博会规划总图　来源：笔者自摄
图2　阿斯塔纳世博会中国馆里的梦剧场图　来源：笔者自摄
图3　阿斯塔纳世博会中国馆里的"人造小太阳"　来源：笔者自摄
图4　阿斯塔纳世博会美国馆里的多媒体展项　来源：笔者自摄
图5　阿斯塔纳世博会以色列馆里的多媒体展项　来源：笔者自摄
图6　阿斯塔纳世博会英国馆里的展览场景　来源：笔者自摄
图7　阿斯塔纳世博会德国馆里的多媒体展项　来源：笔者自摄
图8　阿斯塔纳世博会意大利馆的视频画面　来源：笔者自摄
图9　阿斯塔纳商业综合体：可汗帐篷　来源：笔者自摄
图10　阿斯塔纳世博会主题馆的建筑造型　来源：笔者自摄

从米兰三馆看国家文化形象塑造

程雪松

【摘要】本文通过对米兰3座重要博物馆——米兰三年展设计博物馆、普拉达基金会、莱昂纳多·达·芬奇国立科学技术博物馆——进行实地深入的考察,探讨了博物馆展览的目标、内容、方法和空间载体等相关议题,并且进一步论述米兰的实用艺术、当代艺术和科学艺术博物馆凸显了谦和包容、轻松多元、务实求真的国家文化形象,其模式对我国展览城市建设和国家形象塑造提供了有益的借鉴与参照,同时指出产业和人文导向应成为关注重点。

【关键词】展览;米兰三年展设计博物馆;普拉达基金会;莱昂纳多·达·芬奇国立科学技术博物馆;米兰;国家形象

一、引子

2018年初，笔者到意大利米兰参加三年展技术会议，同时走访了米兰3座享誉世界的博物馆：米兰三年展设计博物馆（Triennial Design Museum）、普拉达基金会（Prada Foundation）和莱昂纳多·达·芬奇国立科学技术博物馆（Leonardo Da Vinci National Museum of Science & Technology）。18世纪中叶法国哲学家巴托（Charles Batteux）把艺术区分为"实用艺术""美的艺术"和"机械艺术"3种类型，这3座博物馆对应的设计艺术、当代艺术和科学艺术正是3种艺术类型的现实注脚。

3座博物馆的空间和展览模式都给人留下了深刻印象，而孕育它们的城市——米兰的产业背景、人文传统和展览文化，正是串联起这些博物馆珍珠的珍贵项链。米兰位于意大利和瑞士的边境，具有良好的欧洲手工艺传统和贸易资源，是欧洲重要的时尚之都和设计之城，更是一座展览之都。米兰有国际知名、历史悠久的布雷拉美术学院（Accademia di Belle Arti di Brera）、米兰理工大学（POLIMI）、米兰新美术学院（NABA）等艺术设计类高校，为艺术和展览行业培养高素质的人才；还有众多美轮美奂的博物馆；更有人流如织的米兰三年展、米兰家具展、米兰时装周等具有世界影响力的展会。尤其是2016年米兰三年展全新重启，其举办地不局限于艺术宫建筑内，而是遍布米兰及周边地区，包括蒙扎（Monza）的皇家别墅（修复工作于2015年完工）、由大卫·奇普菲尔德（David Chipperfield）设计的安萨尔多文化博物馆（Ansaldo Museum of Cultures），以及当代艺术中心（Hangar Bicocca）、青年文化制作中心（Fabbrica del Vapore）、米兰理工学院欧洲艺术设计重镇博维萨（Bovisa）校区等，整个城市都成为其展场；米兰城市街头也有不计其数的历史古迹、雕塑构筑和公共艺术，并且大多是向普通市民和旅游者开放的景点，成为人们造访米兰的记忆背景。

通过考察和调研，笔者试图通过对米兰3座博物馆的惊鸿一瞥，打开了解意大利国家文化的一扇门，冀图为我国不同类型的博物馆建设、国家文化形象的构建提供有益的借鉴和参考。

二、米兰三年展设计博物馆

受三年展基金会邀请，我们参观了米兰三年展设计博物馆。米兰三年展目前全称是"装饰艺术和现代建筑三年展"，它起源于1923年在米兰附近城市蒙扎举办的"现代装饰与工业艺术三年展"。1933年，三年展迁入由建筑师乔瓦尼·穆齐奥（Giovanni Muzio）设计的艺术宫（Palazzo del l'Arte）。2000年以后，设计师米切尔·德·卢基（Michele De Lucchi）对艺术大楼进行了翻修改造，一方面保持了原建筑的整体设计风格，另一方面在建筑二层植入了"意大利设计博物馆"的功能。

博物馆位于森皮奥内公园（Parc Sempione）附近，离著名景点斯福尔扎城堡（Castello Sforzesco）和卡多纳广场（Cadorna Plaza）很近。米兰三年展博物馆是意大利第一座设计类博物馆，也是意大利乃至全世界设计界最著名的展览地标。博物馆的平面呈长"U"字形（图1），由3部分组成，分别是中央的服务交通部分、西北侧的展廊（Galleria）部分和东南侧的曲形展厅（Curva）部分，中央服务空间可以给两翼不断变换的展览提供快速的支持。其中中央大厅区域的交通动线与两翼的观展流线相互垂直，形成拉丁十字形状的空间结构。主入口处的巨型拱门和两边小拱门如同现代版的罗马凯旋门，透射出意大利设计的荣耀和自信（图2）。咖啡厅外的连续拱廊似乎是对埃曼纽尔二世大拱廊的致敬，把室内外空间连接在一起，和主入口的拱门南北贯通呼应。白色花岗石墙面和两翼的红砖墙面形成对比，体现出该建筑融入古典语言的后现代主义风格，也反映出在现代设计推动下的意大利经济发展盛期，古典文化仍然发挥巨大影响。

笔者一直困惑的是，作为设计类的专业博物馆，这座其貌不扬的博物馆因何能够成为设计界的地标乃至代表意大利设计的国家形象？它如何通过自身的空间结构来体现其专业性和学术性？大多数参观者往往会把此类博物馆想象成建筑师自我陶醉的表演，或者是主政者拥权自重的表达。但是米兰三年展设计博物馆却给人相反的印象。它的空间结构似乎诠释着这样的信念："建造形式的平淡无奇（everydayness）意味着美学价值（aesthetic value）或是风格力量（agency of style），必然存在于结构框架中，它把物理存在或形式和对日常生活的关注连接起来。"[1] 它的造型和立面庄重而富有古典气息，6米净高、3层结构对于博物馆而言

体量不算高大，红砖建筑掩映在公园的绿化中，显得沉稳低调。有些戏谑的是中央大厅内部超常尺度的大台阶和14米跨度的三棱桥。我们参观时，这一空间造型被装饰成长鼻子匹诺曹的形象（图3），以配合二楼的儿童玩具设计展。而一楼东翼曲形展厅部分正在举办美国设计师里克·欧文斯（Rick Owens）的服装展，所有的模特居高临下俯瞰观众，身披长衫黑袍在毛皮包裹的家具和泡沫塑形的黑云中，仿佛穿越古罗马的滚滚风尘向我们走来（图4），再加上U形展厅带来的空间连绵不尽之感，使得中古欧洲的庄严气象凛然而生。一楼西翼展廊由若干70方米平左右的小厅和中央公共展区组成，每个小展厅有特定的主题，围绕相关的建筑师、产品设计师、视觉艺术家进行演绎，展项丰富，展陈空间相对朴素，呈现出意大利设计自信而多元的面貌。

米兰三年展设计博物馆几乎不设永久展览，围绕"设计"主题建构其学术性和标志性的重要手段是：① 邀请设计师、学者、企业家从不同视角策展，通过不断变换的高水平展览演绎不同的设计价值观；② 作为三年展、设计周的主展场之一参与未来主题的探讨；③ 有充裕的场地进行室外搭建，在气候宜人的季节室内展览和公园外部展览结合互动；④ 内部分割自由灵活，便于不同参展主体选择；⑤ 配套设施如剧场、咖啡厅、纪念品商店等集中完备，为展览提供支持；⑥ 朴素平实的展陈空间让参观者的目光不受干扰地聚焦于展品。除了主入口的拱门和面向公园的拱廊提示了博物馆的文化身份，针对"三年展"和"设计"主题，整个建筑空间没有试图进行结论式的引导和建造性的解读。"意大利设计到底是什么？设计博物馆并不给出唯一的答案，对这个问题的回答变成了一个生生不息、不断变化且充满创新的有机体。每年都有创新的配方，创造出新的面貌。没有官方的说法，没有权威与成见，只有严肃的研究与解读。"[2] 也许这正符合博物馆设立的初心——成为艺术和产业发展、社会变革之间的连接。意大利文化重视传承和创新，尤其是关注艺术与实用、设计和制造业互动的关系。走在米兰街头，连残障人士专用交通工具都设计得别具匠心，体现出设计行业和社会对弱势人群的关注。作为对各种展览会、博览馆的补充，米兰三年设计展博物馆盛放着载入设计史的物品和思想，呈现出谦和包容的设计强国形象。展览作为对这些经典的多视角考察，成为全民设计教育的极佳教材。

与之相比，我国作为制造业大国，相对缺乏这样的设计类博物馆（目前仅在深圳蛇口和杭州中国美院校园内建有设计博物馆，而主要展项仍为舶来品）。在博物馆建设大潮中，大多博物馆执念于对历史场景和舶来文化的再现，却少有以理性视角发现身边激变的现实。另外，策展人身份和视角也较为单一，尤其是对于设计艺术这样一个年轻而社会化的实用学科而言，展览难以与时俱进。这些问题都值得我们反思。

三、普拉达基金会

我们走访了位于米兰近郊的普拉达基金会。这处建筑群原本是百年前的一座酒厂，缺乏个性和特殊的保护价值。其最显著的特征在于清晰地围合界定出地块，以及行列式整齐排布的建筑群落。业主帕特里奇奥·贝尔泰利（Patrizio Bertelli）和缪西娅·普拉达（Miuccia Prada）认为米兰是一座充满着服装、家具、工业品乃至奢侈品等实用艺术的城市，却并没有一座真正意义上的当代艺术馆，于是他们选择了这处酒厂，意图在米兰创立一座私立的当代艺术馆。这一出发点从城市经营角度进行考量，不仅丰富了城市展览类型，而且对普拉达的品牌营销起到积极作用。尽管新馆既没有普拉达的商标，也不卖包包，但是其独特的艺术品位和先锋艺术观念，无疑成为时尚产品的文化加持。深谙当代艺术规律的建筑师雷姆·库尔哈斯（Rem Koolhaas）显然清楚这一点，并以其新潮的作品，助力普拉达夫妇实现他们的愿望。

首先，建筑师通过拆除、改造和加建，在这一用地范围有限的基地上，创造了近2万平方米的建筑面积以及类型多样的展览空间，从而为不同尺度和形态的当代艺术创作提供了选择的自由（图5）。比如建筑群南北两侧保留的普通单层并联展厅、基地西侧保留的高大的工业风格仓库（Deposito）、基地西北角新建的塔楼（Torre），用于不同层高的永久陈列，建筑师对高空展厅的解释是"艺术品放在地面和放在10楼的感觉就是不一样"[3]。基地东南角则修复了4层高的"鬼屋（Haunted House）"，局促压抑的展厅空间让人觉得惊悚。建筑围合的庭院内部，保留了西侧的"水池（Cisterna）"（储存酒的高大筒仓），并且设计了不同高度的观看展览的视角；复建了中间的"电影院（Cinema）"，用

于哲学的讲演和电影的发布，这一空间核心的位置、地下探秘式的进入方式和镜面反射的幕墙营造出沉思却容易迷失的中心感；新建了东侧的"指挥台（Podium）"，提供便于对外运输、装卸的临展空间。庭院中的3座展厅以完全不同的姿态出现，对应的展陈内容也迥异（图6）。

当代艺术展览最本质的特征是批判性和戏剧化，当代艺术作品总是处于对陈规和范式的反思中。建筑师通过新旧对比强烈的造型、空间、材质、立面直接并置来体现当代艺术的这种特征。比如塔楼奇特扭曲的现代造型和朴素的旧仓库直接碰撞，"指挥台"横向宽大的几何空间和"鬼屋"竖向狭小的古典空间相对比，同时时尚粗粝的爆炸铝板和传统细腻的手工艺金箔直接接触，古典的图书馆立面和现代的"指挥台"立面迎面相对（图7）。空间中其他高和矮、黑和白、新和旧、松软和坚硬、水平和竖直、开放和闭合的直接对话还有许多。这种穿越式的、出人意料的并置，奠定了整个展区的当代性氛围。库尔哈斯一向被评论家诟病其作品细部粗糙（Crude Detail），而他进行了批判式的回应：使用大量日常性的材质无过渡地直接交接，反而形成一种"没有细部"的细部，这是一种非常性的体验。建筑师这种看似粗暴的直率，却给来访者以期待——期待下一秒、下一个转角、下一次意外。这正是当代艺术追求的结果。

除了展览空间的多样和建筑的展览化处理，建筑师还试图把公共性和互动性融入设计。比如主入口附近儿童活动中心的空间设计由凡尔赛国立高等建筑学院（École Nationale Supérieure d'Architecture de Versailles）的18位学生合作完成，意在激发未来的当代艺术参与者。美国电影导演韦斯·安德森（Wes Anderson）受邀设计了主入口附近的光明酒吧（The Bar Luce），营造米兰咖啡馆氛围以获得更多的在地认同感。建筑师通过引入新的设计资源转型为策展人，把原本静态的设计结果转化为一次动态的公共艺术历程，以场景造话题。新概念和新话题的诞生，也是当代艺术追求的目标之一。

由以上的分析可知，整个建筑群设计乍看像天马行空、荒诞不经的表演，事实上贯彻着建筑师对当代艺术展览精确的理解和严肃的思考，以及对业主诉求的准确把握。让人眼花缭乱的时尚建筑表皮，走出了"白盒"展厅对于当代艺术的束缚，也消解了"圣殿"预设对当代艺术的压迫，显得既深刻又肤浅，既谨慎又戏谑，既端庄又俏皮，映射出轻松多元的国家

文化形象。这与其被认为是为时尚行业进行的一次代言，不如说是对不断消费着当代艺术的肤浅世界的场景式回应。

与之相比，我国的当代艺术博物馆内容和视角还比较保守，展览空间样式相对单调，公众参与也不足。这些会造成大众对当代艺术的理解发生偏差，往往戕害了创新的种子。这是艺术设计界需要警惕的问题。

四、莱昂纳多·达·芬奇国立科学技术博物馆

莱昂纳多·达·芬奇（Leonardo da Vinci）是意大利的名片。作为文艺复兴的巨匠，达·芬奇也成为当代意大利文化的注脚。意大利许多城市都有以莱昂纳多·达·芬奇名字命名的博物馆，比如佛罗伦萨的莱昂纳多博物馆、罗马的莱昂纳多·达·芬奇博物馆、威尼斯的莱昂纳多·达·芬奇博物馆，以及芬奇市的莱昂纳多博物馆。其中最著名的当属米兰的莱昂纳多·达·芬奇国立科学技术博物馆。这座主体建筑由奥利维坦修道院（Olivetan Monastery）改造而成的科技馆，曾经被用作部队医院和军营，甚至被炮弹轰炸，直到1947年，建筑师波塔卢皮（Portaluppi）开始对它进行保护性设计，1953年它终于被改建成一座科技博物馆并呈现在世人面前。

如果说米兰三年展设计博物馆容纳的是实用艺术，普拉达基金会展示的是当代艺术，对前两座博物馆进行艺术设计顺理成章，那么莱昂纳多·达·芬奇国立科学技术博物馆的收藏却不属于艺术范畴，而是代表人类文明的工程科技，为何还要将其进行艺术化呈现呢？原因是馆中有"莱昂纳多·达·芬奇科学与艺术"专题陈列，包括珠宝、达·芬奇设计的机械手稿和模型、精工钟表、乐器等4个部分，所以这座科技博物馆凸显出独树一帜的科学艺术特色。再没有比一个文艺复兴时代的历史建筑更合适放置达·芬奇及其艺术想象和科学设计的展陈之地的了。参观者可以在布满帆拱的屋顶下了解达·芬奇的创造（图8），透过优美的拱廊观察室外的庭院和天空（图9），感受艺术和自然的关系同时，体会达·芬奇师法造化的创意和灵感，也领悟他超越时代、引导潮流的科学探索精神。这种强烈的在地性和在场性体验，是世界上任何一座科技馆都无法比拟的。它的引人入胜之处不仅在于其中琳琅满目的藏品——从达·芬奇的手稿到意

大利的工程技术成果——更在于其建筑和展陈系统所体现出的科技与艺术的共振和交融。而这一切，根据米兰原市长的提案，被冠以"莱昂纳多·达·芬奇"之名，真正实现科技馆传播科技知识、交流科学方法、探究科学思想、弘扬科学精神的"四科"目标，的确是实至名归。

莱昂纳多·达·芬奇国立科学技术博物馆总建筑面积超过5万平方米（图10），整个建筑空间由修道院改造的主馆（Main Building）、1906年米兰世博会遗留的轻钢结构改造的火车馆（Rail Building）（图11）、人字坡的马厩馆（Stables）、混凝土板壳结构的水空馆（Air & Water Building）、服务用房和室外潜艇等6部分组成，分散在圣维托大街（Via San Vittore）到欧罗那大街（Via Olona）之间的地块中。而其展陈主题包括材料（Materials）、交通（Transport）、能源（Energy）、通信（Communication）、莱昂纳多·达·芬奇艺术与科学（Leonardo da Vinci, Art & Science）、新前线（New Frontiers）、为年轻人的科学（Science for Young People）等7个部分。一般来说，科技博物馆包括综合性科学中心（不强调藏品）、科技工程博物馆（科工馆）和自然历史博物馆等类别，这座科技博物馆比较接近科工馆。它分散式布局的原因一方面在于工程科技展品（火车、飞机、轮船等）体量庞大，搭建单层大跨结构的空间便于展示；另一方面观众在高密度、高强度的观展过程中，有机会在开放空间里徜徉、漫步，感受展览留白之美，而且每栋建筑独特的结构形式本身也成为展品。尤其是水空馆建筑采用混凝土板壳结构，继承了奈尔维（Pier Luigi Nervi）以降意大利工程师人文结构主义传统，其造型让人想起联合国教科文组织总部的薄壳雨篷，轻薄少柱跨度大，可进行高侧窗采光。里面展示舰船和小型飞机，与轻盈欲飞的结构形式相得益彰。

除了展览空间的艺术性和科技感以外，科技馆中的展陈内容也令人赞叹。没有太多喧嚣的互动展项，更多的是靠展品本身和偏静态的展陈叙事来传递信息，给人的感觉是朴实无华，娓娓道来，却铺陈出意大利工程科技发展的清晰脉络和深厚底蕴。富有年代感的工业设备设施，自己就会说话。对未曾经历过工业革命洗礼的中国参观者来说，格外具有吸引力。相比之下，我国的一些科技馆展项虽然有大量的声光电和交互体验，但是由于缺乏高质量的展品作依托，反而显得轻佻浮躁。主馆M0层采矿业展项

尤其让人印象深刻，参观者踩着金属桥穿越一道道黝黑的砖拱门，身边是工矿灯照亮的大型开采设备和场景，给人身临其境的探索、发现之感（图12）。

科技博物馆作为提升公民科学素养、进行科学教育的重要平台，在当下无疑具有重要的意义。有学者提出以科技馆进行STEAM教育，即科学（Science）、技术（Technology）、工程（Engineering）、艺术（Art）、数学（Mathematics）等融合的教育。在知识爆炸、学科交融的时代，科技博物馆的角色不仅仅是阐释特定的科学道理，或者陈列仅供怀旧的技术发明，更要展现科技发展与时代进步之间的关系，帮助国民，尤其是青少年塑造科学理想，培养健全人格，注入科学引擎，推动知识更新。也有学者提出人类最高的价值观是追求"真、善、美"，科学是求真的，人文是求善的，艺术是求美的，这些元素应该有机地结合起来，只有这样才能真正打动参观者。莱昂纳多·达·芬奇国立科学技术博物的展览并非围绕单一科学原理说教，而是立足于客观实物，展现时代发展、行业进步的历程，同时呈现工业之美、机械之美，把爱国主义教育融入对"真善美"的发现之中，体现出务实求真的产业文化形象。这对我国进行全球科创中心建设，对于艺术学院建设"艺术与科技"（原"会展艺术与技术"）及相关专业而言，尤其具有参考价值。

五、结语

2017年末，国家文物局博物馆司原司长段勇指出，中国大陆目前有备案注册的博物馆4873家，未注册的至少2000家，2016年在大陆举办的展览3万多个，公共教育活动20多万项，观众人数达到9亿次[4]。现在这个数据又有大幅度攀升，而这还不包括文化系统的美术馆和商贸系统的贸易展。"未来的城市以活力、魅力和可持续发展能力为目标和标准，展览行为、博览会、展览空间和展览文化正在为实现这一目标提供支持。展览及其衍生活动和空间在很多层面上组织和提振了城市，丰富了城市功能，改变了城市结构，重塑了城市面貌。"[5]最重要的是，博物馆和展览已经成为市民生活的重要部分，正在承担越来越多的教化人、培育人的功能。博物馆正在从知识传播者的身份转型为创新引擎的角色。

在此背景下，米兰的博物馆给了我们颇多启发。米兰采取的是一种以产业社会发展和艺术人文导向为中心的博物馆建设模式，它不纠结于噱头式的显示屏展览，也不拘泥于架上绘画式的欣赏把玩，而是以造物为主旨，以现实为准绳，以参观者为核心，塑造一种生活的、日常的、务实的却又唯美的展览之道。清华美院苏丹老师在考察米兰家具展时，以"战事"作为展览隐喻："整个米兰早已遍布'战事'，似乎整个城市都在进行着为设计狂欢的活动。所有的活动都借用会展的时机和名义进行自我推广，而且众多的展览之间分工明确、条理清晰，核心展区重点解决设计转化的问题，外围展区则重在设计的文化与哲学思考。"[6]这样的展览与时代同行，与现实结合，与产业协同，有着沉淀的内核和稳固的基石。它们不是轻佻浮躁的互动，也不是哗众取宠的招徕，而是围绕展览内容和观众体验，通过严谨的叙事、精心的造型、恰当的选材、深湛的工艺，打造出谦和包容、轻松多元、务实求真的国家文化形象。就此意义而言，展览真正成为感官体验和意义认知之间的连接与纽带，也成为观展者、设计师和策展人之间协同互动的设计载体，成为与城市和国家形象共振的精彩表达。

相比之下，国内的一些展览，尤其是上述实用艺术、当代艺术和科学艺术展，往往因为缺乏研究深度和学术定力，或者受到成本、市场等因素干扰，容易局限在自身的专业框架中，缺乏对普通参观者的关注，缺乏开阔的视野对行业和社会进行考察，也缺乏对专注、坚韧、精细、手作、创新的工匠美学的坚守。虽然喧嚣热闹，却罕有既创造经济价值、又培育社会价值的生动案例。对于设计史的深入研究，对于艺术课题的广泛涉猎，对于社会变迁的敏感关注，对于历史遗存的多维考察，都是我们当下进行博物馆建设和国家文化形象塑造需要沉下心来努力的方向，也是真正体现文化自信的硬核载体。社会正在发展，行业也期待变革，展览业在中国方兴未艾，大有可为，激变时代展览文化的传播需要更多人的匠心和坚守。

（本文原收录于范红、胡钰主编《国家形象：文明互鉴与国家形象》，清华大学出版社 2021 年版）

注释

[1]Farshid Moussavi. The Function of Style[M] .Boston: Actar, Lam edition/Harvard University/Graduate School of Design/Functionlab，2015.

[2] 周艳阳 . 设计已从策展开始：意大利米兰设计博物馆展览模式 [J]. 装饰，2013(12).

[3] 吴铁流 . 细部在于情境之中：米兰普拉达基金会 [J]. 时代建筑，2015(5).

[4] 程雪松，董春欣，汪宁，葛天卿 . 第一届"未来畅想 沟通桥梁——世博语境下的展览创意设计"学术论坛综述 [J]. 装饰，2017(12).

[5] 程雪松，翟磊 . 展览化城市 [J]. 公共艺术，2018(1).

[6] 苏丹 . 计中设计——米兰家具展观后 [J]. 装饰，2007(6).

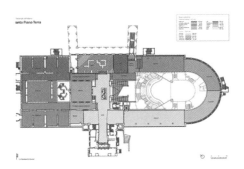

图 1

图 2

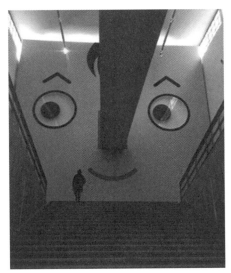

图 3

图 4

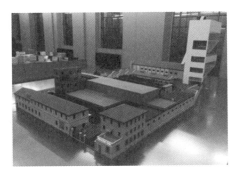

图 5

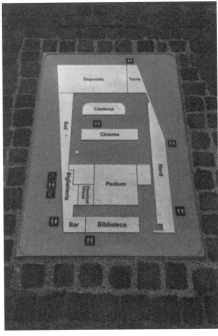

图 6

图 7

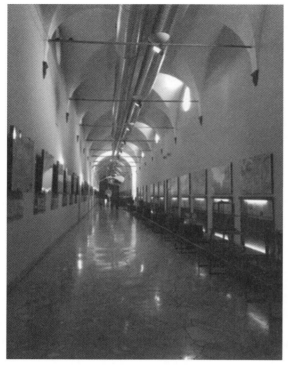

图 8

图 10

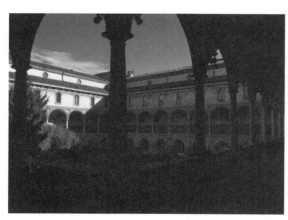

图 9

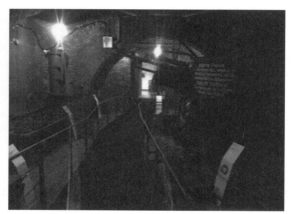

图 12

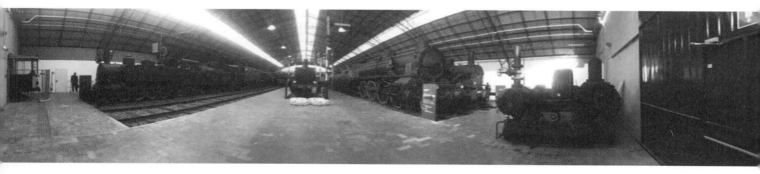

图 11

图片来源

图 1　米兰三年展设计博物馆平面　　来源：米兰三年展基金会 Fondation Triennale di Milano 提供
图 2　米兰三年展设计博物馆大门　　来源：汪宁拍摄
图 3　儿童玩具展序厅　　来源：笔者自摄
图 4　里克·欧文斯展　　来源：笔者自摄
图 5　普拉达基金会模型　　来源：笔者自摄
图 6　普拉达基金会平面导识　　来源：笔者自摄
图 7　普拉达基金会立面并置　　来源：笔者自摄
图 8　莱昂纳多·达·芬奇国立科学技术博物馆达芬奇手稿模型展厅　　来源：笔者自摄
图 9　莱昂纳多·达·芬奇国立科学技术博物馆内庭院　　来源：笔者自摄
图 10　莱昂纳多·达·芬奇国立科学技术博物馆导览图　　来源：笔者自摄
图 11　火车展厅　　来源：转引自莱昂纳多·达·芬奇国立科学技术博物馆物馆导览图
图 12　矿业展厅　　来源：笔者自摄

从一段展墙谈起
——第 22 届米兰三年展中国馆上海美术学院展区的主题策划与空间演绎

程雪松　杨　璐

【摘要】2019 年第 22 届米兰三年展以"破碎的自然：设计承载人类的生存"为主题，强调恢复性设计的概念，探索和呈现洞察当下关键问题的能力。本文立足于本届米兰三年展主题，循序渐进地陈述了中国馆及上海美术学院展区对于时代命题的思考与回应。文章聚焦于上海美术学院展区《望乡》展墙的主题策划与空间演绎，以"进退之间的设计"作为人类社会发展的一个视角，进而思考人、社会、自然如何通过设计取得平衡，和谐共生。

【关键词】米兰三年展；中国馆；上海美术学院展区；主题策划；空间演绎；《望乡》展墙

一、概述

第 22 届意大利米兰装饰艺术和现代建筑国际三年展（简称米兰三年展）于 2019 年 2 月 28 日在米兰三年展设计博物馆开幕。本届米兰三年展主题为"破碎的自然：设计承载人类的生存（Broken Nature: Design Takes on Human Survival）"（图 1）。展览强调了恢复性设计（restorative design）的概念，并引发对于人类与自然环境状态的一种深思，断绝（sever）抑或是破裂（rupture）。展览由国家馆（共 22 个国家馆）与主题馆构成，从探索建筑、设计对象和概念出发，讨论设计如何为我们这个时代的关键问题提供新的见解，解释其变化和挑战。

应意大利国家外交部和米兰三年展基金会邀请，由中国贸促会牵头，本届米兰三年展中国以国家馆形式参展，分别邀请清华大学美术学院、同济大学设计创意学院和上海大学上海美术学院联合策展（图 2），总主题设定为"设计中的环境意识"。根据中国馆总策展人苏丹教授的观点，自然是一切事物的总体，是人类文明的起源，"环境意识"则来源于人类对自然的依赖、崇敬和反抗[1]。工业革命之后，社会的发展影响了自然环境，导致人类赖以生存的基本物质保障或减少，或恶化，或消失。与此同时，诗意地栖居成为现代都市人向往的生活方式。而在现代化和城市化的浪潮下，人口问题和资源危机日益严重，环境生态状况日趋恶化，这些都在促使我们思索：人与自然如何共生？我们应该具备怎样的环境意识才能够造就一个宜居的城市？

围绕这一总主题，3 家高校分别从家庭环境（个体）、社区环境（社会）和自然环境（生态）3 个角度进行了分主题策划和设计演绎。其中，上海大学上海美术学院立足上海，聚焦自然，以中国上海崇明的世界级生态岛建设为例，探讨设计在索取资源和反哺自然之间的平衡作用。在"生态优先"的发展原则下，设计能否既提供环境持续的活力，又使人内心获得长久的安宁？能否既提升人们的物质生活水平，又维护自然生态的和谐？为了回应这些关切，在 60 余平方米的展区中，展览试图重新思考"进"与"退"的古老命题。"进退之间的设计"作为本展区的主题，从一个贴近生活的视角切入，也作为维系人类生存与发展的一种策略，为遏制环境恶化、保持生态平衡提供中国的智慧，为设计学科的进一步发展赋能。

基于以往的经验，我们认为展览的核心要素应当包括：主题、策展人和展览场所。其中展览主题的选定尤为不易，一方面，它应当对时代的关切和当下的热点有所回应，以确保展览的关注度和传播力；另一方面，它又应该同大众的观念和流行的见解保持距离，以便对问题展开冷静客观的探讨，避免陷入利益博弈的窠臼；就本次展览而言，它还须回应米兰三年展总主题。围绕"进退之间的设计"，我们又引出4个副主题，分别交由4位经验丰富的执行策展人开展研究，从自然、人、非遗、产业等不同的视角和专业领域对主题进行发掘与演绎。4位策展人商定，各自的平行研究都需呈现"鸟"元素，以回应崇明岛的自然特征，也便于展项的整合。展览场所位于米兰三年展设计博物馆内，作为与维多利亚和阿尔伯特博物馆（V&A）、纽约现代艺术博物馆（MoMA）齐名的设计类博物馆，这一学术性空间提供给我们"在传统的平台和设计叙述的习惯中寻求先锋思想的落脚点"[2]。

副主题及其策展人如下[3]：

（1）自然之进退——鸟类保护（Going Forward or Backward of Nature: the Protection of Birds）。崇明岛作为鸟类在南北半球之间迁徙的驿站，被誉为"鸟岛"。当地人爱鸟、护鸟，小心翼翼地守护着鸟类的栖息地。展览注重溯源式地呈现崇明岛上鸟类生态系统的发展，讲述危机发生以及如何应对的故事，让观众感受人、鸟、自然之间的关系。（策展人：董春欣）

（2）人之进退——民宿营造（Going Forward or Backward of Human: the Building of B&B Facilities）。"人之进退，唯问其志。""进"入城市被看作获得成功的选择，"退"回海岛乡村让心灵沉淀，它又是另一种"进"，进入自然，让生活舒展。民宿在保留自然肌理和乡村文脉的基础上开展进退之间的设计，是民宿主人心灵的映射，让朴素恬静的乡村美学，融入现代生活。（策展人：程雪松）

（3）传统之进退——非遗传承（Going Forward or Backward of Traditions: Inheritance of Intangible Cultural Heritage）。从崇明岛地区的土布、灶花、益智图等非遗项目中，可以解读传统与当下的关系。非遗源于普通人的生活，随着现代文明的发展，往往脱离当下的生存语境，被迫成为受保护的对象。展览采用装置化的手法，将"进"和"退"的主

题赋予传统技艺，从而使非遗获得新生。（策展人：汪宁、章莉莉）

（4）产业之进退——2021年中国花博会（Going Forward or Backward of Industries: China Flower Expo 2021）。始于1987年的中国花博会，作为中国规模最大、规格最高、影响力最广的国家级花事盛会，旨在集中展示我国花卉产业文化的丰硕成果，并促进中外花卉产业交流与合作。崇明将以2021年花博会为契机，建设全域花村、花宅、花溪设施，发展生态产业，打造"海上花岛"。（策展人：黄祎华、顾蓓蓓）

作为"人之进退——民宿营造"部分的策展人，笔者将从主题策划和空间演绎两个方面，对本次展览的策展和设计进行分析，便于读者更为全面、深入地了解本届米兰三年展的情况。

二、主题策划：进退之间的"民宿营造"

以"人之进退——民宿营造"部分为例，我们认为：设计是连接生态文明、物质文明与精神文明的桥梁，人们寄希望于通过"设计"来改造世界、改善环境、提高生存质量。所以民宿本质上并非房屋建筑，而是关于海岛生活的体认和理解。民宿作为一种与农耕生活和旅游产业相关的空间类型（图3），已经不仅是一座普通的人工营造物，更像是一种"多角度、多层次的建造行动和社会活动，来持续性地参与乡村环境的改造、乡村经济的发展、农耕生活的延续、产业的转型乃至文化的复兴"[4]。作为策展者，最打动我们的是民宿主人的选择，以及选择背后的环境动因。我们关注的问题聚焦于4个方面：第一，民宿的风格是什么？第二，是谁在引导民宿设计的美学走向？是主人还是设计师？第三，民宿生活会成为一种时尚潮流吗？第四，与周边地区相比，海派民宿有何特征？它如何定义和标识自身？我们寻访崇明岛，在多个民宿案例中比较甄选；我们访问民宿经营者、设计师、非遗传承人、原住民、游客，从与他们的交流中挖掘世界级生态岛的环境基因；我们访谈政府官员、规划师、生态科学家、艺术家，听取他们的思考和建议。在民宿营造的设计过程中，海岛风貌、文人风骨、农耕风土交织在一起，抽象梳理出"田、院、园、丘"4种空间形态，与环境相融合，展现岛民们离开都市、回归故乡、追求美好生活的方式。

"田（Field）"的本义是耕种五谷的方形土块，民宿生活呼唤一种

被遗忘的农耕阡陌文化体验。民宿内包装生动、链接线上销售的谷物和民宿外依托于稻田的农事活动，都是对有限的民宿建筑空间的拓展。田是民宿的背景，也是生活的肌底，在这里，民宿主人把民宿经营和守护家族血脉、守望友邻情谊合为一体。（设计者：刘庆、俞昌斌）

"院（Courtyard）"寄寓着"一院荟人生，一院纳天地"之意；庭院中的青砖、黛瓦、翠竹、银杏、秋千、树屋印证岁月流转、沧桑变幻。几面环水的旧农舍改造、加建成为民宿，外部较为封闭，内部的庭院却花草丰茂、空间流动、尺度宜人，组织起人和自然的交互、人与时光的对话。最打动人的是女主人妙手烹饪的美食，能品出世界的繁华和海岛的乡愁。（设计者：张锦松）

"园（Garden）"的设计从产业特色、空间环境和"家"文化视角出发，试图在有限的空间内塑造具有时空乡愁和场所精神的文化原乡。"孝悌（父子、兄弟之间的情感伦理）文化"是原住民珍贵的文化遗产和精神财富，也是民宿设计的情感来源，茶园、古井、老树、同心桥、连心坡等环境要素强化了这一表达。在保留传统木构架和石骨泥墙的基础上融入现代材料和设计语言，实现了新与旧、传统与现代的对话。（设计者：程雪松、汤宏博、王一桢、关雅颂）

"丘（Hillock）"屹立于一处三面环海的山丘上，俯瞰海景，与山顶奇石遥相呼应。由一栋废弃的渔具仓库改造而成的民宿，与相邻的石屋围合成静谧的院落。民宿在建筑的新与旧、材质的钢与石之间形成传统与现代、轻盈与厚重、封闭与透明的视觉对比，讲述着渔村故事，更为游客提供听海、观礁、品渔、居乡的归岛之旅。（设计者：魏秦）

与江浙民宿相比，崇明民宿更加平实、朴素，大多由老屋旧宅改造而成，不追求外在的雕饰，更关注内在的韵致。门前常有水系，檐下时闻鸟雀，灶花旁飘过炊烟，土布上浮动糕香。厨房和茶室往往是建筑的核心，味觉和嗅觉建构起当地民宿的精神空间。民宿主人大多有设计行业背景，他们的格调贯彻在空间中，不事张扬，却也让人印象深刻。滩涂边长大的他们，阅尽了海上繁华，如今守着一方民宿，尝试回望初心。他们正是民宿主人文化的探路者，也是平衡进退之道的践行者。可贵的是，他们的思考和坚守，让当地民宿呈现出自然、平和、理性的面貌。现代主义语境中，"进"往往被看作是通往成功的必由之路。进步、进取、进展，让人类文明获得

了高速的增长，却也让我们生存的环境发生了不可逆的恶化。中国文化重视整体与和谐，人们怀着对天地的敬畏，谨慎地发展着人与环境的关系。最具环境交互性的民宿，正是这种关系的产物。从中我们可以解读出"进"与"退"、"得"与"失"、"福"与"祸"，这些源自道家思想的辩证理念，平衡着我们的行为方式，成为中国传统哲学贡献给世界的财富。

三、空间演绎：展墙《望乡》

中国馆入口处右侧是一面长达13.18米、高5.7米的隔墙，这面墙不仅是整个展区的引导墙，而且提供了大部分展项的主要背景。作为中国馆的空间边界，这面墙限定了展览的范围，同时也成为水平铺设展项的垂直参照。正是这样一段具有较强空间意义的墙体，最终成为我们"人之进退——民宿营造"副主题部分的展墙。我们称之为"望乡"，它以崇明民宿为依托探讨崇明原住民在"城"与"岛"之间的进退迁徙（图4、图5）。

如果说20世纪末被推倒的柏林墙是一处藩篱，林樱设计的越战纪念墙是一道伤疤，那么在米兰三年展中国馆的这道展墙上，我们试图从传统文化中汲取灵感，解构"墙"的隔离感和割裂感，重塑"墙"的对话性和叙事性，创造一面时代之墙、风景之墙、人文之墙。

首先，作为中国馆的起始段，我们希望在展墙上表现出东方的情韵，传达出国家的形象。中国馆是东方文化海外传播的窗口，中国元素、东方智慧的表达，一方面有外宣的需要，另一方面也要回应跨文化语境下当地观众的诉求。当然如果仅仅采用"脸谱"或者"宫灯"式的图案拼贴，来应对宣传部门的审查，那显然过于敷衍，也浪费了这一方难得的完整墙体空间。于是我们考虑采用具有中国特征的器物来标识墙体，比如宝瓶、扇面、铜镜、簪花，等等。这些器物的形象被剥离，仅保留抽象的轮廓，即可以隐喻传达中国的意象。

其次，这堵墙作为空间的边界，不能仅仅起围合作用，更要成为空间的起点，提供给参观者一个观察、思索、穿越的通道，这样才能在极其有限的面积（62平方米）中营造出无尽之感（图6）。于是，我们想到了园林的漏窗，每一扇窗前既是一方天地，又是一幅画卷。它开启了一个新的世界，一处可供眺望、凝眉、回眸的空间。中式传统器物轮廓形成的4扇

花窗，正是东西方互望的 4 个美丽新世界、4 条文化风景线。窗洞凹陷 1.5 厘米，强化了墙体的体积感和进退的空间感。

最后，为了演绎"进退之间"的主题，花窗中呈现的风景应该是立体的，有进有退、有收缩、有舒张。于是，就有了墙面上向外鼓出的模型、影像，向内凹陷的照片，以及厚度介于两者之间带着画框的图纸。这里策展者想表达的是：无论是伸出大地之外的结构，还是附着于大地表面的植被，抑或是深陷大地内部的沟壑、创痕，都值得我们回望和审视。无独有偶，同期举办的上海双年展主题为"禹步（Proregress）"（图 7）；来自南美洲的主策展人夸特莫克·梅迪纳（Cuauhtémoc Medina）也想探讨发展的本质为何，是进一步退两步的无用功，还是进两步退一步的"交谊舞"？东西方策展人在两个跨文化的展览上提出了类似的思考。为了强化这一理念，我们又邀请动漫艺术家汪宁以"鲲鹏变化"为灵感创作了一幅《轮回》，画作图案放在展墙的空白背景中，"鸟"和"鱼"的形态渐变轮回、循环往复，体现了生态岛的特点，强化了"进退之间"的意涵。

这样，这道墙构成了展厅中独具特色的东方之墙（中国）、无尽之墙（场所）和进退之墙（主题），回应了展览的语境和主题，在平面占地面积近于零的场地上，完整地讲述了海岛民宿设计的故事。其中，麦秸秆材质的模型，对于民宿主人、崇明籍艺术家和规划师、民宿设计师、当地原住民的访谈视频，细化到软装器皿和生活琐碎的平面图纸表达，以及高清的环境照片，都成为故事中颗粒感十足的情节要素，刻画出生动的岛居场景。影像结合田园活动来叙事，展现人、民宿与自然充满仪式感而又生生不息的和谐关系。无论是"茶园""稻田"，还是"银杏院""桃花丘"，都试图展现出岛民们离开都市、回归故乡的生活方式，深入刻画人的"进"与"退"及其比较和反思。窗洞连接了古今、中西，窗内既是风景也是境界，窗外既是世界也是当下。对于窗内世界的观察，是对于现实生存状态的反思。展览语言以层层叠叠、错落有致的排列组合方式展现空间的进退变化，在不同的观展距离，给参观者带来不一样的尺度体验。

四、进退之间，展览之外

以架上装置作品《望乡》展墙为背景，上海大学上海美术学院展区

内还放置了章莉莉的非遗作品《百鸟林》（该作品曾经入选"第三届中国设计大展及公共艺术专题展"），董春欣和葛天卿的互动装置作品《自然的守护》，黄祎华的影像作品《花博会》（该作品由崇明区花博会筹备组特别支持），以及米兰国立布雷拉美术学院亚历桑德拉·安吉利尼（Alessandra Angelini）的架上作品《森林》，共同演绎"进退之间的设计"这一主题。除此之外，研究生杨璐还设计了展区空间导览图，可以折成纸鹤形状，供米兰当地的观众取阅并留言（图8）。这一创意性的互动行为意在暗示："鸟"作为崇明的图腾，既是生态岛的标志，又是大自然留给人类的一把灵性的钥匙，我们通过它不仅可以探究自然的奥秘，更可以反观自身的选择——栖息或者飞翔，回岛或者进城，进退之间，得失一念。至此，"鸟"元素以多种形式完整地贯穿于整个展区，串连起空间演绎的线索，构成了关于"破碎的自然"这一主题的形象注脚。

展览作为一种传播媒介，往往并不奢求终极答案，而是通过丰富多样的回应，进一步加深对于问题的认知，强化对于问题的关切。跨文化的设计展览更力求构成感官体验和意义认知之间的连接和纽带，也成为观展者、设计师和策展人之间协同互动的设计载体，成为与城市和国家形象共振的精彩表达。[5]在今天，设计展览已经成为越来越多的观展者闲暇时光的重要节目，也成为国家建构自身产业与文化形象的重要依托，它就不能仅仅"满足于介绍经典设计作品、优秀设计师与主流设计风格，而更试图从不同角度、不同层面对复杂的设计历史现象作出另辟蹊径的解释和抽丝剥茧式的剖析"[6]，从而启迪和发动参观者，把观念的探讨和现象的思考转化为行动的力量，推动社会创新转型发展，弥合分歧和鸿沟。在这一点上，米兰三年展给我们做出了表率。

本届米兰三年展以"破碎的自然"出题，从现场情况来看，答题的参展国家和机构，响应十分积极，其形式和语言甚至"远远超出了我们对'设计的定义'牵扯到的范围"[7]，各种学科研究和知识门类"和人类日常生活形成了贯通"[8]。比如在国家馆中，澳大利亚馆探讨大堡礁珊瑚白化问题，俄罗斯馆思考莫斯科河的时代变迁故事，奥地利馆研究日常生活中的氮循环解决方案；在主题展中，"伟大的动物乐团""植物王国""黑色素"等展项都采用了多媒体的装置手段和"艺术+科技"的叙事策略来呈现科学家们的研究和思考。行胜于言，外表的丰富多元中，人的反思和行动始

终未曾缺席，探究真相的智慧和勇气也未曾缺席，正是这种内在的沉潜和专注赋予展览穿越时空的价值。同样地，中国馆内上海美术学院展区提交的答卷，也是以强烈的问题意识、多角度的主题演绎、多层次的空间构成，针对邻近大都市上海、尚未被都市化完全渗透的崇明生态岛的案例，进行管中窥豹式的考察。尽管海外布展的成本和时间限制也影响了部分展项的细节，但本次展览实践仍不失为一次关于我国生态文明的反思和重现。习近平总书记曾经指出："山水林田湖是一个生命共同体，人的命脉在田"[9]。以这样的观测视野把生态保护、营造活动、非遗传统、产业更新重组成一套共享、共建、共治的生命体系，人的活动谨慎地与自然交织，积极地弥合外部环境的碎片，同时也重新建构起失落的内心世界。这应当是本次展览的核心意义。

值得一提的是，在万里之外的意大利布展搭建期间（图9），米兰当地工人的工作态度和展馆的情况也让我们对于"进退之间"有了更深入的理解。当我们来到展览现场，才发现实际空间技术条件跟邮件中的图纸差别较大，无奈我们只能请熟悉情况的当地施工队来帮助搭建。工人们通常每人每天只做一件事，比如安装一个电视机、固定一个装置的基座，完全不在乎一旁心急如焚、惜时如金的中国雇主。他们会花很多时间阅读操作手册，严格遵守流程规范，以确保展品展出万无一失。他们不会做契约之外的任何工作，但是，他们分内的活却做得相当耐看，精益求精的工匠精神在他们身上得到集中体现。在这样一个国际设计大展舞台上，也体现出他们对于展陈搭建的理解与专业。不难看出，他们天生懂得在"进退之间"控制拿捏，也许正是这种悟性引领意大利设计在世界范围内独树一帜，自成体系。其实我们祖先原创性的木构榫卯系统也是匠人们在进退之间恰到好处的精细铺作，也许在今天，日趋理性发展的中国更需要唤醒这种悟性，并同现代文明的枝叶脉络相融合，才能真正建立起我们内心世界和自然环境之间的平衡与和谐。

（本文原发表于《南京艺术学院学报（美术与设计）》2019年第4期）

注释

[1]、[7]、[8] 苏丹. "破碎的自然"之三解——第 22 届米兰国际三年展掠影[EB/OL].(2019-03-29).https://mp.weixin.qq.com/s/dNDeXSHy4gol9o06i4igsA.

[2] 姚之洁. 国际设计年展机制研究——以英美设计年展机制为比较案例[J]. 美术，2012(10).

[3] 这部分文字改写自本届米兰三年展前言《进退之间的设计》，由程雪松执笔撰写。

[4] 张晓春，李翔宁. 我们的乡村——关于 2018 威尼斯建筑双年展中国国家馆的思考[J]. 时代建筑，2018(5).

[5] 程雪松. 以产业和人文导向建设展览城市：米兰三馆记[C]// 范红. 2018 清华国家形象论坛论文集. 北京：清华大学出版社，2019.

[6] 袁熙旸. 从构筑设计史到书写设计史——设计展览的功能演变[J]. 装饰，2010(9).

[9] 习近平. 关于《中共中央关于全面深化改革若干重大问题的决定》的说明[EB/OL]. (2013-11-15).http://cpc.people.cn/n/2013/1115/c64094-23559310.html.

图1

图2

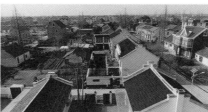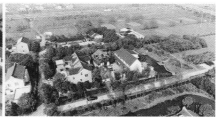

图3

图 4

图 5

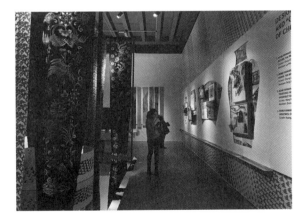

图 6

图 7

65

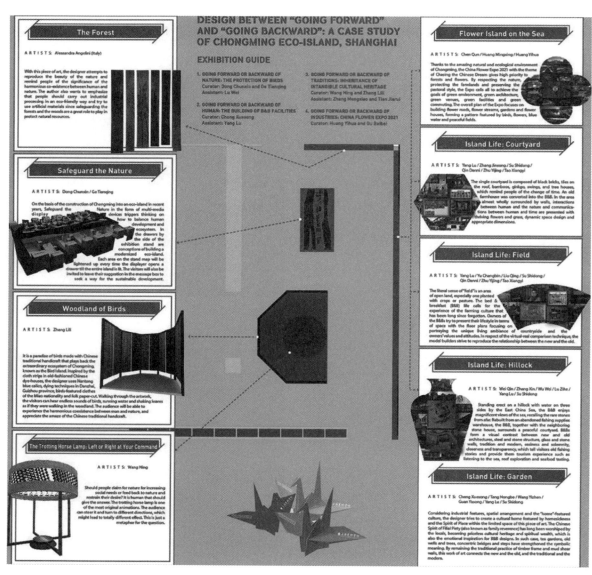

图 8

图 9

图片来源

图 1　第 22 届米兰三年展主题馆入口　来源：杨璐拍摄
图 2　中国馆展区　来源：郑静提供
图 3　崇明民宿　来源：俞昌斌、杨璐拍摄
图 4　《望乡》展墙效果　来源：杨璐绘制
图 5　《望乡》展墙为背景的上海美术学院展区　来源：杨璐拍摄
图 6　米兰当地观众参观《望乡》展墙　来源：杨璐拍摄
图 7　上海双年展——禹步　来源：程雪松拍摄
图 8　纸鹤：上海美术学院展区导览　来源：杨璐绘制
图 9　《望乡》展墙搭建　来源：杨璐拍摄

情感之笔与符号之墨：
世博会主题演绎中的展示设计创新探究

李 茜

【摘要】 本文首先分析了世博会与现代设计的互动共生关系，尤其是在世博会的主题演绎体系中，展示设计旨在有效地传递信息与创意并创造生动的感官体验。然后，剖析了当代世博会主题演绎面临的语境和困境，并结合恩斯特·卡西尔与苏珊·朗格的符号学理论，试图构建指导未来世博会主题演绎的展示设计方法。

【关键词】 世博会；主题演绎；展示设计；符号学

一、世博会与现代设计互动共生

世界博览会，自其诞生至今已逾 170 年，其演变历程可视为全球化和现代化进程的一个缩影。从世博会的发展来看，其早期阶段主要侧重于展示各国的生产力与工业进步；随着时间的推移，进而演变为国家间科技硬实力的竞技；二战后一段时期则更多地强调国际合作和应对全球挑战；如今物质形态的展品陈列逐步让位于非物质形态的理念传达。尽管世博会的主办国家、举办目的、各国的参展意图和展示形态历经巨变，但其核心宗旨——展现人类集体进步、回应未来生存挑战——始终保持不变。

设计，作为时代的产物与建构者，以其独特的方式呈现并回应着人类社会的变迁与发展。从第一次工业革命时代的实体产品设计走向第四次工业革命时代的智慧设计，从以功能为出发点的工业制造生产转向以人为中心的体验服务设计，从解决基本使用需求到提供社会创新方案，从强调主体实践到多元学科交融，设计完成了一次次超越与回归。这些转变似乎是在持续打破着原有角色的外在界定，但实际上设计的本质与初心从未改变，那便是解决发展进程的现实问题、创造人类未来的无限可能。

这种不变的本质显示了现代设计和世博会在"应时代之需"方面的同构性，也确立了设计在世博会乃至全球发展中不可替代的角色和价值。可以说，世博会和现代设计之间是一种互动与共生的关系。伴随着现代建筑诞生的世博会，为设计提供了展示和交流的舞台，促进了设计理念的创新和技术材料的发展。同时，现代设计也通过提升感官体验和展示技术进步，增强了世博会的吸引力和影响力，使得世博会成为一个集创新、教育和文化交流于一体的国际盛会。

二、世博会主题演绎中的展示设计——信息传播与创意实现

当代世博会是实现综合目的的展会，在展示国家形象、探讨人类命运、促进国际合作、加强文化交流等方面发挥了核心作用。而这一系列目标主要由世博会的"主题演绎（theme development）"体系来达成。

世博会的主题在传播理念、影响国际民众价值观方面的作用，是其他国际活动无法替代的。史密森学会秘书长乔治·布朗·古德（George

Brown Goude）早在1893年就指出，"在将来，世博会将更多地展示理念，而不是产品"[1]。1933年之前，世博会的主题主要反映了主办方的展览理念，对其他参展方并无明确约束。尽管已经出现主馆或主题馆，但展示设计仍以展品为主的分类体系为特点。1933年芝加哥世博会"一个世纪的进步"标志着展示体系的转变，为构建针对人类共同问题的主题体系迈出了重要步伐[2]。1994年，国际展览局通过1号决议正式确立了世博会主题体系，强调主题应关注特定领域的科技、经济进步，并探讨相关的社会需求和环境保护问题。这为世博会的主题设定和内容展示提供了明确的方向。主题演绎逐渐成为贯穿世博会全过程的重要指导，同时在未来世博会的决策中发挥着日益关键的作用[3]。

在认知领域，演绎是一种由一般到个别的推理方式，通过从一般性前提逐步推导出特殊性结论，世博会广泛运用了这种思维方法。世博会的主题演绎是"主办方和参展方根据已确定的主题体系，展开体现各自丰富而生动的理念和实践的演绎活动"[4]。每届世博会立足当下与未来，呈现出关乎时代与人类命运的主题。与此形成鲜明对比的是展览会，后者更侧重于"现状"的展示，而世博会则突出具备"通向未来"的展示使命[5]。因此，世博会演绎系统不是一个静态封闭的话语体系，而是动态开放的信息传播平台。以2010上海世博会"城市，让生活更美好"这一主题为例，在会后的十余年直至今日，上海市政府联合国家相关机构及地方组织，与国际展览局和各国参展方一道，通过城市更新、世博园适配性改造、世博会博物馆建设、艺术商业融合等项目可持续地发展与延续着这一主题，也将世博精神融入了海派文化与城市文脉。由此可见，各国通过实践与行动、对话与合作演绎着世博主题，而国家形象与发展理念也在这一互动过程中被立体地呈现出来。

世博会的主题从孕育、构建到延续，展现了一个系统性的创意实现过程。在170多年的发展进程中，由世博会产生的现代展示设计，成为实现主题演绎的重要设计思维与方法。新中国展陈设计的先驱者吴劳先生对展示设计的理解相当深入，早在20世纪50年代他便指出，"展览的艺术设计者，是与导演一样的去完成形象化的任务的"[6]。不同于传统的建筑与环境设计，展示设计更深入地挖掘信息的传播与融合的本质。这不仅涉及信息内容的呈现，还包括信息传递的环境、渠道、受众和目标等多维度因

素的考量。这种设计并非单纯追求形式的美观，而是以确保信息有效、准确地传播为首要任务。同时，根据现代主义设计提倡的"less is more"的思想和 20 世纪 90 年代后世博会倡导的"可持续性发展"原则，世博会作为一种临时性展览，为了极大地节约与利用资源，通常采用跨媒介设计的方法从综合媒介及材料中提取与组织设计语言。因此，深入研究世博会展示设计当前的语境、面临的挑战和未来的目标，对于推动主题演绎的进一步完善和创新至关重要。

三、当代世博会主题演绎的问题探析

当代世博会的主题演绎在国际背景和需求的变化下，面临一系列重要的问题与挑战。从 20 世纪 90 年代开始，全球面临着前所未有的挑战，包括人口急剧增加、对资源的需求不断增长以及科技与自然之间的紧张关系。因此，1994 年国际展览局发布了一项决议，规定世博会必须解决我们这个时代的关键问题，并应对环境保护的挑战，从那以后，世博会将可持续发展作为其主要目标。2015 年，联合国提出了 17 个可持续发展目标，旨在解决社会、经济和环境 3 个维度的发展问题。《联合国 2030 年可持续发展议程》提出后，2020 迪拜世博会和 2025 大阪世博会等均从主办方的角度积极响应并融入其中。此外，后疫情时代世界格局不断重组，全球经济逐步复苏，全球的政治语境和经济环境也对世博会提出了新的要求与期望。面对上述现实挑战，当代世博会需要积极应对这些问题，将其纳入主题演绎的考虑中，以更好地回应时代需求。

国家馆作为世博会主题演绎的代表，受到政治、经济、文化和社会发展程度的影响。通过分析近 3 届综合类世博会国家馆主题演绎的情况，可以发现国家发展阶段不同，参展动机和主题演绎的方法策略存在很大差异。后发国家迫切希望争夺机遇和树立良好形象，展示设计的整体性投入较强，以展示国家资源、发展成就、风土人情为主，但也容易陷入站在主体视角的成果展示和"自说自话"，缺乏与国际观众共鸣的元素。以迪拜世博会英国馆为例，先发国家展示设计沿袭了 3 届以来的"建筑即展品"的装置艺术思维，弱化了运用民族文化表达主题理念，而更侧重人类精神层面的价值观输出。但过度依赖单一的形式，这种同质化表达也在一定程度上走

向虚无主义。

面对上述问题，以国家馆为代表的世博会主题演绎，既要避免脱离展示语境的纯粹理念输出，也要避免一味地追求民族传统和狭隘刻板的设计语言，造成沟通交流的困难。解决问题的关键是在"自我"和"他者"之间找到一种共通的语言。在中国率先提出"人类命运共同体"的全球治理观下，以应对人类共同挑战为目的的全球价值观开始形成。因此，世博会主题演绎可以寻求在人类层面上实现共通的价值观和理念的方法途径。这需要展示设计具备更强的跨文化和全球传播能力，从而创造一个更加共通的和有意义的主题演绎体系，以确保各国参与者能够共同理解和认同主题演绎的核心理念。然而，这并不意味着国家馆要忽视文化差异和弱化文化传统；相反，国家馆需要在全人类角度或国家间寻找共性，然后在这种共性的基础上再寻找差异化的表达。

四、恩斯特·卡西尔与苏珊·朗格的理论视角：世博会主题演绎的展示设计创新思路

当下世博会展示设计的核心目标是创造一个共通、共情、共享的主题演绎体系。面对人类命运的主题，破题、解题的关键是找到共性的桥梁，而人类共通的情感或许可以成为解题的途径之一。展示设计是一种符号传达的艺术，符号是传递信息和理念的媒介，符号学为展示设计提供了理论基础和灵感源泉。刘银丹指出："对于如何快速有效地采用设计符号进行有效的信息传达，是展示设计首要的目标。我们应该了解到图像具有内在意义的展现方式，其可以有相应的视觉形式与表现手法。"[7] 设计师利用各种符号元素，如图像、文字和颜色，传达信息和情感；观众通过感知、解释和理解符号来获取展示的主题、概念、知识等信息，并获得有意义的体验。

符号学，特别是恩斯特·卡西尔（Ernst Cassirer）及其学生苏珊·朗格（Susanne K. Langer）的符号学理论，为我们提供了这样一座桥梁。卡西尔及苏珊·朗格的文化符号哲学在西方哲学学界中被称为"卡西尔—朗格学派"。该学派关注语言和神话作为表现性符号形式的起源。卡西尔强调了符号形式的感性本质以及在构建观念中的明确作用，将艺术视为感

性直觉的产物，其创作过程是一种感性和理性思维相互交织的构型过程。这表明艺术的创造不仅涉及情感和感性的体验，还需要理性的思考和组织。朗格继承了卡西尔文化符号哲学的思想，与此同时，她还受到数理逻辑学家怀特海（A.N.Whitehead）的影响。从卡西尔那里，朗格汲取了用符号来规定人类本质的思想，强调符号在认知和表达中的重要性。而从怀特海那里，她继承了符号的抽象性、整体性和表现性特征的理念。这两种影响共同塑造了朗格的符号学理论，使其在探讨人类认知、情感和艺术表达方面具有深刻的学术性观点。

朗格的符号学理论强调非语言符号，尤其是艺术符号在传达情感和意义方面的优势[8]。这为我们提供了一个理论基础来探讨如何通过情感符号构建展示设计方法，从而更好地演绎和理解世博会的主题。朗格所指的情感含义比较广泛，它"是指广义上的情感。亦即任何可以被感受到的东西——从一般的肌肉觉、疼痛觉、舒适觉、躁动觉和平静觉到那些最复杂的情绪和思想紧张程度，还包括人类意识中那些稳定的情调"[9]。朗格在宽广的范围内理解情感，是因为她面对的艺术模式要比意境理论丰富得多，包含传统意义上的抒情性作品以及戏剧、雕塑等艺术样式，这种对情感的宽泛理解更能适应丰富的艺术样式[10]。而现代展示设计也强调综合媒介与材料的运用，建筑、景观、展览、展品、活动、展演等"丰富的艺术样式"都是朗格理论中的"艺术符号"。朗格还将艺术视为一种生命形式的投射，尽管它不是真正的生命体，但具有生命特征。她指出，生命和艺术形式之间存在逻辑类似性，即艺术作品的形式与人的生命情感之间具有逻辑同构。这使艺术成为一种表达和投射人类情感的方式。符号本身的创造虽是有意义的，但过于脸谱化、均质化，脱离环境背景的符号却会将人推离文化本身[11]。朗格在《情感与形式》中写道："艺术符号中的生命形式的体现来自有机统一性、生长性、运动性、节奏性。"[12]这实际都与人自身能感知到的身体能量息息相关。设计中运用朗格理论生成的符号具备了与人的经验、情感、意识共振的能力。

2010上海世博会的"种子圣殿"（图1）设计充分体现了朗格艺术符号理论。设计师托马斯·赫斯维克（Thomas Heatherwick）通过"以小见大"的设计思维，从英国作为现代社会首个拥有公园和大型植物机构的国家的角度出发。首先，设计师选择了城市中微小的组成部分——植物

的种子，来象征城市与自然的和谐共存。这个选择强调了植物多样性对于丰富人类生活环境的重要性，将局部与整体相互联系，构思出"种子圣殿"的概念。其次，设计师精心选用了超过6万根晶莹剔透的亚克力管来容纳宝贵的植物种子，这一符号性意象灵感源自珍贵标本被封存于琥珀中的场景。亚克力管不仅构成了建筑的内外结构，还通过引导自然光创造出一种神秘的空间氛围，仿佛是孕育生命的殿堂。最重要的是，这个设计成功地传达了可持续性和生命力的信息，观众在进入展馆时，能够感受到与自然和生命相关的情感连接。这种符号学的应用不仅仅反映了种子的象征意义，还通过建筑和符号的结合，强调了人类与自然的紧密联系，体现了朗格符号理论中生命形式的重要特性。这种方法巧妙地传递出主题理念，通过多感官语义传达强调了人类本性与自然界的密切关系；同时，还实现了国家形象去脸谱化的展示目标[14]。

当然，卡西尔和朗格的符号学理论也存在一些局限性，例如在符号的形成问题上存在唯心主义倾向，但它为未来世博会的主题演绎提供了一种思考路径。这一理论强调了符号的感性属性、情感传递以及情感与形式之间的紧密联系，这将有助于更好地向国际观众传达主题理念与价值观，同时也为国家形象的创新表达提供了契机。因此，这一理论为创造具有深刻内涵、吸引力和共鸣力的世博会主题演绎体系提供了有力支持。

五、结语

本文从设计学的视角出发，聚焦世博主题的符号转化与表达层面，试图通过符号学的方法探索未来世博会主题演绎的展示设计方向，特别关注艺术符号在这一过程中的角色。人工智能（Artificial Intelligence，缩写为AI）时代的到来也为艺术符号生成提供了新的可能性，将艺术符号视为传达者和受传者之间的桥梁，以及国家、文化、个体、参展组织之间交流的纽带。艺术符号的应用既是一个展示的终结，又是下一个展示的开始。值得注意的是，未来世博会的主题演绎还应该注重不同学科间的协同协作，如传播学、管理学、社会学、心理学、工程学等，这也是系统构建世博主题演绎策略、架构和方法的关键。这也为各学科在国际社会中传播中国故事提供了重要机遇，同时也是打破知识疆域和拓展学科边界的挑战与机会。

在未来,跨学科合作将成为世博会主题演绎的核心,以更好地满足复杂的全球语境需求。

注释

[1]Marcel Galopin. 20世纪世界博览会与国际展览局[M]. 上海:上海科学技术文献出版社,2005:14.

[2] 吴建中. 世博会主题演绎[M]. 上海:上海科学技术文献出版社,2008:37.

[3] 陈燮君. 世博词库[M]. 上海:上海教育出版社,2012:88.

[4] 吴建中. 世博会主题演绎[M]. 上海:上海科学技术文献出版社,2008:1.

[5] 解晓雪. 现代博览会主题演绎中的体验性策划研究[D]. 江南大学,2009.

[6] 吴劳. 展览艺术设计[M]. 北京:人民美术出版社,1958:4.

[7] 刘银丹,晋洁芳. 设计符号在世博会展示设计中的应用[J]. 戏剧之家,2020(6).

[8] 谢冬冰. 表现性的符号形式[M]. 上海:学林出版社,2008:132-133.

[9] 苏珊·朗格. 艺术问题[M]. 滕守尧,朱疆源,译. 北京:中国社会科学出版社,1983:14.

[10] 范立红. 论符号学美学与中国传统意境理论的相似[J]. 贵州师范大学学报(社会科学版),2001(1).

[11] 陈洛奇. 设计之"间":对抗热媒介图像时代的感知扁平化[J]. 装饰,2023(3).

[12] 苏珊·朗格. 情感与形式[M]. 刘大基,傅志强,周发祥,译. 北京:中国社会科学出版社,1986:28.

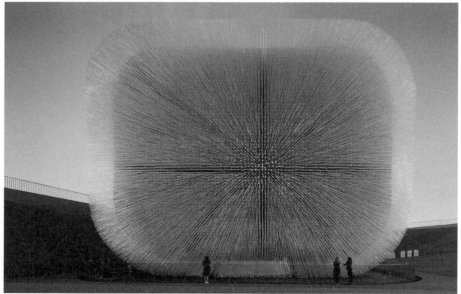

图1

图片来源

图1 上海世博会上托马斯·赫斯维克设计的英国馆—种子圣殿 来源: https://www.heatherwick.com/projects/infrastructure/uk-pavilion/.）

开放的世博展览空间设计
——以 2015 米兰世博会中国馆方案竞赛作品"守望五色土"为例

程雪松

【摘要】本文围绕 2015 米兰世博会中国馆竞赛方案"守望五色土"的主题演绎、建筑营造和设计表达等专业层面，针对展览空间"开放性"的命题进行分析和解读，比较完整地展现了世博展览空间设计的知识架构和技术要点，判断了其当代语境下的核心内涵和发展趋势，并且强调了跨文化设计方法对当代公共空间环境艺术设计的重大作用。

【关键词】世博展览；空间设计；2015 米兰世博会；"守望五色土"

一、序言

从 1851 年到今天，170 多年时间里，世博会的作用和内涵发生着深刻的变化。从第一届伦敦世博会到 2010 年上海世博会，世博会从一个商品展销的窗口变成一个开放交流的平台。中国从 1876 年第一次以官方身份参加世博会，到 2010 年独立办会，实现了从参与者到主办者身份的转换、从围观者到主持者角色的转变。世博会的参观者，也从猎奇者和被动学习者，成长为互动体验者。整个中国社会也在大的转型过程中，从经济体量到行为观念都发生了根本性的变化。2015 年的世博会在意大利米兰举行，中国馆应当如何展现自身，从建筑到展览如何与世界分享欢乐和智慧，场馆建设如何传承历史、感召未来？作为时代的艺术设计师，这是需要深入思考和讨论的课题。

世博展览空间作为一类特殊的展览空间，既有普通展览空间招徕性、临时性和文化性的特征，又具有特殊的定位和要求，主要体现在传达国家形象、引领未来方向、启发大众思考、境外建设拆除等方面，因此其设计思路也迥异于普通的展览空间。笔者亲历了米兰世博会中国馆的竞标设计工作，对于世博场馆的设计建设进行了深入的思考，并进行了整理和总结，希冀对今后的设计实践和教学工作有所启示与指导。

二、竞赛的背景

2015 米兰世博会是 2010 上海世博会后国际展览局认证的第一届 A1 类世博会，是后世博时代中国参加的第一届高级别、大规模海外世博会，也是中国首次在海外以新建馆（过去都是改造馆）的形式建设中国国家馆。米兰世博会的主题是"滋养地球，生命的能源"，围绕农业展开。据此，中国国家馆以"农业、粮食、食品、环境、可持续发展"为线索，把主题确定为"希望的田野，生命的源泉"。

2015 米兰世博会在地球环境发生显著恶化和人类生存发展方式面临艰难抉择的关键时刻举办，以"滋养地球，生命的能源"[1]为博览会主题，是直面现实困境的勇敢回应。在环境和资源两大问题的边界束缚下，在人类生存和发展面临极限挑战的条件下，在世博会的舞台上反思人类发展历史长河中出现的无知和肤浅，积极交流取得的成果和经验，谋求共同繁荣的智慧和

力量，应是本届世博会题中之义。

米兰世博会中国馆组委会于 2013 年 7—10 月委托相关招标代理公司组织了米兰世博会中国馆的方案竞赛，在国际展览局的相关规章制度和 2015 年米兰世博会简章指导下，致力于评选出具有"民族性、唯一性、专题性、可持续性"[2] 特征的标志性建筑方案（图 1、图 2）。

三、开放的主题演绎

（一）开放主题

1. 中国馆主题具有开放性

"希望的田野，生命的源泉"这一主题不仅与米兰世博会主题"滋养地球，生命的能源"相结合，较好地涵盖了农业、粮食、食品、环境等方面议题，而且概括出"希望的田野"这一具体形象，使得世博主题变得鲜活生动。同时，这一主题无论是在历史内涵还是在时代特征方面，都能够进行多角度的解读和多方位的演绎。"田野"是我国悠久农业文化和农耕文明得以传承与发扬的依托，也是当代粮食安全、人民温饱问题得以解决的凭借，还是未来农村改革得以实现的抓手，更是中国为世界做出更大贡献、创造可持续发展环境的宝贵财富。因此，中国馆主题内涵隽永，外延丰富，具有广阔的解读空间。

2. 中国馆主题的展示线索具有开放性

总体展线可以通过 3 条分线索进行展示，分别是自然的馈赠、智慧的反哺、民以食为天[3]。"自然的馈赠"意味着自然文明孕育中国，"智慧的反哺"意味着农业科技改变中国，"民以食为天"意味着健康饮食丰富中国。以中国为参照，与农业文明、农耕文化有关的历史和当代叙事都被这 3 条线索串联，并且获得发散性的演绎。

3. 中国馆主题的展示内容具有开放性

以上 3 条线索分别对应 9 个方面的展示内容。"自然的馈赠"可展示的内容包括：幅员辽阔、物产丰饶、风光旖旎；"智慧的反哺"可展示的内容包括：技术创新、文化创新、理念创新；"民以食为天"可展示的内容包括：食以安先、中华佳肴、健康饮食。这 3 条线索、9 个方面的内容涵盖了农业、粮食、食品、环境等与主题相关的各个方面，但是紧紧围绕着对于人与自然之间的关系的思考，这种思考不妨可以概括为敬畏自然、师法自然、顺其自然[4]。

（二）开放设计

1. 设计理念具有开放性

由米兰世博会主题"滋养地球"和米兰世博会中国馆主题"希望的田野"联想到土壤，无论是"地球"还是"田野"，表面都覆盖着土壤，土壤孕育和生长植物、动物与所有生命，是生命的源泉；土壤还承载着人类丰收的喜悦、栖居的家园和未来的希望。于是，以"土壤"这一文化意象为核心，以"守望土壤"为主题，构成了本方案设计的概念起点。"守"意味着"热爱"和"保卫"，"望"意味着"认知"和"期待"，"守望土壤"可以解读为对土壤、大地、田野、地球的"认识和了解，热爱和戍卫，期待和梦想"，层层递进的情感主线连接起人与自然。

"五色土"把抽象的土壤进一步具体化。五色土源于中国，象征着神州大地，辽阔疆土。东方青土、西方白土、南方红土、北方黑土和中央黄土不仅具有浓烈鲜明的视觉特征（图3），而且蕴含着故乡故土的乡愁情怀。在世界的舞台上演绎"守望五色土"，把这一珍贵的本国文化记忆呈献给世界，以国际化的形式表达"守望五色土"的意境和氛围，并进而传递出中国人民对"滋养地球，生命的能源"的内涵式理解。

2. 整个设计过程开放

设计全过程始终贯穿建筑、展览、室内、景观园林、视觉传达、电影等六大专业的合作和碰撞，是跨领域和文化的交流过程。建筑是最重要的展品，也是中国馆理念的核心载体，更是各种展览交流活动得以呈现的空间容器。展览是目标，演绎着世博会与中国馆的主题。室内设计与品牌形象相结合（图4），界定各功能空间的视觉系统特征。景观园林是表达展览主题的重要手段和媒介，本身也构成展览的重要部分。视觉穿插于空间中，为空间功能定位和展线结构展开服务。电影是除建筑以外最重要的展品，它的脚本内容与影院空间相互交融，彼此增色。这些专业部分在大的设计理念统领下，必须以互相统筹、步调协调的方式整体推进，同时又保持各自的专业特点，满足各自技术要求。

3. 设计语言具有开放性

整个中国馆设计，并不拘泥于中国传统语言和特定的专业技法，而是多学科、跨文化交融和碰撞的结果。以建筑设计语言为例，钢结构网格和玻璃容器表皮的做法不仅结构清晰、简洁，有临时建筑的特点，消解了传统建筑

稳固恒久的特征，也吸收了装置设计的艺术语言；把自动扶梯设计成多媒体的"时空隧道"，接纳了展览设计的语言；在建筑屋顶设计田野，转换了景观农业的设计手法；底层的中餐厅包裹青花瓷表皮，既是对中国传统文化的表达，也具有工艺美术专业的特点；脉动的具有情节性的参观展线设计（图5），融合了新博物馆学的理论和实践成果。

（三）开放建筑

1. 展线结构开放

参观中国馆建筑的过程是一次开放式体验。"守望五色土"方案中整个展线串联起九大展览节点：建筑主体、历史长河、庆典广场、时空隧道、屋顶花园、天地影院、主体展区、青花餐厅、北京世园。其中除了时空隧道、天地影院和青花餐厅因为特殊的功能要求和展陈要求相对封闭，其他的6个节点都是开放与半开放的，这样由展线结构组织起来的展览体验是基本开放的，参观者在整个参观过程中可以看到世博园周边的风景，闻到花卉和农作物的清香，感受到米兰春夏季干燥的气候和凉爽的清风，体会到展品、环境和心灵的互动。

开放的展线也符合当代世博展馆建筑特征和潮流。比如2000汉诺威世博会的荷兰馆、2005爱知世博会的日本馆、2010上海世博会的滕头案例馆以及2015米兰世博会的奥地利馆（图6）等。在气候条件比较优越的地区，采用尽量减少人工干预气候的方法，可持续的逻辑上可以获得更多的比较优势，同时也能够舒缓参观者的心情和参观节奏，让绿色生态与人工展示有更好的结合。

2. 展厅空间开放。

"守望五色土"方案中，主要的展示空间包括：屋顶花园序厅和"自然的馈赠"展区，二层的主展区"智慧的反哺"和"民以食为天"，以及离开中国馆时路过的推介2019北京世园会的"绿色生活、美好家园"展区。二层主展区是半开放的，其他展区均为全开放（图7）。这样参观者在欣赏展览时，不会有封闭空间的闭塞感，而是可以在米兰的旭日微风中获得关于"农业""希望""生命"等世博话题的体验。二层主展区大约1500平方米，空间内部不用设空调，通过建筑立面上的"五色土"容器遮阳（图8）较好地践行了世博会"回归自然""可持续发展"的生态理念。屋顶花园展示农耕田野，水田、麦田、稻田、茶田、葵田等代表农业景观的田野形态在此呈现（图9），在米兰炎热的夏季还可以起到隔热的作用。底层的"绿色生活、

美好家园"展区在约1000平方米的范围内集中展示北京园林景观,并以果园、花园、草药园、盆景园、美好家园等五方园集中体现北京乃至中国园林的内涵(图10),传递"北京欢迎您"的展览意图。

3. 主体建筑具有开放的形体和表皮

主体建筑底层由钢结构柱架起7米,俯仰之间,创造出"守望"的意向,而且呈现出开放性的形体姿态(图11)。底层架起的灰空间作为等候观演区使用,不仅起到遮阳的作用,减少对基地空气流动的阻挡,拓展了视线,而且增加了开放性的室外农作物展览面积。架起的建筑主体呈方形,外表面覆盖着钢结构网架,由约4万只圆形"五色土"容器填充10厘米×10厘米的网格,形成开放而又具有丰富质感的建筑表皮。透明容器过滤光线洒向地面,形成斑驳的光影,可以有效地遮阳,而且在立面上形成凸出凹进的起伏效果,创造出独特的表皮美学。建筑内部的参观者也可以通过网格间隙眺望室外园区景色。

4。建筑的共享服务空间有开放性

建筑内部的共享服务空间包括入口等候区、垂直交通空间、贵宾室、餐厅、厨房、纪念品商店、办公区、卫生间等,除了贵宾厅、厨房和卫生间等有特殊私密性需求的空间以外,其他所有共享服务空间都突出开放性。空间的开放性体现在视线的通透、光线的进入和空气的流动等几方面,以保证空间与自然的交融,体现人与自然和谐共处的理念。而这里的空间开放并不是以牺牲实用功能为代价的,比如占地面积约800平方米的餐厅,既是"民以食为天"的展览延续,又是中华美食文化的鲜活体验区域,更是中国馆服务的窗口形象,未来将外包给专业餐饮企业运营。餐厅外部设室外就餐区,内部设夹层包房区,以体现中餐开放与私密兼具的特点。

四、开放的设计表达

(一)临时性的表达

相对永久建筑而言,世博会国家馆是临时建筑,生命周期为大半年。世博会结束后国家馆会被拆除,材料需要可回收,场地需要被复原。在国外参加世博会建造场馆,如同展览布展一样,建筑建造的速度和建筑拆除后场地复原的速度要求都很高(图12),这就意味着建筑主体结构应当尽可能简单、

轻盈（图13）。"守望五色土"方案采用规则建筑造型、9米柱跨的模数制轻钢结构体系可以适应这种效率要求。另外，建筑拆除后的主体材料可以回收利用，这也大规模地节约了海外办展、垃圾处理的高昂成本。建筑表皮上盛装五色土的玻璃容器，可以作为纪念品销售或者赠送给参观者，既可以把"五色土"文化传播到世界，又极大减少了材料回收成本。

（二）视觉性的表达

世博会是一场演出，世博会国家馆在约200个场馆中应该自我表达，把握住参观者到来的短暂时光，让人难忘。打动参观者的视觉——动眼，是国家馆建筑设计的基本要求。造型和表皮材料是中国馆建筑吸引参观者眼球的主要媒介。"守望五色土"方案采用架空的规整方盒子造型（图14），表达"托起土壤"的触觉感受同时，意在返璞归真，以单纯质朴的造型语言从复杂张扬的博览建筑群中脱颖而出，创造不同的视觉体验。屋顶花园的起伏错落和底层架空部分造型的多变与主体造型的简洁形成对比，加强了建筑的展览表现。盛装五色土的容器覆盖的建筑表皮可以摆放出凹凸起伏、阡陌纵横的立面造型图案，让人联想到田野和大地，通透轻盈的包裹也让内部空间的图景渗透到室外，立面的质感更加丰富生动。明亮晶莹的玻璃容器与粗糙原始的土壤形成对比，也强化了建筑表皮的戏剧效果。另外，在场地空间景观园林的处理上，也着力强化主体建筑的视觉表现力，烘托展览氛围。

（三）品牌的传播表达

展览建筑通常要有明确的品牌形象，便于商业化运作和推广。世博会的国家馆建筑形象会高频率出现在各种媒体和宣传资料中，受到商业品牌的关注和追捧。国家馆的视觉标志也是国家馆建筑形象的抽象印记，其图案会与国家馆的商业合作伙伴的企业标识一起出现，从而为赞助企业进行品牌推广。很多世博国家馆的建筑造型语言抽象单纯，形象具有标识性，这也就便于被广泛传播。"守望五色土"方案考虑到展览建筑这一特点，同构化进行建筑设计和视觉形象设计，中国馆的品牌标识体现出中国馆建筑底层架起、方正造型、土壤表皮这3个特点，采用红、绿、黄三色象征中国、自然、丰收的文化内涵（图15）。这一标识还可以被转化成为具有标识特征的二维码样式，并把农耕劳动的人物形象融于其中（图16）。吉祥物田田、园园的创意设计也来源于建筑的开放展览对象和展览空间——屋顶五垄田和地面五方园（图17）。

（四）情感体验的表达

在游客如织的世博会中，一个成功的国家馆建筑，需要给参观者带来非同寻常的参观体验和难以磨灭的灵魂记忆。在"守望五色土"中国馆方案中，无论是天地影院中天幕、地幕、人幕和全息幕四维呈现的震撼影视体验（图18），还是主展厅中调动色香味觉感官带来的逼真展览体验（图19）；无论是建筑和标识一体化、纯粹化、时尚化带来的良好品牌体验；还是建筑内外部情感和理性交织带来的丰富空间体验，无论是田野、园林等景观在有限空间内集成浓缩、与展览交融带来的优美风景体验，还是开放建筑、开放展览、开放话题等环节带来的舒适开放体验，都是把全方位的体验整合在有限的时空中，以叩动参观者心灵。最重要的是，这些体验并不是以生硬、粗暴的姿态强加于参观者的，而是与设计主题有机交融，与设计理念丝丝入扣，并潜移默化进入参观者的脑海和内心的。这种体验方式并不跋扈，也不激烈，在纷繁缭乱的世博舞台上，却有可能获得较好的成效。

五、结语

经过两轮方案竞赛，在包括中国美院、中央美院、北京建筑设计院、中国展览集团的众多有力竞争者中，"守望五色土"方案在专家评审中，以极微弱的分差，获得第二名。清华大学出具的"麦浪"方案获得第一名并作为实施方案。虽然"守望五色土"方案遗憾地未能代表中国在米兰建造实施，但是业主和专家一致认为该方案国际化的表达、谦虚平和的姿态、准确生动的主题演绎和合理化的海外建造拆除模式，给大家留下了深刻印象，并且体现出转型期中国展览文化的时代特征。作为主创团队一员，笔者认为中国在目前的社会文化转型期，在极力张扬国家形象和平等参与人类议题两个不同方向上，会有越来越多的思考，也会产生更多不同的取舍和选择。"守望五色土"方案不仅推动了这一思考的可能，而且其建筑、展览、景观、媒体、视觉、环艺等多学科交融和互动的状态，其跨文化实践的过程，也代表着学科的开放度和建筑实验性可能所及的领域。

（本文原发表于《公共艺术》2014年第3期）

注释

[1] 2015年意大利米兰世博会中国馆组织委员会. 2015年意大利米兰世博会中国馆设计施工技术规范 [Z]. 2013: 6.

[2] 2015年意大利米兰世博会中国馆组织委员会. 2015年意大利米兰世博会中国馆设计施工技术规范 [Z]. 2013: 15.

[3] 2015年意大利米兰世博会中国馆组织委员会. 2015年意大利米兰世博会中国馆设计施工技术规范 [Z]. 2013: 9—13.

[4] 荷兰NITA设计集团，上海大学上大建筑设计院有限公司. 2015米兰世博会中国馆设计方案 [Z]. 2015.

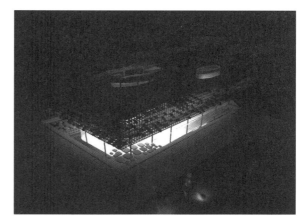

图1

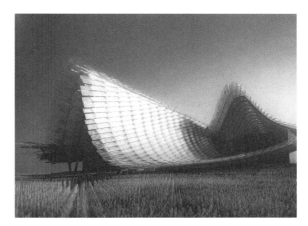

图2

图3

图4

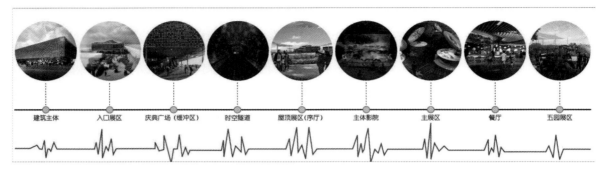

图 5

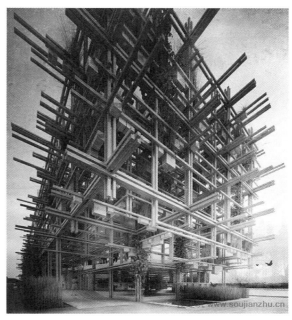

图 6

图 7

图 8

图 9

图 10

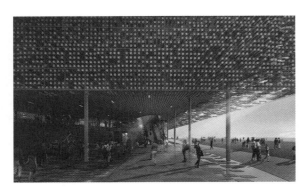

图 11

图 12

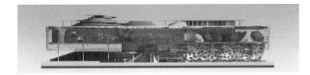

图 13

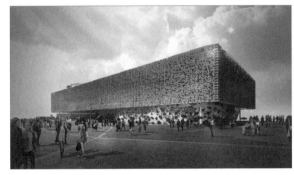

图 14

图 15

图 16

图 17

图 18

图 19

图片来源

图1　米兰世博会中国馆"守望五色土"方案　来源：荷兰NITA设计集团，上海大学上大建筑设计院有限公司《守望五色土——2015米兰世博会中国馆设计方案》文本[Z]. 2015.
图2　米兰世博会中国馆"麦浪"方案　来源：清华大学2015米兰世博中国馆设计方案
图3　五色土　来源：作者自摄
图4　贵宾室室内设计　来源：荷兰NITA设计集团，上海大学上大建筑设计院有限公司《守望五色土——2015米兰世博会中国馆设计方案》文本[Z]. 2015.
图5　脉动的展线　来源：荷兰NITA设计集团，上海大学上大建筑设计院有限公司《守望五色土——2015米兰世博会中国馆设计方案》文本[Z]. 2015.
图6　2015米兰世博会奥地利馆方案　来源：www.soujianzhu.cn
图7　开放的展区　来源：荷兰NITA设计集团，上海大学上大建筑设计院有限公司《守望五色土——2015米兰世博会中国馆设计方案》文本[Z]. 2015.
图8　守望土壤的概念　来源：荷兰NITA设计集团，上海大学上大建筑设计院有限公司《守望五色土——2015米兰世博会中国馆设计方案》文本[Z]. 2015.
图9　中国馆屋顶的"五田"展区　来源：荷兰NITA设计集团，上海大学上大建筑设计院有限公司《守望五色土——2015米兰世博会中国馆设计方案》文本[Z]. 2015.
图10　五方园展区　来源：荷兰NITA设计集团，上海大学上大建筑设计院有限公司《守望五色土——2015米兰世博会中国馆设计方案》文本[Z]. 2015.
图11　中国馆的入口　来源：荷兰NITA设计集团，上海大学上大建筑设计院有限公司《守望五色土——2015米兰世博会中国馆设计方案》文本[Z]. 2015.
图12　可持续的建造　来源：荷兰NITA设计集团，上海大学上大建筑设计院有限公司《守望五色土——2015米兰世博会中国馆设计方案》文本[Z]. 2015.
图13　通透的建筑东立面　来源：荷兰NITA设计集团，上海大学上大建筑设计院有限公司《守望五色土——2015米兰世博会中国馆设计方案》文本[Z]. 2015.
图14　东北侧透视　来源：荷兰NITA设计集团，上海大学上大建筑设计院有限公司《守望五色土——2015米兰世博会中国馆设计方案》文本[Z]. 2015.
图15　中国馆"守望五色土"方案标志　来源：荷兰NITA设计集团，上海大学上大建筑设计院有限公司《守望五色土——2015米兰世博会中国馆设计方案》文本[Z]. 2015.
图16　中国馆标志的变体　来源：荷兰NITA设计集团，上海大学上大建筑设计院有限公司《守望五色土——2015米兰世博会中国馆设计方案》文本[Z]. 2015.
图17　中国馆吉祥物——田田、园园　来源：荷兰NITA设计集团，上海大学上大建筑设计院有限公司《守望五色土——2015米兰世博会中国馆设计方案》文本[Z]. 2015.
图18　天地影院内景　来源：荷兰NITA设计集团，上海大学上大建筑设计院有限公司《守望五色土——2015米兰世博会中国馆设计方案》文本[Z]. 2015.
图19　"民以食为天"展区　来源：荷兰NITA设计集团，上海大学上大建筑设计院有限公司《守望五色土——2015米兰世博会中国馆设计方案》文本[Z]. 2015.

二、课程论文

1	2020 迪拜世博会中国馆展厅的沉浸式情景设计浅论	殷雨晴
2	浅析世博会中的展馆设计与内容传播 ——以 2020 迪拜世博会中国馆为例	张　晋
3	南洋劝业会国家形象的呈现及后世影响	李溥然
4	上海总商会与世博会中国国家形象构建初探	胡玉叶
5	从敷衍到积极 ——晚清时期世博会中国形象构建的变迁	方　洲
6	民国时期国家形象的塑造与呈现 ——以 1915 年中国参加巴拿马太平洋万国博览会为例	吴梦瑶
7	从世博基因看上海城市形象构建	万　懿
8	世博会中国馆设计缺乏在地性的原因及分析	杨瑞萍
9	1903—1915 年张謇四次参加博览会对南通建设的影响	张艾琦
10	世博会影响下的第一次全国美展	吕炳旭
11	世博会中国馆的"中国红"现象研究 ——以新中国参加的世博会为例	薛铮铮

2020迪拜世博会中国馆展厅的沉浸式情景设计浅论

殷雨晴

【摘要】本文通过对2020迪拜世博会中国馆策划的系列展览进行述评，总结其沉浸式国家形象及文化体验的设计方法，以及其对于展品、文化传播和形象输出方面的作用，分析其沉浸式体验的设计与实现方法。2020迪拜世博会中国馆建设团队通过跨学科的协作，为观众带来了沉浸式公共文化体验，使观众在观展过程中理解内容，产生思考，进而与文化相连。

【关键词】沉浸式体验；虚拟叙事；公共文化空间；展陈设计

2020 迪拜世博会中国馆建筑由 11 年前上海世博会中国馆的主设计师何镜堂院士任设计总顾问，名为"华夏之光"，寓意希望和光明。建筑外观仿拟中国传统灯笼，结合现代建筑形式，外形气势恢宏、端庄大气，灯笼代表光明、团圆、吉祥和幸福，象征世界各国在世博会平台上欢聚沟通，追求繁荣发展，共同构建人类命运共同体和幸福大家庭。

本次中国馆主题是构建人类命运共同体——创新和机遇。分为"探索与发现""沟通与连接""创新与合作""机遇与未来"共 4 部分，充分展示中国在信息、科技、教育、交通等领域的发展成就。"探索与发现"主要展示中国人民自古以来探索宇宙的历程和智慧，外墙上用活字印刷术打造出雕花镂空概念，陈展内容从嫦娥奔月到悟空号探测卫星，展现了中国人民勇于探索、不断追求创新的精神。在太空走廊展出的宇宙儿童画展，通过儿童画的表现形式，向全世界展示中国少年儿童对浩瀚宇宙的畅想，激发世界各国人民共建地球村、创造更加美好未来的热情；还可以在"北斗展厅"看到天眼 FAST、北斗卫星等创新科技成果，主要展现中国在推动科技创新、发现机遇、携手合作中的努力和成就，重点突出量子通信、高铁、新能源合作等科技展项。在信息时空隧道，可以看到人类信息沟通的几次重要变革，远古时期信息以象形文字的形式被简单地记录，从烽火、通信、飞马、传书的方式进行沟通，人类的思想被刻在竹简上保留下来；随着活字印刷术的出现，沟通的效率得到了提高；打字机、电脑等新技术的出现，带来信息传播方式的变革，信息被转换为代码存储，在各个终端迅速传输。"机遇与未来"主要通过影院等大型多媒体技术手段，上映中国馆主题影片《启航》，展示了中国人民对未来发展的畅想，表达了中国人民与世界各国人民加强交流与合作，共建美好地球村，共同实现人与自然的可持续发展的愿景。

一、公共文化空间的现状

随着社会公众的文化需求日益高涨，文化展馆对于公众而言成为集学习、娱乐和交流功能于一体的生活场景。文化展馆的设计目的不单纯是一个容纳展品的容器，同时也是公众参与文化传承和激活创新最重要的场域。传统的陈展设计主要服务于文化的单向叙事和传播，依赖于策展人的知识

系统，将展览内容与观众建立联系。由于陈展设计过程中传播学与展品文化之间的隔阂，以及展览过程中策展人与观众之间交流语言的障碍，导致了陈展内容传播效率低，产生了信息内容误读率高的问题。

我们正在迎接万物互联时代的到来，中国馆内展品展现出中国在人工智能、智慧城市、智慧生活等方面的努力和成就，但我们依旧需要居安思危。为了进一步推动文化自信、文化创新、文化教育、文化传播，本文将基于2020迪拜世博会中国馆的陈展设计，论证新媒体语境下的展览设计需要通过情景式和沉浸性设计，使观众在与展览环境的交互中，以虚实结合的方式强化学习认知，提升公共文化空间内多重知识传达的有效性。

二、情景叙事的发展历程

从本质上看，"展厅"是一种具有仪式感的空间。展览情境为叙事提供了一个隐性思维方式，它可以帮助建立现实世界和故事世界的连接，让观众"沉浸其中"，为信息内容提供无限的叙事潜力。

叙事是人类历史长河中不曾间断的记录形式，从壁画竹简到现在的虚拟环境，从坊间传言到影视记录，从口口相传到实时报道，无论载体如何，它都以各种各样的形式出现在不同的地域、民族和社会中。就文学角度的叙事理论而言，叙事就是对一个或一个以上的真实或虚构事件的叙述。作为叙事，至少应该包括"事件（内容）"和"叙述（逻辑）"。一个以上的事件通过某种关系连接起来，才能构成叙事线。传统的叙事研究侧重的是以书面语言为主要媒介的叙事文学作品，后来有学者借鉴传统叙事学研究框架探索其在影视作品中的叙事应用[1]。未来的展厅设计，也必将基于叙事原理转变展陈设计策略，强调沉浸性与逻辑性，引导参观者进入叙事情景。

区别于电影和游戏的可控线性叙事，展览叙事过程中观众拥有较高的自主权来决定如何参观展览。为了控制观众体验，市场上主要的办法为：限制观众参观路径。互动媒介作为一种新颖的情境叙事方式，在叙事效果方面相较传统方式有很多优越性，受众能以直接、自然的方式主动参与到叙述内容的组织、学习和传播过程之中，形成独特的体验。在交互展陈中，参观者可以根据自身的需要自由地组织和获取相关信息，展品由静态转向

动态，虚实结合，拓宽了消费者的认知维度，同时增添乐趣和互动体验，甚至提供渠道以更加深入了解展品，节约观者阅读时间，优化观展体验[2]。理想的状况是：参观者既是叙事的消费者，同时又是一定程度上的叙事的生成者。2017年中国故宫博物院端门数字馆中的《兰亭序》数字交互展陈项目是其中的一个典型案例，相比2010上海世博会的《清明上河图》数字内容设计，能够看出前者在内容上做了更具有品牌特色的叙事逻辑设计，而非简单的复原，从而产出更加灵活和有趣味的展示效果，也使得观众能够透过画面了解作品背后的历史信息，构建更完整的展览知识体系。

三、跨媒介多重知识表达的未来发展趋势

2020迪拜世博会试图鼓励以家庭为中心的观众参展，包括18岁以下观众免费入场以及推出世博家庭之旅（Expo for Families）。它为所有年龄段的人们提供了激动人心的交互性旅行，使得新媒体叙事的方式升级，从学会叙述，成长为学会聆听，并帮助每一位观众产生革新性的游览体验，包括制订出行计划、增强感官体验、产生情感共鸣以及保障安全感受。这也使得在全球疫情仍未平息的大背景下，观众有机会参与公共文化生活。

后疫情时代，所有用户都将面对各类硬件载体与生活环境的重新融合，设计师则必须重新思考新媒体内容与用户之间的共存关系，包括如何在多平台进行叙事设计。但在未来的实际操作过程中，相比于设计适应平台，让设计适应使用环境更加重要。也就是说在居家办公成为常态的情况下，观展不应该限定于线下场馆的单一体验，而更可能拓展到日常的使用环境，通过硬件和技术不断迭代变化，用更多元的手段帮助观众进行体认。

目前市场兴起的沉浸式游戏能够实现的市场需求在于：对叙事内容与对环境美学设计的高要求，特别是相对于传统的"有形"的实体展品展示，数字展示对于"无形"以及"叙事"类的展示类型有着巨大的优势，但也往往需要硬件设备及软件技术的支持。如本次世博会，不能到场的观众可以通过云上中国馆在线参观，中国馆官网和各平台官方账号，还为各项活动直播提供在线转播服务，科技的发展必然带来更多创新的展示形式。

认知心理学中的注意机制表明，观众会对新鲜、有趣的信息优先进行中枢能量分配。从传播角度分析，新的多媒体交互模式为展示内容提供了

平台基础，通过虚拟与真实结合的感官元素调整观众的现实感受与输入的信息内容，把观众带入展厅情景当中，为其营造沉浸式的体验。同时需要注意包括美术风格、技术与内容融合的适配性，不可为了炫技而忽略展厅内交互体验的可用性场景测试。从教育角度分析，更具沉浸性的内容设计增进了观众对展厅的认知深度：展厅活动设计涵盖了观众与他人、客观事物、情境的交流过程，突破空间与时间的界限，提高沉浸感，尤其是当用户以游戏或娱乐的方式参与展厅情境的互动时，可以充分调动观众的积极性[3]。

 本次世博会中国馆中，上汽集团的"鲲"新能源车的展示逻辑，便最大限度强化了产品内部设计的叙事性。通过对产品内饰中的中国传统山水进行气味、烟雾、假山、瀑布等微景设置，带来"人在画中"的意境，产品整体形态在设计手段的干预下形成节奏和韵律，从而生成审美快感。这种愉悦的审美体验经过艺术化的升华，可形成独特的审美意境。产品审美情感属于实用艺术研究范畴，可由形式美法则决定本能情感体验。未来越来越多展示实物的文化展馆都将结合与 teamLab 类似的沉浸式艺术体验，通过艺术的形式美法则探索人类与自然、自身与世界的新关系。

 展厅沉浸性叙事是一种使观众从现实世界到故事世界的旅行体验，被引入故事世界的个体可能会受到物质兼精神的信息影响而发生信仰或态度的转变。此次中国馆中也采取了类似这种从现实世界进入故事世界的时空位移的方式，能够看出在显示设备与数字内容之间做了更好的融合尝试。例如为了让观众可以了解到中国能源领域的海外发展，观众可以坐进驾驶舱，通过创新形式演绎智慧出行，体验高铁模拟驾驶；机器人熊猫优悠在展厅迎接观众，并展示中国传统文化，都在一定程度上推动了数字媒体与展示空间融为一体，可惜依旧止步于非线性叙事结构，使得每个节点之间观众会产生怀疑而暂停，导致展厅叙事结果未能达到预期。

 概言之，新媒体媒介越发成熟的当下，线上叙事和线下叙事在文字、图像、声音、视频等媒介之间，实现了表达成本与传输速度的优化发展，以辅助设计师达到最佳传播效果即叙事说服，使观众能够通过设计师的眼睛看世界，在故事世界与自己的价值观和信仰之间建立某种联系，从而使参观者原始的价值信念被叙事世界的价值观念所说服。同时用户行为在读屏时代不再是单方面的信息接收，而是人与虚拟内容之间互动、人与人之

间互动（与其他用户分享产品感受、体会等），在这种互动过程中，虚拟对象传达的信息应该更加能满足用户的互动娱乐诉求，丰富其使用体验。从可持续发展角度看，这样才能长期维持与用户之间的数据往来。

（作者为 2021 级艺术设计 MFA 研究生）

注释

[1] 刘月林，宋立巍. 基于情境叙事的非物质文化遗产交互展陈体验设计 [J]. 设计，2018(15).

[2] 詹秦川，赵洋. AR 技术与传统纸媒的交互融合设计研究 [J]. 包装工程，2018，39(6).

[3] 张美，章立. 面向旅游体验的 AR 交互模式应用研究 [J]. 包装工程，2019，40(2).

浅析世博会中的展馆设计与内容传播
——以 2020 迪拜世博会中国馆为例

张 晋

【摘要】 阿联酋 2020 迪拜世界博览会虽延期一年于 2021 年 9 月 30 日正式开馆，但其多模态文化感知体验与跨文化受众连接的功能依旧不减，实现着迪拜世博会"沟通思想，共创未来"的宗旨，而中国馆在世博会中也为展现中国国家形象发挥着重要作用。本文聚焦迪拜世博会中国馆的场馆设计与线上传播两个方面，以案例研究法为主、理论研究法为辅，进行多角度的剖析与评价。总的来说，迪拜世博会中国馆设计有诸多优秀之处，但其线上传播模式不尽如人意，在未来，"元宇宙"相关产品的持续发展也许能为世博会中国馆的传播带来新的可能性。

【关键词】 迪拜世博会；会展设计；线上传播；元宇宙

2021年在迪拜举办的世博会是一次综合性的世界博览会，是展现并传播国家形象的重要场景。在这次世博会上，中国国家馆以"构建人类命运共同体——创新与机遇"为主题，场馆建筑围绕"希望与光明"，取形中国传统灯笼构建"华夏之光"。中国国家馆建筑面积达4636平方米，是参展国中面积最大的场馆之一。

在建筑方面，中国馆"华夏之光"以"中西合璧、以中为主、古今交融"作为设计原则。纵览所有参展场馆，灯光属实是中国馆的一大特色，正如"华夏之光"名字所描绘的那样，整个中国馆建筑始终围绕着"光"概念展开，不论是其灯笼的造型，还是建筑上大量的发光灯饰的设计，甚至到建筑顶层的环列射灯，无一不在传达"光"的概念。事实上，"光"的阐释在场馆的活动安排上也有体现——世博会期间每晚中国馆都会举办灯光秀。在"光"的基础上，场馆还需要阐释"华夏"二字。在这里，灯光协同于"灯笼"的概念。馆身侧面的灯阵以红白相间的光色设计，将整个场馆幻化为巨大的中式灯笼，令场馆的建筑造型设计完美契合了"华夏之光"这一命题。

"华夏之光"这一命题本身也值得玩味。2021年是中国对外宣传"人类命运共同体"，以及打造"新丝绸之路经济带"的重要一年。2020迪拜世博会中国馆毫无疑问要为"人类命运共同体"和"新丝绸之路经济带"的展示与宣传助力，"人类命运共同体"也成为中国国家馆的主题。在国际舞台上美国素来享有"人类灯塔"的称号，拥有"光明"意象。中国也需要展示和传播自己的"光明"的意象。相较"灯塔"，中国选择了更具民族特色的"灯笼"，并寓意"希望与光明"，命名为"华夏之光"，传递出某种隐喻。

在展览方面，中国馆"华夏之光"重点展示中国的信息、科技、交通的创新成就，以"天眼"FAST、北斗卫星、5G技术、人工智能等作为展览的重点。展馆分为4个主题展区，分别是：共同的地球、共同的家园、共同的梦想与共同的未来，每个主题展区下分3个子展区。每个主题展区聚焦不同的创新科技成果。其中，"共同的地球"聚焦新能源与交通；"共同的家园"聚焦智慧生活、生态与数字化城市；"共同的梦想"聚焦通信与航天；"共同的未来"聚焦航天与人工智能。航天主题是唯一一个被两个主题场馆分享的主题。相比2010上海世博会中国馆对过往和历史的回

睐，本次迪拜世博会中，中国馆更加聚焦于当下和未来。

在场馆设计方面，4大展馆皆由走廊相互连通，在展馆内部形成较长的漫步空间。"太空走廊""时空隧道""智慧生活""航天走廊"，这些漫步空间被巧妙设计成每一个主题展馆的"序章"，在"共同的未来"主题馆的航天走廊中，墙面灯光能够跟随游客动态变化。走廊空间被精心设计，借助行走带来的空间变化，逐渐将游客带入游览该主题的最佳情绪。

纵观所有主题展馆，"共同的梦想"主题展馆给人的印象最为深刻。太空走廊显示荧屏上展示中国近些年取得的太空科学技术成就，播放月壤采集等影视资料。而后在走廊末端将游客们倏然带进最精彩的部分——探索北斗，进入"太空"之中，头顶是北斗卫星，而脚下则是地球。这一展馆以向游客介绍北斗卫星系统为目的，但并没有落入图片加文字介绍的窠臼，而是通过精彩的空间布置令游客恍如置身于太空之中。这里的部分地面和天花板由深蓝色材料构成，墙壁为大型环绕式荧幕，播放北斗卫星的宣传资料。游客头顶的"卫星"由灯棒组成，如同画在黑色画布上的荧光白描，地面中央投影着地球的影像，影像的光和"卫星"灯棒的光交相辉映，为幽蓝色的空间提供恰到好处的照明。整个空间将游客情绪引向高潮，为随后的"太空走廊"展厅完成铺垫。

在影像方面，四大主题展馆均有自己的影像，其中"共同的梦想""共同的地球""共同的家园"等展馆的影像较短，均在两分钟以内，而"共同的未来"的影像最长，时长近8分钟，这也是整个中国馆的主题影像。主题影像存在两个重要的维度：一个是时间的维度，一个是空间的维度。在时间的维度中，它展现了两代人——欧文教授与洋洋一行年轻人不断成长、星空逐梦的故事，强调攻克时艰、携手共进的理念。在空间的维度中，它展现了来自欧美、中国和沙特阿拉伯的年轻人跨越藩篱、携手共进的理念。两个维度互相强调补充，引出"人类命运共同体"的主题。在影片叙事的角度上，影片采用了频繁切镜、分屏叙事的方式实现将宏大的故事高度压缩，最终在影片7分半左右点出"共同的理想""共同的命运"。影片台词精要，背景音乐也为内容增色不少，亦是值得学习的地方。

在活动方面，中国馆除了开闭馆仪式、中国国家馆日和地方企业活动，同时举办了论坛、文艺演出和非物质文化遗产展演活动。在所有的这些活

动中，最引人注目的还是每晚在户外进行的灯光秀。灯光秀由3个阵列组成：一是馆身的照灯阵列，二是场馆顶部的环形射灯阵列，三是灯光无人机阵列。灯光秀的内容展示主要依靠无人机完成。在这个舞台上，无人机阵列是"演员"，负责展示内容；照灯阵列和射灯阵列是舞台灯光，负责为内容增色。室外灯光秀是中国馆最引人注目的展演之一，由于舞台位置高且开阔，且以夜空为背景，无人机阵列成功通过运动轨迹规划和光色变化，营造出类似全息投影的视觉体验；周围灯光随之起舞，极具科幻色彩，同时富有中国特色。唯一的遗憾是，受限于无人机数量和最大密度的限制，无人机阵列所能呈现的内容较为有限，但灯光秀仍不失为中国馆呈现给世界的精彩展演之一。

2020迪拜世博会是第一届在新冠疫情背景下的世博会。疫情冲击全世界，使得人们的众多生活习惯悄然发生变化，居家办公、虚拟线上活动受到人们的青睐。对于世博会而言，"云逛展"成为人们参与世博会的热门选择。"云逛展"的实现对世博会的内容传播提出了高要求。中国馆的内容传播主要通过"玩转中国馆"虚拟逛展小程序和直播实现，辅以在优酷、腾讯视频、抖音、Bilibili等视频网站的官方号进行传播。"玩转中国馆"小程序不仅按照四大展馆的主题展厅分别介绍展厅内容，更推出了VR模式，采用1.5代街景地图技术对中国馆内部进行采样合成，辅以点击特定区域播放相关视频的交互，给不能来现场的人参观中国馆的机会。

然而，在本次世博会中，不难看出中国馆展演的重心依旧放在现场而非线上。"玩转中国馆"的小程序中，展馆信息展示过于简单，一个展厅仅有3—5张摄影图片和100字的文字说明；主题馆切换交互做得过于简陋，误触和延迟现象十分明显。在VR模式中，视频播放界面也颇为粗糙，视频清晰度低且无法调整；上一级交互界面的部分元素残留，干扰浏览的现象时有发生。而在官方公号布局中，宣传的严重缺失和视频内容本身太过简陋，令其播放量和关注度捉襟见肘，甚至出现粉丝找不到"玩转中国馆"小程序和现场直播入口的情况。整个内容传播链条低级错误频发，令人感到很不专业。

近年来，对国际性大展而言，发掘线上展演潜力变得尤为重要。当下，随着Facebook、Google等网络巨头的注资与布局，"元宇宙"的概念

引起人们的关注。元宇宙是"升维的互联网"[1]，这意味着它能提供更多的感官体验，令线上沉浸式参展成为可能。时至今日，数据技术、信息可视化技术等日趋成熟，同时也渐渐陷入瓶颈，"元宇宙"概念对它们的统合，也许正是未来突破的关键所在。尽管现今"元宇宙"概念还处于"拿得出概念，拿不出产品"的状态，但在未来，"元宇宙"也许能为世界展会的虚拟观展提供新的解决思路。

（作者为 2021 级艺术设计 MFA 研究生）

注释

[1] 吴晨. 理解元宇宙的三个维度[N]. 经济观察报, 2021-09-20.

南洋劝业会国家形象的呈现及后世影响

李溥然

【摘要】 世界博览会于 1851 年开始举办,中国从首届便参与其中。从最初商人自发参与到清政府半自觉参与、自觉参与,晚清中国逐渐认识到世界的发展状况以及当时中国的落后,同时认识到世博会是中国向西方学习的有效途径。中国人开始有意识地想要举办自己的国际博览会,于是南洋劝业会便于 1910 年在南京诞生了。南洋劝业会作为中国历史上首次以官方名义主办的国际性博览会,某种程度上反映出当时中国力图重塑自身国家形象,它不仅对当时中国社会经济、文化等方面产生了深刻影响,也对近代中国设计意识的转变具有催化作用,对后世中国博览会的举办以及现代设计在中国的诞生与发展产生了重要影响。

【关键词】 南洋劝业会;国家形象;博览会

一、世界博览会给晚清中国带来强烈冲击

博览会是19世纪西方国家兴起的一种新型公共空间，是对近代兴起的各种展览会、展销会、劝业会的统称。其中，世博会是最高级别和最大规模的国际性博览会。1851年，首届世博会（万国工业产品博览会）在英国伦敦正式拉开序幕，英国以钢铁、玻璃打造的水晶宫来彰显工业实力[1]。在当时，它对西方其他国家产生了巨大影响，各国纷纷效仿并举办本国的博览会。

从首届世博会开始，中国便参与其中。起初的几届世博会由中国商人自发参加，进行简单的商品展出；后来，清政府出于对外"联交睦谊"的需要，开始委托海关间接参与世博会；随着"洋务运动"的开展以及甲午战争的失败，清政府开始格外重视在世博会上的表现，并自觉参与到世博会当中[2]，希望能够借此展现国力，扭转被动局面，获得世界认同。

在这个过程中，晚清中国逐渐认识到世界的发展状况以及自己与世界的差距，并意识到世博会是中国向西方学习、向海外宣发的有效途径。这在一定程度上激发出中国人的民族主义意识[3]，中国人开始有意识地在国内发展博览事业，创办自己的博览会。1910年，中国首个博览会——南洋劝业会在南京成功举办。

二、南洋劝业会国家形象呈现

20世纪初，中国正面临着国家衰亡、文化凋敝的危机，在这个艰难的时期，新思想、新文化如雨后春笋般诞生并蔓延全国，工商业开始振兴，城市空间发生变化，西方设计潮流涌入国内。于是，站在历史节点上的南洋劝业会成为重大变革时期的见证者和推动社会转型的催化剂。

1910年的晚清南洋劝业会是一场由官商在江宁（今南京）联合举办的全国性大型展览会，于1910年6月5日开幕，同年11月29日闭幕，历时半年，参观人数达20万人次。南洋劝业会由两江总督兼南洋通商大臣端方和一些开明人士发起创办，以"振兴实业、富强国家"为宗旨[4]。作为中国历史上首次以官方名义主办的国际性博览会，其产生的影响无疑是广泛而又深刻的。

（一）从规划设计角度看南洋劝业会的国家形象

1. 空间规划布局

南洋劝业会规模恢宏，盛况空前。其会场位于江宁城北三牌楼鼓楼以北、丰润门以西界内宽约1000米、长4000—4500米的一块矩形场地内，会场中心为椭圆形布置，规划轴线对称（图1），并以中轴线为主线来进行建筑物的安排[5]。入口处设松枝门、牌楼，其后是正门、喷水池、纪念塔、公议厅、奏乐亭、审查室、美术馆，沿中轴线左侧分列有工艺馆、机械馆、农业馆、植物园等；右侧分列有教育馆、卫生馆、水族馆、劝工场等[6]。对比同时期国际上的博览会，南洋劝业会展现出的像是参考欧洲各国及美国、日本等博览会布局的模仿作品，例如南洋劝业会的轴线式布局就明显参考了1903年日本大阪第5次国内劝业博览会中轴线布局的展陈形式。

南洋劝业会的空间规划展现了一幅中国一只脚踏入了由西方人掀起的近现代化浪潮的历史图景，晚清中国以效仿西方的方法来追赶世界的步伐。

2. 建筑设计转向

南洋劝业会主要展馆包括13座本馆和14座省馆。在建筑形式上，南洋劝业会的场馆具有明显的中西风格杂糅的特点。农业馆和劝工场是主办方场馆中独有的两栋体现中国传统风格特征的建筑，但建造和装饰均做了简化，且外为洋式（图2）；东三省馆、云贵馆、美术馆等为西式场馆（图3）；安徽馆、直隶馆等为中西合璧式场馆，多在中式建筑主体外增设西式门楼[7]。

南洋劝业会的场馆借鉴了欧美发达国家世博会场馆的设计特色，表现出的是"中西合璧"的建筑风格，体现了设计风格从传统到现代的转型、过渡，也体现出当时国人急于向西方学习，以期改变中国落后面貌的迫切心理。

3. 展陈形式启蒙

南洋劝业会是一场综合性的盛会，展馆的展陈形式得到了系统性的启蒙与发展，展品也涵盖多个方面。

在展陈装饰方面，相较于在此之前的展览活动，南洋劝业会做了形式的创新（图4），《南洋劝业会旬报》中对南洋劝业会的展陈形式有所描述："陈列物品以能于千万列品之中能独出新式、留人观览为极，则尝有以最精美之美术品，占地小而人即随意看过者，此不知陈列法之咎也。凡出品者，于选定地点后，则宜研究如何方使观者注意，如何方使观者高不距足、低不鞠躬。

若须避灰尘者，则时宜洒水于地；避风者则箱宜装玻璃；避气候者则宜设法防备。"[8] 对于各馆所需陈列橱架，提供了推陈出新的规范，如美术馆所需各种陈列橱架（图5）。据记载，各省场馆的陈列布置各不相同，其中湖北馆的陈列布置内容最为丰富，直隶馆的展陈规划则条理清晰[9]。

在展品方面，展品逐步多样化，据称其展品有100多万件，包括农产品、工艺品、水产品、美术品、畜产品、教育品、医药品、武器装备品、机械品等[10]。特别是由于中国博览会中第一次出现美术馆，美术工艺品第一次以展品形式进入民众视野，开启了国内工艺美术的展陈之路。综上所述，当时中国正逐渐摆脱瓷器、丝绸等传统展品的局限，并在展陈装饰上做文章，反映了一种趋新发展的愿望，也映射出了一个在封建桎梏中求新求变、力图转型的晚清中国形象。

4. 活动策划拓展

南洋劝业会在当时为人们展现了一个游园化体验的公共活动空间。在娱乐设施方面，会场内设有贩卖部、饮食店、剧院、游艺场、旅社，以及植物园、动物园、照相馆、邮局、马戏团等，提供具有娱乐与纪念性质的多样化体验；在交通方面，会场外铺设有轻轨小铁路，可供人们在火车上舒适地欣赏博览会，会场内设有马车、人力车等，方便人们随时雇佣漫游；在氛围营造上，会展尽可能地使用近代化产品与方式，用彩灯缀成门头上"南洋劝业会"5个大字，并在场内设置喷水池，给参观者营造出彩灯与喷泉珠帘相呼应的壮观场面[11]。另外，在展会期间，跑马场、音乐会、燃放焰火等活动精彩纷呈，并举办了全国首次运动会，公共娱乐活动有所丰富，大大拓宽了城市公共生活空间。

通过对上述南洋劝业会活动设置的分析与思考，可以发现其已初具当代博览场所的形式与规模，兼具经营买卖、开阔眼界、娱乐休闲的功能，具有更加先进、科学的策展特征，带给大众一个新潮的近现代晚清中国形象。

正处于中国转型期的南洋劝业会以中国文化内核、中西文化杂糅外壳的形式，为全国乃至海外展现出一个在旧文化中挣扎着迈向新思想迈进的晚清中国形象。从建筑、展陈、场地布置、活动策划到经济往来等方面，无不透露出晚清中国正在努力摆脱工商业落后、封建文化腐朽的困境。

（二）从会后国内外反应看南洋劝业会呈现的国家形象

据当时的报道，南洋劝业会虽然规模宏大、举办者用心良苦，但中国商

人和百姓们对此反应却较为冷淡，售出的物品并不多，而日本和美国等外国人对这次博览会反而表现出了更大的关心[12]。这种国内外的巨大反差，反映出当时国人之中，一部分思想较为先进的人率先进行了一定程度的"社会改革"，力求向西方先进文化靠拢，改变落后的国家形象，国内的思想启蒙种子开始萌芽，虽然在国内也掀起了不小的浪潮，但在腐朽的封建体制下，更多民众的思想未发生根本上的转变。从更深层次的原因来说，国内思想启蒙与进步的道路依然受制于西方现代化浪潮的压制，本质上缺乏本土的根基。

（三）对比晚清时期海外参展与本国办会所呈现的国家形象

晚清时期，中国参与了多届世界博览会，包括1851年首届伦敦水晶宫博览会、1855年巴黎世界博览会、1862年伦敦世博会、1867年巴黎世博会、1873年维也纳世博会、1876年费城世博会、1878年巴黎世博会、1880年墨尔本世博会、1880年巴塞罗那世博会、1889年巴黎世博会、1893年芝加哥世博会、1897年布鲁塞尔世博会、1900年巴黎世博会、1904年圣路易斯世博会、1905年列日世博会、1906年米兰世博会以及1910年布鲁塞尔世博会，共17届世博会。在参展期间，受制于距离过远、运输障碍、场地面积有限、沟通管理困难等客观性障碍，展览场地空间、展品内容较为局限；同时，出于对西方眼光的考量，展览还往往以猎奇之物来展现所谓天下独奇的大清形象；另外，由于清政府对海外参展的态度较为复杂，海外博览事业发展较为缓慢。

南洋劝业会作为中国第一次在本国举办的面向国际的综合性博览会，有更多的自主操作空间和设计发挥空间，规模宏大的场地可用来展现宏阔的国家形象。更重要的是，相较于在海外参展，南洋劝业会有了更加先进、科学的策展指导经验，展览在规划和设计上都有了明显的转变和进步，在一定程度上更新了世界对中国的看法。

三、南洋劝业会的重要意义及后世影响

（一）近代中国博览事业的开端

南洋劝业会是在中国本土第一次出现的严格意义上的博览会。相较于并不理想的盈利，它所带来的博览事业的思想启蒙意义更为深远。

随着社会发展而进入中国的展览文化，也在影响近代中国美术的发展

轨迹。南洋劝业会中的美术馆就是中国博览事业的一大创举，从根本上改变了中国"美术"的概念，让艺术进入大众视野、更贴近大众的生活[13]。

除此之外，南洋劝业会的成功举办使博览陈列形式、装饰意识通过大规模的陈列展示和全国各地参观者的观摩而深入人心，同时成立的劝业会研究会、陈列装饰专业研究会以及培养博览陈列人员的专门机构，推动了现代展陈的学术研究，为此后的博览事业培养了后备人才[14]。

（二）近代中国城市公共空间的开辟

其一，南洋劝业会是集物品展示、商品贸易、知识传播、娱乐活动于一体的超大型复合性城市公共空间，它打破了传统公共空间彼此独立的形式，象征着以博览会形态展现的近代超大型城市公共空间的产生。

其二，南洋劝业会作为新型城市空间，带动了周边城市公共设施的发展。为了举办南洋劝业会，不仅在展会内部设置有游乐场、动物园、纪念塔等场所，政府还决策在展场周边建立公园、植物园等大型公共空间，这大大拓宽了民众的公共休闲交往空间[15]，扩大了近代城市公共空间范围，促进了城市自身的现代化进程，为推动社会进步发挥了重要作用。

（三）近代中国设计观念的转型

南洋劝业会在某种程度上是促进近代中国由传统造物思想向现代设计意识转变的一针强有力的催化剂。其举办之后，在民族工商业迅速发展背景下，现代设计在中国由此诞生。

南洋劝业会开创了我国近代会展建筑设计的先河。其展馆风格在设计上有意打破传统，模仿西方建筑的设计风格，从而成为中西设计观念交流融合的试验场，为后来博览会展馆建筑的设计提供了借鉴。

南洋劝业会集中展出当时中国最先进的产品，例如教育学科、卫生医药、军火武备、侨商产品等，表现了我国的设计结构已出现由传统设计向现代设计观念转型，工业设计开始萌芽，南洋劝业会进一步加速了这一转型的进程。在此时期，中国也由依赖农耕文化符号的传统农业国家形象，逐步转向追赶现代设计潮流的早期工业化国家形象。

四、结论

博览会尤其是国际博览会无论是从主观上还是从客观上，都展示了地

方和国家的形象，反映了综合国力。中国首次举办的国际博览会——南洋劝业会向全国乃至全世界展示的是一个努力摆脱落后局面、力求学习与进步的国家形象，从中可见当时中国社会内部的变革浪潮。可以说南洋劝业会是鸦片战争结束以后中国在物质、精神两方面发生深刻变化的一个标志，也是中国社会不断同国际接轨、向现代化迈进的出发点。南洋劝业会结束后，中国人的竞争思想开始增长，开放观念得到强化，忧患意识也日益加深，中国的设计与城市发展加速转型。

与此同时，南洋劝业会也给当代设计带来了启示。在设计上，我们要不断寻求突破，紧跟时代潮流，才不致于落后。更重要的是，物品们要把握国家的文化内核，确立文化自信，不断突破与创新，创造植根于自身文化的面向未来的设计。

（作者为 2022 级艺术设计 MFA 研究生）

注释

[1] 马敏. 中国近代博览会史研究的回顾与思考 [J]. 历史研究，2010(2).

[2] 翁春萌. 晚清世博会上的中国国家形象表达 [J]. 湖北大学学报（哲学社会科学版），2016，43(2).

[3] 董强. 世博会上的中国与日本（下）[J]. 百科知识，2021，No.833 (29).

[4] 陈勐，周琦. "导民兴业"与近代博览空间——南洋劝业会布局与空间研究 [J]. 世界建筑，2021(11).

[5] 邢鹏飞，黄宗贤. 错位的移植：南洋劝业会场馆设计新解 [J]. 装饰，2019(4).

[6] 马敏. 博览会与近代中国物质文化变迁——以南洋劝业会、西湖博览会为中心 [J]. 近代史研究，2020(5).

[7] 郑立君. 南洋劝业会场馆设计考论 [J]. 艺术百家，2016，32(3).

[8] 鲍永安，苏克勤. 南洋劝业会说略 [M]// 鲍永安，苏克勤. 南洋劝业会文汇. 上海：上海交通大学出版社，2010：127、130.

[9] 谢圣明. 南洋劝业会与现代陈列装饰的启蒙 [J]. 装饰，2017(6).

[10] 端方，陈启泰. 两江总督奏拟设南洋第一次劝业会官商合资试办折 [N]. 商务官报，光绪三十四年（1908）第 33 期.

[11] 金建陵，张末梅. 世博会在中国的前奏——百年前的南洋劝业会 [J]. 南京理工大学学报（社会科学版），2010，23(2).

[12] 河世凤. 从近代博览会看到的中日关系 [C]// "东亚汉文化圈与中国关系"国际学术会议暨中国中外关系史学会 2004 年年会论文集. 2004：314—326.

[13] 王伟毅. 推动社会进步的公共空间——从博览会、劝业会到博物馆、美术馆 [C]// 天津博物馆成立 100 周年暨中国博物馆协会区域博物馆专业委员会 2018 年会论文集. 2018：62—74.

[14] 张莹. 从设计学角度谈南洋劝业会 [J]. 美与时代（上），2014(3).

[15] 买文兰. 论南洋劝业会对晚清社会发展的作用 [J]. 洛阳师范学院学报，2008(3).

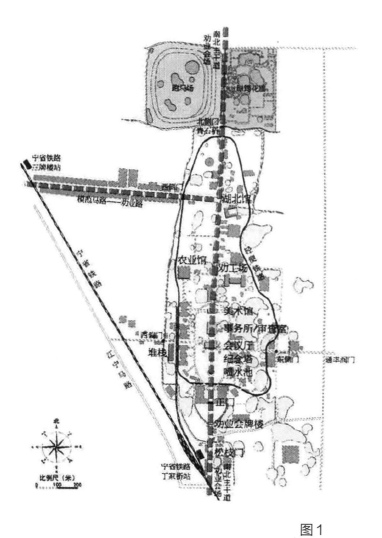

图1

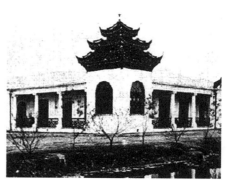

图2

图3

图4

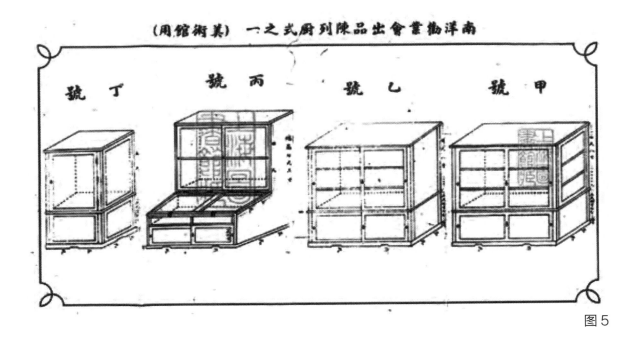

图 5

图片来源

图 1　南洋劝业会平面图　来源：陈勐，周琦."导民兴业"与近代博览空间——南洋劝业会布局与空间研究[J].世界建筑，2021(11).

图 2　南阳劝业会牌楼农业馆　来源：邢鹏飞，黄宗贤.错位的移植：南洋劝业会场馆设计新解[J].装饰，2019(4).

图 3　南阳劝业会美术馆　来源：邢鹏飞，黄宗贤.错位的移植：南洋劝业会场馆设计新解[J].装饰，2019(4).

图 4　醴陵瓷业馆瓷器陈列场景　来源：谢圣明.南洋劝业会与现代陈列装饰的启蒙[J].装饰，2017(6).

图 5　美术馆用陈列橱柜样式之一　来源：谢圣明.南洋劝业会与现代陈列装饰的启蒙[J].装饰，2017(6).

上海总商会与世博会中国国家形象构建初探

胡玉叶

【摘要】 回顾中国近代参与国际博览会的历程，尽管民国时期社会动荡，民国政府也仍然努力在国际舞台上重塑中国的国家形象，力图摆脱清政府时期守旧羸弱的负面国家形象。而世界博览会就是这样一个可以展现国家形象的平台，中华民国曾参加了6届世界博览会，在其中3届世界博览会中——1915年巴拿马太平洋万国博览会、1926年费城世界博览会和1933年芝加哥世界博览会——上海总商会在征集运输出品、组织筹办和具体陈列、评奖等各方面都发挥了重要的作用。由于上海是民国时期的金融和商业中心，所以上海总商会以雄厚的实力扮演了"领袖众商"的角色。中国成功举办和参与国际博览会离不开商界的支持与参与，在国内举办的大型博览会中，商会更是实际的组织者和承办者。本文从世界博览会中上海总商会的职能和角色出发，讨论如何构建中国国家形象，以及上海总商会对近代中国参加世界博览会的影响。

【关键词】 民国时期；世博会；国家形象；上海总商会；中国近代博览史

商会在近代中国资本主义获得初步发展、新兴商人群体开始形成并且近代思想意识逐渐萌发之后得以正式成立。上海总商会脱胎于清政府于1902年设立的上海商业会议公所，后改称上海商务总会。1912年上海商务总会与江浙绅商自行组织的上海商务公所经双方议董协商，决定合并改组，冠以上海总商会的名称。

民国时期的商会带有"官督"色彩，也被视为商办民间社团组织，因而具有"官督商办"的性质与特点，在不妨碍商会自身独立运作的前提下，政府对商会实行间接监控。就国家与商会的互动关系而言，它一方面强调商会本身的自主性，另一方面也承认国家对商会存在一定程度的软性控制。

近代中国的大门以一种屈辱的方式被打开，政治文化受到西方强烈冲击，经济也不例外，民族企业艰难生长。长期以来，中国与世界之间存在着巨大的隔阂，世博会是一个和平的窗口，不仅可以让世界各地的人通过各种展品了解对方，更能够让中国人和中国商业有机会走出去，见识外面的世界，对外展示中国的形象[1]。在这方面，中国商界，尤其是上海总商会无疑是先见者和先行者。商业是逐利而务实的，因此，尽管身处乱世，有着无数的艰难险阻，上海总商会排除万难也要参加世博会，并且在其中扮演了重要的角色。

一、1915年巴拿马太平洋万国博览会[2]

20世纪初，美国开凿的巴拿马运河即将竣工，为了庆祝这一重大历史事件，扩大运河的影响，1911年2月15日，美国国会通过决议，向各国政府发出参赛通告，决定在美国西海岸的著名城市——加利福尼亚的旧金山，举行"巴拿马太平洋万国博览会"。美国政府于1912年3月以塔夫托总统的名义向中华民国发出参加博览会的正式邀请书。

博览会筹备期间，恰逢第一次世界大战于1914年7月在欧洲爆发，世界局势动荡不安，而中国国内也正处于辛亥革命时期，1912年2月，清帝下诏退位，孙中山辞去临时大总统，袁世凯宣布就任临时大总统

北京政府对美国的邀请十分重视，将其作为中国走向国际舞台的一件大事，在接到美国政府的邀请后，马上派了陈锦涛、王景春赴美，向美国表示中国愿意参会，并且预定了场地。当时中国与美国尚未正式建立外交

关系，可见中国政府对此事的重视程度。10 月 24 日，陈锦涛、王景春到达会场，选择基地两万余平方英尺，举行了政府馆奠基礼。"美廷就近派遣陆军鸣礼炮 21 响，于时升五色国旗，并阅兵焉，以示敬也"[3]，美国也以高规格的礼遇来表明其对中华民国参展的欢迎。

在博览会的筹办过程中，官方更多地扮演了号召者和督促者的角色，商会成为实际的组织者和承办者，最典型的就是上海总商会。为了此次盛会，在上海组成了"巴拿马赛会上海县出品协会分会"，该会事务所设在沪南商会内，总商会受命承担征集赛品的任务。

博览会上，中国属第九馆，展出物品数量达 20 余万件，是近代中国参加世界性博览会以来规模最大的一次。所获奖项共 1211 个，在所有 31 个参展国中独占鳌头[4]。中国向以丝绸、茶叶、瓷器等著称于世。在茶叶类比赛中，中国夺得了 4 枚大奖章。此次参展，中国特产种类的丰富、品质的优良、工艺的精湛、价格的低廉都引起轰动，以至于外国人评价中国为"东方最富之国"，更有人称中国是"东方大梦初醒、前途无量之国"。上海总商会更以特奖出品为依据，通告各业改良产品，强化我国出口能力。

在此次博览会期间，中国实业团成功组团访美，这是中国商会和商人走向世界的最初行动。中国工商界在中外实业团互访活动中所产生的"国民外交"观念，对推动国际间的民间外交活动起到了重要作用，并成为中国商人走向世界的思想先导。

由此可见，上海总商会利用此次博览会，很好地发挥了收集优秀展品的作用，中国精美的传统特产也在博览会上大放异彩，为树立良好的国家形象做出了贡献，而且商会以商人独特的眼光，通过这个窗口促进了中国优质产品与世界的交流。

巴拿马太平洋万国博览会无疑是 1949 年之前中国参加世界博览会历史上最为成功的一次，影响至远。只可惜在当时战乱不息的中国，这样的世博发展之路没有持续下去。

国际博览会既是公共外交的载体，更是经济外交的平台。在积贫积弱的封建社会，国门尚未完全打开，中国人早期鄙视博览会，认为其重在"炫奇"，随着参加展会的机会增多，开始意识到其中还有"商战"意义，并逐渐转变态度，重视起来。可以说巴拿马太平洋万国博览会是"中国对外贸易史上的一个转折点"[5]。

总的说来，这次世博会是中国打开对外贸易通道的一个良好契机，并且参展取得了一定的成绩。但是，由于中国当时政局混乱以及国际局势的转变，阻碍了民族工业的发展，最终断送了刚刚出现的对外贸易机遇。

正是因为在参加世博会的过程中，看到了商机，打开了眼界，虽然国际国内时局仍处于动荡中，上海总商会还是坚持于1921年开办了商品陈列所。此外，商人们还联合起来组建茶磁赛会公司、广业公司、七省渔业公司、华比赛会公会等公司，成为出洋赛会的主角。继南洋劝业会开其端绪的清末民初实业家的交往后，20世纪20年代，中、日、美三国商人仍然保持往来，通过博览会而进行的交往也日益密切。

二、1926年费城世界博览会[6]

1926年，美国费城举办世界博览会，这是美国历史上一次重要的世界博览会，通过博览会，美国要向世界展示一个新兴工业国家的崛起，证明它已走出欧洲工业强国的阴影。美国要向世界宣布：美国时代即将到来。

此时的中国正处于大革命前夕，北洋政府摇摇欲坠，根本无力参加即将在美国费城举办的世博会。后来，军阀孙传芳统辖的东南五省积极倡导，我国商界才联合起来筹备并参加了此次世博会。

1925年，孙传芳对外宣布将汇聚东南五省之力征集物品代表中国参加费城世博会，并在上海总商会设立驻沪展品管理委员会，任命江苏省实业厅厅长徐兰墅为管理委员会正会长、上海总商会会长虞洽卿为副会长，具体负责征集和接收东南五省展品事宜。在顺利完成展品的征集工作后，各地征集的展品集中在上海并最终完成挑选后，上海总商会总算松了一口气，装船启运、漂洋过海赴美国展览。中国代表在费城世博会上再次大放异彩，生丝、茶叶、酒、绸缎等各项参展品获得众多奖项。

虽然中国不少展品在费城世博会上获了奖，但这些奖项却并不能真实反映我国当时社会经济各方面取得的最新成就，"不俗成绩"掩盖了背后的事实真相。由于我国社会经济落后，此次世博会参展筹备时间仅有3个月左右，经费也只有10多万元，可以说是在极端困难的情况下参展的。对待这一届世博会，我国只能"以旧邦文物与赛重洋，略示一斑以当全豹"[7]。因此说"赛会得奖，实赖祖宗先人之荫庇，非我今日之德能"[8]。在这次

世博会上，国人更多感受到的是外国经济、文化和科技发展的迅猛之势。与之相比，当时的中国能收获的实际只有"惭愧"二字。

但中国工商业在此次世博会上也并非毫无亮点，上海的天厨味精厂所取得的成就可以说是中国企业利用世博会取得成功的经典案例。天厨味精厂由化工专家吴蕴初创办。20世纪20年代，中国的味精市场完全被日本垄断。天厨味精厂研制出的味精打出了纯国货的旗号，在1926年获得费城世博会一等奖章后，吴蕴初把日本味精逐渐挤出了中国市场。

三、1933年芝加哥世界博览会

1933年芝加哥世博会是第一届有明确主题的世博会，"一个世纪的进步"是官方正式主题名称。最初由中华民国政府组织参展，此后由于日本对我国发动热河事变，国内形势吃紧，政府一面组织出品协会筹议补救办法，一面向上海各界请求援助。商会代表虞洽卿、林康侯、邬志豪等对此表示大力支持。1933年3月21日下午，在沪各省市出品人及工商各界代表举行联席会议，决定组建中华民国参加芝加哥博览会出品协会，全国总商会会长王晓籁兼会长，蔡元培、叶恭绰等15人为常务理事。会议决定在政府的协助指导下，以协会名义自主参加世博会。[9]比世界经济危机影响，国内经济也不景气，政府也发出停止参展的指令。

中国馆的建筑式样即为兴业公司所绘的北平四合院式[10]。在内外交困的环境下，中国商人依旧能够在没有政府支持和参与的情况下参加了世博会，向世界传播了中国文化，传递出中国人民不屈不挠的精神。尽管条件艰苦，中国芝加哥世博会上还是取得了令人满意的成绩。

在芝加哥世博会期间，中国正处于水深火热之中，军阀割据混战，再加上受到世界经济危机影响，国内通货膨胀严重，国民生活艰苦。

此次博览会之后，直到1982年，中国再也没有官方或非官方的参展行为。

通过这次芝加哥世博会，中国进一步认识了世界，也认识到自身的不足。要使本国文化受到世人认可，仅仅依靠一些人的努力是不够的，更需要国家的强大。不论是晚清还是民国，只要中国没有真正独立，中国的博览会事业就无法得到健康有序的发展。

四、结论

长期以来，世博会在文化和科技传播方面给世界带来了巨大的影响。尤其是 2010 上海世博会成功举办后，世博会的积极意义愈加广为人知。纵观第一届世博会举办以来的 170 多年的历史，我们可以看到，成功的世博会能够给举办者和参与者带来巨大的经济效益和政治效益。世博会的文化传播效应越发受到人们重视，它对提升一国国家形象的作用也日益明显。

但在近代中国，由于国家长期闭关自守、内忧外患所带来的国力贫弱、思想禁锢，与西方轰轰烈烈的工业文明进程存在着巨大的反差，国人对世博会"赛奇、赛珍"的肤浅认识也影响了那个时代的世博参展表现。囿于国力衰弱与国门封闭，中国馆只能呈现当时所拥有的"传统"——飞檐翘角的传统建筑，丝绸、茶叶、瓷器等传统产品，以及传统戏剧与传统美食——表现出故步自封、因循守旧的国家形象，游离在世博会主流之外。而正因为此，才更突显了商业先行者的难能可贵。

（作者为 2022 级艺术设计 MFA 研究生）

注释

[1] 邓绍根. 历史回眸：民国时期对世博会的报道 [J]. 新闻与写作，2010(6).
[2] 罗靖. 近代中国与世博会 [D]. 长沙：湖南师范大学，2009.
[3] 王水卿. 民国时期中国与世博会关系研究 [D]. 长沙：湖南师范大学，2007.
[4] 晏翔. 中国参加 1933—1934 年美国芝加哥世博会的若干问题研究 [D]. 兰州：西北民族大学，2012.
[5] 乔兆红. 中国近代博览会事业的发生与发展 [J]. 上海经济研究，2005(8).
[6] 张志东. 近代中国商会与政府关系的研究：角度、模式与问题的再探讨 [J]. 天津社会科学，1998(6).
[7] 徐鼎新. 关于近代上海商会兴衰的几点思考 [J]. 上海社会科学院学术季刊，1999(1).
[8] 曹必宏. 中国参加 1933 年芝加哥世博会档案纪略 [J]. 档案春秋，2010(5).
[9] 罗润来. 国家形象的塑造与演绎——历届世博会中国馆回眸 [J]. 装饰，2010(10).
[10] 潘莉，杜宏. 从世博会看中国形象变迁 [J]. 改革与开放，2011(18).

从敷衍到积极
——晚清时期世博会中国形象构建的变迁

方 洲

【摘要】 晚清中国与世博会的关系历经商人个人参展、海关主理参展与清政府回收博览会事务权这3个时期。本文基于晚清时代背景,分别探讨晚清中国世博会中的演进现象与清政府参展目的、时人参展观念之间的联系。通过比较1904圣路易斯世博会、1905列日世博会和1906米兰世博会中的清政府参展情况,分析参展要素之间的差异,论述清政府在构建国家形象时态度从敷衍到积极的转变。

【关键词】 中国国家形象;晚清中国;世博会

1851年，英国水晶宫拉开了世界博览会的序幕。在记录现场实况的画作上，就已经出现了身穿清朝官服的中国人形象[1]。自1851年至1912年清朝灭亡，清政府以商民、海关与政府官员为代表，多次参加世界博览会，通过博览会中的展示行为在本土之外构建中国国家形象，也为近代中国打开了国际视野。清政府在世博会中的国家形象塑造方式因观念以及目的的变化，显露出从他塑到自塑的演进（表1）。

表1 晚清中国参加世博会的3个阶段（来源：自制）

晚清中国参加世博会的三个阶段	起止时间	分段依据	参展背景	展馆建筑特征	代表性展品特征	输出的国家形象
个人自发参展阶段	1851-1872	由商民自行寄送商品参展	清政府拒绝以官方名义参展	由博览会主办方提供展示场所	由商人提供的手工艺品，例如瓷器、丝绸、茶叶等	敷衍参会、迁就他国的封闭王朝形象
海关筹备官方参展阶段	1873-1905	由海关掌控参展事务	主办方邀请清政府，清政府出于经费等原因决定由海关组织参展，清朝官员一同赴会	或由博览会主办方提供展示场所，或自行建造采用中国庭院建筑样式的场馆	由海关征集的展品，数量种类繁多，但存在展出刑具、烟具等负面形象的现象	主权丧失的国家形象
清政府回收博览会事务主办权阶段	1906-1910	由商部与外交部组织赴会	《商部新订出洋赛会章程》发布，由商部与外务部替代海关总税务司自主掌握博览会事宜	由中国建筑师设计，将中国传统建筑形制与新观念相融合。追求气派宏伟的建筑效果	以工艺品为主，出现了《渔海全图》这类反映中国国家主权意识的展品	积极自我提升的国家形象

一、晚清中国参加世博会的3个阶段

晚清政府参加世博会的历程按照主要参与人员的类型分作3个阶段，每个阶段的国家形象构建展现出不同的特征。第一个阶段是个人自发参展阶段，这一阶段中清政府官方拒绝参赛，由商民自行寄送商品赴展。第二个阶段即海关筹备官方参展阶段，所有博览会事务都由英国人罗伯特·赫德（Robert Hart）管理下的海关掌控。在这一阶段中，清政府官员开始逐渐重视世博会，中国官员随海关代表前往海外的世博会，或参与展馆建筑的建造，或在观览展会的过程中体悟他国的先进之处，为收回世博会展务权奠定了基础。第三个阶段是清政府回收博览会主办权阶段，中国人终于重新掌握了塑造自身形象的主动权，以自身的视角塑造国家形象，在展览活动与选择展品时能够分析他国优势之处，主动地学习经验，改善世博会中的展示诸要素。

（一）个人自发参展阶段（1851—1872）

1840年，鸦片战争终结了清朝的闭关锁国梦，清政府开始被动接触

世界。自1851年至1873年维也纳世博会前，清政府屡次拒绝来自各国的世博会邀约。这一阶段的世博会皆是以个人而非官方的名义参展：一般先由清政府晓谕商民，再由有意参与的商人自发将农产品与工艺品等运往博览会。同时，也有首批中国人前往世博会现场参观，留下了见闻游记及评价记录，时人随之得以开眼看世界。这一时期中国人逐渐知晓了博览会的概念，为后期出洋"赴赛"奠定了基础。

回看1851年英国万国博览会，当时维多利亚女王希望吸引多国参加，促使博览会成为贸易大会，在华的英国外交部门和商人都被动员邀请中国参会[2]。但由于当时中英并没有建立外交渠道，且两广总督徐广缙拒绝了赴会及与英国进行合作的建议，因此在首届世博会中清政府未以官方名义参展，而是转由在华的英国官商动员华商参展。从当时的展品目录来看，博览会主办方为中国商品设置了独立的展位，华商提供了农业产品与古董工艺品参展（图1），其中"荣记湖丝"获得了该届世博会的奖章。此外，1855年巴黎世博会与1862年伦敦世博会均有中国民间商品参展的记录。

1867年，法国筹办巴黎世博会之时，希望通过邀请更多国家参加来彰显本国国力，但清政府依然拒绝参展，因此中国展馆建筑的建造及展品的挑选都由法国人来完成。此时经过第二次鸦片战争，法国所展展品多为洗劫圆明园时掠夺的珍宝，而中西之间虽有局部战事发生，但总体和平，清政府首次晓谕中国商民自行组展，以官方敦促民间的形式接触博览会。海关总税务司英国人赫德负责所有商品过关免税的事宜，为后续海关全权把持中国世博会参展事务提供了契机。

（二）海关筹备官方参展阶段（1873—1905）

1873年，在奥匈帝国的一再邀请下，中国出于联交睦谊的考虑，第一次以国家名义参加了维也纳世博会。此时国内缺乏可以承担博览会事务的人才，且民间自发征集展品的效果并不理想。赫德在1863年接任海关总税务司后，获得了总理衙门的信任，不但担任外交顾问，更是直接插手清政府的内政。而且，海关征集的关税能为清政府出洋赴赛提供经济支持，可解决参展经费之急。于是，清政府决定由赫德代表中国组织参展事宜。最终赫德派遣了时任广州海关税务司的英国人包腊（Edward Charles Macintosh Bowra）代表清政府赴奥参展。

以实际参展反响来看，无论是清政府还是奥匈帝国都十分满意海关筹

备展览的相关表现，奥匈政府"特以嵌宝十字架遥祝总税务司赫公，名为酬劳之常礼，而隐具敬中国之深意焉"[3]，且清政府在参展期间对海关表现出了充分的信任。自此长达 32 年的时间里，中国参与世博会的掌控权一直旁落，而出现这种局面完全是由清政府自身导致的。

在这一时期，清政府官员也终得远赴世博会赛场一览究竟。1876 年，美国费城世博会同样邀请了中国赴会。在本次前往费城的选派官员名单上，终于出现了中国人的名字：在 5 位海关随行人员中，包含了前津海关税务司吴秉文与浙江海关文书李圭两位中国代表，留下了历史上首次清政府中国官员代表中国参展的记录。本届世博会为中国代表与留美幼童提供了学习和了解外国技术的窗口，李圭将见闻编作文章，其中对于博览会的介绍让时人认识到了参加博览会的作用。在观展过程中，官员与商人们还收获了展出与商贸的经验，并将经验运用于后续实践之中。例如根据从世博会中观察到的他国商品零售的技巧，在世博会后续的对外贸易中便借鉴了相关策略。[4]

而后，清政府延续了以海关主理博览会事务、由中国人官员一同赴会的模式。根据国内外对于各届世博会的记载，确定中国官员代表团参加了 1878 巴黎、1889 巴黎、1893 芝加哥、1900 巴黎、1904 圣路易斯与 1905 列日这 6 届世博会。清政府通过对世博会的深入了解，越发重视赛会事务，在国家经济条件受限的局面下，只要答应了博览会邀约，都会积极派遣中国工匠出洋建设展馆与配套设施，且所建之展馆无不精美壮观。

总体而言，这一阶段的中国输出了较为稳定且符合西方期待的中国形象，但参加世博会的实际收益却落于主持海关的他国人手中，所展示的展品由海关进行决策，呈现出对于西方的迎合，且因国情所限，仍然以农产品与手工艺品为主。但相较于商人自发参展，所有展陈要素都呈现出官方组织下的进步，无论是中国亭、中国馆还是中国村，都在建筑形式上下足了功夫。另有将京剧表演等特色文化活动引入世博会展览之中，为晚清时期的博览会增添了丰富多彩的展示内容。

（三）清政府收回博览会事务主办权阶段（1906—1910）

1900 年后，清政府在进行清末新政的同时越发积极地参与世博会，在赴会事务中投入了大量资金，并委派宫廷建筑师前往举办地建造场馆。在 1904 圣路易斯世博会的参展环节中，成立了由溥伦率领的委员会，清

政府首次以官方率领商人的形式参加世博会。但是，本届世博会仍由海关实际掌控并挑选展品，在展陈中出现了刑具、烟具等负面形象，引起了国人的不满与批评。到1905列日世博会举办之时，收回世博会展务权的声音愈来愈强烈，于是清政府于在1905年年末发表了《商部新订出洋赛会章程》（以下简称《章程》），用20条章程制定了出国参加博览会的规范，特意指出"凡有害风教卫生各种不准赴赛"[5]。至此，清政府收回赛会主权，由商部与外务部代替海关总税务司自主掌握博览会事宜，海关则作为辅助和从属的机构赴赛。实际上自此时起，海关洋人在博览会中再无实权，清政府真正取回了出洋赛会的掌控权。

《章程》中点明赴赛物之品类包含了"农业、园艺、林业、水产、化学、工艺、机器、教育、卫生及美术各品、学校生徒之成绩、各类工艺制造品"，反映出对于先前所展品类不足的认识。除此之外，章程中还着重点明"赴赛之物必须选择精良"。[6]

自《章程》颁布开始，清政府官员在商部与外交部的组织下参加世博会。在回收展务权后的1906米兰世博会中，充分体现了新的国家形象。本届世博会与1904圣路易斯、1905列日3届世博会的具体表现将在下文中具体阐释。至清朝灭亡前，清政府还参加了1910年的比利时布鲁塞尔博览会和1911年的意大利都灵万国工艺博览会。但由于晚清中国统治阶级的局限性，国家形象的构建止步于农业中国与王朝中国的表达（图2）。

二、晚清国家形象塑造演进与清政府参展目的

清政府首次应邀参加世博会仅仅是出于巩固外交的目的，但在中国官员与海外国人实地参观世博会后，清政府官员对参展有了更加清晰的认识，也更深入地了解参展的多重目的。时人从实用主义的角度探讨世博会的作用，认为世博会可以巩固外交、联络贸易、获取商业利益、反映各国差距，在展场上的表现还能直接影响国家形象。清政府参加世博会的态度随之由消极转向积极。为了达成参展目的，清政府在塑造国家形象时也会产生不同的倾向，最终展现出从敷衍迎合他国到积极提升自我的演进。

（一）为修补外交而敷衍参会

起初清政府认为世博会是对新奇之物进行展示与比试的场所，1870

年，当奥匈帝国通过总理衙门邀请中国参加维也纳世博会时，清政府的答复是："中国向来不尚新奇，无物可以往助。"[7] 但在第二次鸦片战争后，清政府急于"修补"外交关系，意图向他国展现友好的外交态度。因此在奥匈帝国的反复邀请下，只能表示"特因两国交谊，不肯漠视"，并晓谕商民"如有愿持精奇之物，送往奥国比较者，悉听尊便"[8]。从这段史料中可以看出，此时的清政府仍然显露出天朝上国的姿态，认为参加世博会是"往助"，世博会只是"炫奇"的场所。又因主办国一再邀请，出于要与他国联交睦谊的目的才答应赴赛，但只是晓谕商民敷衍应对，对展览本身缺乏关注，并最终将所有博览会事务委托于海关[9]。种种表现都反映出清政府只意识到了世博会联络外交的作用，对世博会的认知还有所局限，且并未主动塑造国家形象。

（二）为维护国体而重视参会

晚清国力羸弱，外交关系并不平等，在清政府安排赛会事宜的文字中，亦能看出迎合他国的意味。即使在清政府收回博览会事务权后颁布的《章程》中，也指出前往参赛的展品需要以他国人喜爱为主。

世博会在近代中国被翻译为"赛会"与"珍奇会"。赛会之名实际上是强化了世博会作为各国之间竞争平台的比较属性。世博会作为各国展示软实力与硬实力的平台，直观反映国家之间的差距。珍奇会一词则表现出时人对世博会的新奇之感，前往现场参观的清政府官员在世博会中大开眼界，感受到了西方的先进性，实际上也促进了清政府为维护国之体面主动向西方学习。例如在参加1883荷兰阿姆斯特丹博览会时，总理衙门提出要求，即"一切陈设不可俭啬，以免其被比较优劣，贻彼厚薄之讥"[10]。在1904年与1905年两届世博会时，时人对海关所展之物损伤国体表现出愤慨、清政府最终褫夺海关权利的举措，都表现出对世博会事务重视程度的提升。此外，清政府也充分认识到了世博会对于塑造国家形象的作用。

（三）为发展贸易而积极参会

李圭在1876年随海关代表团前往费城世博会后，写下了《环游地球新录》一书，在书中表示博览会可"联交谊，奖人材，广物产"[11]。即参加博览会可达到兴国计兴民生的目的。实际上，世博会不仅能够促进贸易、发展商务、刺激经济，更重要的是，它作为各国较量国力、展示世界领先技术的平台，为当时的中国人提供了了解世界的途径。流亡法国的中国人

王韬作为最早一批接触世博会的中国人，指出1873年举办的维也纳博览会"广搜博采，务求齐全，精粗毕贯，巨细靡遗。凡所胪陈，均非近耳目所逮，洵可谓天下之大观矣"[12]。王韬认为会上所展之物种类繁多且十分稀奇，令人开阔眼界。

清政府在收回赛会主办权后，为促进商品交易，对商品的挑选有着更高的要求和更严格的把控。《章程》第十九条提出："赴会物品其性质、用处有非外人所能知者，务用洋文著成说略，随物陈列为扩张贩路之计。"[13]指出通过使用外文来说明展品，能让来参观的他国商人与民众能够更加便捷地了解所展之物，以达到促进交易的目的。可见清政府在制定规范时便有出于发展贸易的考虑。1906年，商部劝导商人前往世博会时，指出了在世博会中"兹各国所造之物，所产之物，罗列其中，使人之所考求，以为国计民生之用"[14]。在1906米兰世博会上，近代实业家张謇创办的酿酒公司及盐业公司所送展的"颐生酒"和海盐，分别获得了金奖和头等奖。通过挑选展品与改良陈列策略，达到维护商贸、推广商品知名度，最终助力国计民生的目的。

三、晚清世博会国家形象的转变

相较于之前，进入20世纪后晚清中国由官方代表率团连续参加的3届世博会表现出显著的进步，中国人开始注重维护自身的权益。即使在展场中仍有迎合西方的表现，但在当时八国联军侵华后"量中华之力，结与国之欢心"的时代背景下，这种主动维护权益提升自我形象的意识还是十分可贵的。

在这3届世博会中，中国参加圣路易斯世博会的表现暴露了海关主导参展事务的弊端，加上时人已经意识到了世博会的重要性，因此希望收回博览会自主权的声音愈盛。1905列日世博会中，整体展务由清朝官员主导，但展品搜集工作仍由海关进行。1905年末，随着《章程》的颁布，清政府才算收回了世博会的展务主办权，并以主权国家的身份参加了1906米兰世博会。

因这3届世博会具有整体水平相近、清政府表现积极、海关负责事务较少的特征，并且能够直接反映《章程》发布前后的变化，故下面尝试按

照参展要素将 3 届世博会进行分析，并与之前的世博会参展情况相比较，以归纳出晚清中国形象构建的变迁特征。

（一）参展背景

晚清中国国库空虚，而参加世博会需要投入大量钱财。对于经济乏力的晚清中国来说，参加世博会时是抱着实用主义的态度，希望借赛会达成目的，故才舍得拨款赴会。

1904 圣路易斯世博会以"生活与运动"为主题。筹备阶段，主办方派遣在中国具有声望的世博会委员前往中国向清政府介绍世博会事宜[15]。慈禧太后表现出了对世博会的兴趣，故而清政府出于邦交目的应允了这次邀约。在本届世博会上，黄开甲作为副监督带官员 36 人先行前往美国安排赴展事宜，清政府派出溥伦为正监督的代表团参展，总税务司赫德推荐美国人柯尔乐（Francis Augustus Carl）作为副监督赴会（图 3）。

在 1904 年 3 月 12 日圣路易斯世博会召开后，清政府接到了比利时列日世博会的邀请，欣然应允。清政府任命杨兆鋆为中国派往列日的钦差大臣和世博会总监督，仍令海关总税务司赫德主持展览所有事务。

1905 年 2 月 21 日，列日世博会召开前夕，意大利驻华公使向清政府发出了参加 1906 年世博会的邀约，希望清政府通知各省份、渔业公司与个人赴会。仅仅提早数月才通知中国赴会，是由于意大利本身并没有想办世界规模的博览会，但在主题被定为与意大利本国历史具有渊源的"渔业"后，才决定邀请中国赴会。是年 7 月，时任中国驻意大使的许钰向清政府外务部提出了自己对于本次世博会的见解，指出本次世博会将展示各国在陆运、海运、河运上的经验与成就。而此时中国国内正在筹备建设铁路，许钰认为"如派员前来考察下，似于讲求路政有裨"。[16] 于是是年 10 月 8 日，清政府正式决定参会。米兰世博会由商部召集商人参会，为此，商部向各地商会发出信函，在信中特意罗列了赴会的益处。此外，商部还吸取了列日世博会中的经验，请赴会商人必须配备外语翻译及展品的外文说明，以便在展会上更好地介绍商品、促成交易。[17]

这 3 届世博会中，清政府从因邦交而参展，到因利益而参展，再到因开眼界、见学识而参展，表现出从敷衍性到学习性的演进。

（二）建设选址

1904 圣路易斯世博会中国馆坐落于英国馆和比利时馆之间，面向通

往管理委员会的道路，整体区域位置较好，另在会场的付费参观区域设立了中国村。

1905年筹备列日世博会时，主办方先为中国寄来参展会场图纸，并告知各大国已经选定了中心的场地，仅剩下周围一圈较小的场地可供选择。清政府回复时指出，中国也是大国，应与其他大国享受同等待遇。最终主办方答应了清政府的要求，在德国馆与日本馆之间划定了一块约为825平方米的区域给中国建设场馆。[18]在展馆开工之后，商部又通知将增加9位浙商赴会，由于展馆面积不够，便再通过协商在包法利花园内另找了约2000平方米的用地。

1906米兰世博会中国展区占地520余平方米，包含中国渔业主展馆和其他展示用房。清政府在选择场地时并未实地考察，而是通过图纸商定中国建筑点位，最终选择了一块"规模尚属整齐"[19]的用地，在官员未达米兰之前就由会场先行制造。建造完毕后，才发现其他渔业展馆都位于意大利公所之内，但中国馆位置偏僻，坐落于公所外的另一片区域之中。

从建设选址可以看出，相较于19世纪末对主办方一味地迁就，清政府有了显著的主动性，先是开始重视起世博会中国馆的位置，自主选择展陈区位，更能主动争取更亮眼的地块。但因国力局限，建设选址仍有不尽如人意之处。

（三）展馆建筑

1904圣路易斯世博会上的中国馆包含一个牌楼入口、一栋主要建筑和一座塔（图4）。展馆内部用象牙、刺绣和花瓶进行装饰。另外在世博会园区内需要付费进入的非官方"派克（PIKE）"区域中还建有中国村，入场费为25美分[20]。中国村中有《茉莉花》演奏、京剧表演等活动，为配合世博会期间的相关特色活动，中国村中设有戏院、佛殿、茶室、餐厅和市集。

1905列日世博会中国馆仍设牌楼为展区入口（图5），其中包含一座面积约72平方米，用作钦差大臣接待室功能的国亭，另有两间公所与14间市房。中国馆四面均设门以供出入，主要进出口面向旁边的日本馆。国亭运用了人造大理石制作院墙和栏杆，门窗皆为木制。屋顶为双层黄瓦，上层为圆形，下层为方形，代表中国传统中天圆地方的观念。屋顶外檐还雕刻了小狮子作为装饰。另外中国商人主要是在展场中的中国街及市集展

示商品，中国街上的每一间木屋中都有玻璃展柜，用以分门别类地陈列特色商品。此外，在包法利花园的增设用地内，还建设了两间中国博物馆、十余间市房和一座在整个世博园区都能看到的、高达25米的宝塔。

而1906米兰世博会中国馆资料较少，有记载展厅长38尺，宽50方尺。展馆具体形式不知，仅能从时任驻意使臣黄诰的描述"足壮观瞻"窥得一隅[21]。

这3届世博会上的展馆建筑都由中国建筑师设计，且并非局限于传统建筑形制，而是与新观念相融合，追求气派、宏伟的建筑效果。但是圣路易斯世博会中国馆在建设过程中屡遭阻碍，后续又被暴雨损坏；米兰世博会中国馆则被大火殃及，未购入会场保险的中国商人损失严重——这两届世博会中的突发情况暴露了清朝时期中国受压迫的状态，且商民对保险等新兴事物接受度弱，揭示了晚清中国封闭的状况。

（四）代表性展品

1904圣路易斯世博会共有48家华商参展。在官方参展的决策中，海关挑选展出的大部分展品仍为农产品与手工制品，但展出的一组泥人雕塑群描绘了身穿各地装束的小脚妇人、吸食鸦片者、各类挣扎求生的底层劳作者与乞讨者，还有展示清朝酷刑的县衙模型与烟枪、赌具、刑具等小件雕塑，表现了清朝政府与民众的落后愚昧，严重损害了中国国家形象。时人因所展之物，对海关表现出极度强烈的愤慨，不满海关代表国家参展的声音愈发强烈。另有一件由英国画师为慈禧太后所绘制的画像，在展会结束后被遴选为礼品送予美国。

1905列日世博会共有17家华商参展展出各类工艺品。绝大部分展品均由官方从34座通商口岸城市中搜集而来。较为丰富的展品有风景照片、货币与度量衡、大车制造业、商船、冶金业、农业相关品类、建筑装饰等手工品类，仍然缺乏来自近代化产业中的展品。

1906米兰世博会因筹备时间较短，最终共有16家华商参会，商人提供的展品仍以工艺品为主[22]。在本届世博会上，张謇等人建议借由本届世博会"渔业"的主题，首次绘制中国的渔海地图，向全世界宣示中国海权。最终绘制的《渔海全图》包含总图1幅、分省渔海图7幅。这一代表性展品体现了清政府海权意识的觉醒。

从慈禧画像与陋习群像这类由英国人挑选的展品，到《渔海全图》这

类反映中国国家主权意识的展品，代表性展品的搜集过程推动海关在清朝博览业的退场，展务权的归还使得晚清中国能够用展品发出中国的声音，《渔海全图》的展出终于突破了只有农业制品与手工艺品可展的困局。受晚清时期生产力所限，展品未能表现出中国在现代产业上的进步，但代表性展品的变化可显示出清政府在塑造国家形象时意识上的进步。

（五）后续影响与时人评价

20世纪初清政府参加的数届世博会为中国发展自身博览事业打下了基础，并促成了1910年南洋劝业会的举办。

在1904圣路易斯世博会上，清政府与美国的外交取得了成功，美国表示愿意退还部分庚子赔款，并随之付诸行动。此外还促成了1905年开始的清末新政重要环节——五大臣出洋考察。但本次世博会中所展出的有辱国体的展品，遭到了《东方杂志》《警钟日报》的批评[23]。

1906米兰世博会结束后，代表团随员李鸿宾在禀文中写道："我华商虽属无几……足见我国商务原不让人，所惜商智尚未大开，赴赛者不形踊跃。"[24]认为我国商务具有发展潜力，但当时的商贸发展仍受观念限制。另将我国展品与其他国家的展品分类对比，指出我国在手工艺品商贸、机器、海军、水路运载、美术、卫生等各方面的不足。

上述自我批评的声音意味着民族意识的觉醒，而对国家的自我认知加速了封建王朝的倒台。晚清时期参加的世博会不仅促进了我国博览会事业的发展，更是推动了民族国家的构建。

四、结论

本文以晚清中国参加世博会的情况为主线，梳理了1851—1912年晚清中国参加世博会的3个阶段所对应的相关史实，并对其中的国家形象塑造的转变进行分析。

其一，探讨得出在晚清博览史的发展脉络中，时人了解世博会的程度逐渐加深，并且衍生出更加多元的参展目的，参加世博会的积极性随之增加。清政府从晓谕商民敷衍参展，再到信任海关委派参展，最终收回展务权主动塑造国家形象，整个过程呈现出功利性迎合他国到学习性自我提升的演进。

其二，通过展陈要素分析1904圣路易斯世博会、1905列日世博会和1906米兰世博会上中国的参展情况，总结出清政府并不只是一味地出于示好等实用性目的迁就西方，而是会主动争取自身权益，积极学习西方，意图提升世界眼中的中国国家形象。此外，还通过展品《渔海全图》向世界宣告中国对于海权的态度。

清政府作为封建王朝，清末立宪名存实亡，时人根深蒂固的观念一时难以转变，为晚清中国国家形象的塑造戴上了枷锁，只能输出符合意识形态的"王朝中国"与"农业中国"形象。归根结底，世博会的呈现效果还是由国家实力来决定的，但晚清参加世博会仍然为提升国家形象做出了努力。今天的中国已经具备了走入世界舞台中心的硬实力与软实力，塑造国家形象时更要充分发挥民族自信与文化自觉，在世博会赛场上书写更加绚烂的新篇章。

（作者为2022级艺术设计MFA研究生）

注释

[1] 沈弘. 遗失在西方的中国史[M]. 北京：北京时代华文书局，2014：97—99.

[2] 洪振强. 民族主义与近代中国博览会事业（1851—1937）[M]. 北京：社科文献出版社，2017：66.

[3] 丁韪良. 各国近事·奥国近事[M]// 沈云龙. 中西闻见录选编. 台湾：文海出版社，1973.

[4] 中国与世博：历史纪录（1851—1940）[M]. 上海：上海科学技术文献出版社，2002：57—58.

[5]、[6]、[13] 专件：商部新订出洋赛会通行简章[J]. 山东官报，1905(80)：6—7.

[7]、[8] 外交档·各国赛会公会[M]// 洪振强. 民族主义与近代中国博览会事业（1851—1937）. 北京：社科文献出版社，2017.

[9] 洪振强. 民族主义与近代中国博览会事业（1851—1937）[M]. 北京：社科文献出版社，2017：68.

[10] 蔡乃煌. 各国赛会[M]// 洪振强. 民族主义与近代中国博览会事业（1851—1937）. 北京：社科文献出版社，2017.

[11] 李圭. 环游世界新录[M]// 钟叔河. 走向世界丛书第1辑6. 湖南：岳麓书社，1985：187—354.

[12]、[19] 王韬. 漫游随录[M]// 钟叔河. 走向世界丛书第1辑6. 湖南：岳麓书社，1985：37—156.

[14] 部咨饬商赴义赛会[M]// 洪振强. 民族主义与近代中国博览会事业（1851—1937）. 北京：社科文献出版社，2017.

[15] 上海图书馆. 中国与世博：历史纪录（1851—1940）[M]. 上海：上海科学技术文献出版社，2002：65—66.

[16] 郭慧. 光绪三十二年中国参加意大利米兰赛会史料（上）[J]. 历史档案，2006(1).

[17] 胡宝芳. 上海与1906年米兰世博会[J]. 都会遗踪，2009(2).

[18] 上海图书馆. 中国与世博：历史纪录（1851—1940）[M]. 上海：上海科学技术文献出版社，2002：72.

[20]、[23] 吴锋.1904年美国圣路易斯商品博览会中国参展情况及历史影响[J]. 海关与经贸研究，2020，41(3).

[21]、[22]、[24] 郭慧. 光绪三十二年中国参加意大利米兰赛会史料（下）[J]. 历史档案，2006(4).

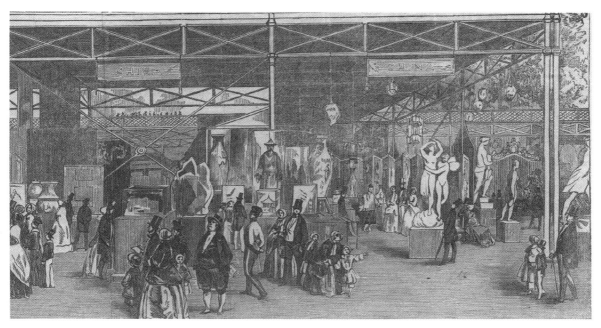

图1

图2

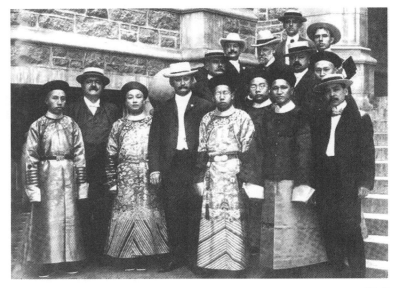

图 3

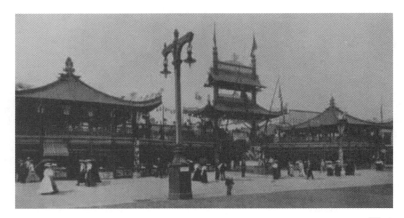

图 4

图 5

图片来源

图1　伦敦新闻画报中的1851年水晶宫博览会会中国展区　来源：仝冰雪，世博会中国留影（1851—1937)[M]. 上海：上海社科院出版社，2010：28.
图2　晚清中国参加的部分世博会　来源：笔者自制
图3　1904年圣路易斯世博会清政府代表团　来源：世博会博物馆官网 http://www.expo-museum.cn/sbbwg/n137/n138/n157/n162/u1ai25095.html.
图4　1904年圣路易斯世博会中国馆照片　来源：http://www.expo-museum.cn/sbbwg/n137/n138/n157/n162/u1ai25095.html.
图5　1905年列日世博会中国馆　来源：上海图书馆. 中国与世博：历史纪录（1851—1940）[M]. 上海：上海科学技术文献出版社，2002：74.

民国时期国家形象的塑造与呈现
——以 1915 年中国参加巴拿马太平洋万国博览会为例

吴梦瑶

【摘要】 博览会是近代中国了解世界、走向国际舞台的一个重要渠道,从各届世博会参展活动中可以窥见近代中国社会的变迁。1915 年,中国参加了位于美国旧金山的巴拿马太平洋万国博览会,这是中华民国成立后参加的首次世博会,不仅是近代中国参展规模最大的一届世博会,更是最为成功的一次,同时也是近代中国自晚清参加世界博览会以来的一次巅峰。对于当时新成立的中华民国而言,摆在新政府面前亟须解决的课题之一就是如何摆脱积贫积弱的国家形象,重新塑造和构建全新的、进步的、现代的国家形象并进行有效传播,从而立足于国际社会,而参加巴拿马太平洋万国博览会正是一次历史性尝试,具有时代意义。

【关键词】 民国时期;国家形象;巴拿马太平洋万国博览会;世博会

一、巴拿马太平洋万国博览会背景概述

（一）民初国家形象建构的背景

1911年，中国爆发了辛亥革命，推翻了清王朝的腐朽统治，资产阶级取得政权，在中国建立了亚洲第一个资产阶级民主共和国，并开启了大规模的经济建设。民初中国十分重视展览事业，孙中山先生反复强调振兴实业是中华民国建立后的第一要义，即"现在民国大局已定，亟当振兴实业，改良商货，方于国计民生，有所裨益"[1]。

在政治历史背景方面，1912年袁世凯接任临时大总统，但此时西方列强对于新生的民国政府仍持观望态度，直到1912年3月，美国总统塔夫脱（William Howard Taft）向民国政府发出正式参会邀请，并承认民国政府的国际地位。1913年5月，美国与民国政府建交，资产阶级代表人物工商总长刘揆提出："中国往巴拿马赛会之时……实民国开国以来加入国际团体第一之好机会。"[2] 尽管政局不稳，民初许多雄心勃勃的政客仍在努力推行"赛会热"，北京政府时期，在立法上也对民国参加国际博览会和举办国内展览制订了规范准则[3]。

在经济发展方面，民初实业的蓬勃发展，使得中国逐渐开始从农业大国向工业国家转变。此前的洋务运动已为资本主义工商业的发展打下基础，而很多有识之士也意识到对外经济和商贸活动的重要性，以及走出闭关锁国、因循守旧的传统而走向世界的重要性。他们敏锐地嗅到了万国博览会中暗含的巨大经济机遇，这对于中华民国树立文明先进的国家形象并促进商贸繁荣大有裨益。

在外交方面，1851年伦敦万国博览会举办，此后中国接连参加各类国际博览盛会，但是自晚清以来，由于组织的混乱以及外交人才的缺乏，导致辱华辱国事件经常发生，在西方传播了负面的国家形象。对于新生的民国政府而言，参加巴拿马太平洋万国博览会正是一次历史性尝试，有望改变晚清愚昧落后的国家形象，重塑积极向上的国家形象。

在国际局势方面，有几点客观因素共同促成了民国政府在巴拿马太平洋万国博览会中构建国家形象。第一点是中美两国邦交密切，实行友好外交政策，且美国对华奉行"门户开放、机会均等"[4]战略；第二点是一战给中国的发展带来短暂黄金期，使得中国的经济地位在国际上有所提升；

第三点是在美国民众心里，中国仍是一个富有神秘色彩的古老大国，且美籍华人和华侨都对祖国有着天然的亲近感。这些影响因素帮助民国政府重新塑造进步的、现代的国家形象并进行有效传播，由此立足于国际社会，获得世界的尊重和认可。

民初实业的蓬勃发展，使得中国在国际博览盛会上有更多产品可以展示。对展览事业的重视，大大提高了时人对展览会的了解与认知，并培养了博览会方面的相关人才，为日后中国展览事业的发展奠定基础。

（二）巴拿马太平洋万国博览会中国国家形象的建构过程

美国政府邀请中国参加巴拿马太平洋万国博览会恰逢其时，因为中国已深知参与国际博览会不仅益于友好邦交，更利于经济的快速发展。民国政府参展在工商界的资助以及民众支持下取得很大成功，巴拿马太平洋万国博览会成为近代中国参与的规模最大、获奖最多的一次国际博览会，对民初塑造积极的国家形象起到了至关重要的作用。通过这次国际盛会，民国呈现出立体形象，同时表现为拥有灿烂文明的历史古国、逐渐觉醒的工业新国、人杰地灵物产丰饶的农业大国以及政局动荡的东方弱国。

1. 巴拿马太平洋万国博览会概况

1915年的巴拿马太平洋万国博览会位于美国的旧金山市，为了庆祝美国开凿巴拿马运河这一重大历史事件而举办，这次博览会持续了10个月之久，其宗旨在于"图人文之进步、产业之勃兴与贸易之增进，并国际间之和平者也"[5]。虽恰逢欧战的爆发，但未影响各国的参展热情（图1）。

巴拿马太平洋万国博览会是一届非常成功的博览会，它完成了纪念巴拿马运河开通的重要仪式。各国的美术家、政治家、文学家、外交家等都通过这个盛会相互资益，互换新思想，获得新智识，进而促进各国经济文化的发展、促进世界文明的进步。

而民国国家形象在巴拿马太平洋万国博览会中的建构，主要通过筹备环节、参展环节和闭幕环节进行呈现。

2. 筹备环节

在前期筹备阶段，民国政府可谓是高度重视，从地方到中央以及社会各界人士，包括工商实业家，都给予了大力支持，建构了民初中国欣欣向荣、渴望跻身国际社会的先进文明国家形象。

首先是由刘揆提出建立筹备巴拿马赛会事务局[6]，并对赴赛主持人进

行了谨慎的挑选，这是前所未有之举，由此可见重视程度。其次是明确参赛目标，即摆脱积贫积弱的国家形象，重新塑造和构建全新的国家形象，并提升中国的国际地位。把目标具体化，则可以分为 10 点：第一点，一改晚清庸碌懦弱的国家形象，构建现代先进的全新国家形象；第二点，增加土地产业的输出额；第三点，将商品驱逐于海外并畅销于内地；第四点，对比各国的输出品；第五点，激发社会各界人士的企业心；第六点，研究基于运河开通政策变迁后的国贸法；第七点，研究当下商贸潮流并确定本国的商贸方略；第八点，调研同类输出品的竞胜之法；第九点，展现本国的商业道德；第十点，与美国共建友好外交战略，共享太平洋的商业权[7]。同时，民众也积极支持中国参加此次博览会，官方和民间的齐心协力使得筹办环节没有敷衍，由此推动国内外经济贸易发展，还可培养博览会人才，促进推动博览会事业的蓬勃发展，可谓一举多得。

3. 参展环节

参展环节是整个赴美参赛活动中最重要的环节，是整场准备活动成功与否的关键所在。中国主要通过建筑样式和陈列展品来塑造国家形象。

在建筑样式方面，中国馆主要参仿北京太和殿进行设计[8]，建筑精致优美，配色是经典的红与黄，富有帝王之气象。由此可见，太和殿这一传统建筑样式作为中国传统封建王朝的象征和标志，仍被沿用，这一建筑符号在塑造新形象的国际舞台上依然发挥着重要作用。在展品陈列方面，巴拿马太平洋万国博览会总共设置了 12 大类展品区域[9]。中国通过展品的对外输出，塑造了一个先进文明的农业大国形象，且其中的一部分工业产品对于提升民族资本主义形象有着较好的效果。大量参会来宾参观了中华纪念日活动、开馆日活动等。在张振勋的带领下，实业团访问考察了旧金山、芝加哥等地区[10]，并且根据各自职业具体考察了农业、商业、纺织业、教育等行业，基本达到了交流学习、促进商贸经济发展、巩固中美两国外交关系、传播积极向上的民国国家形象的目的。

4. 闭幕环节

闭幕环节的国家形象塑造主要通过获奖和善后工作来呈现。中华民国所获奖牌共有 1211 枚，位列各国之首。陈琪总结道："不惟中国赴赛以来所未有，亦各国历次与赛所罕见。"[11]（图 2）赛会结束后，中国的部分展品被捐赠予美国的公益机构，这对于民初中国国家形象的海外传播具

有积极的作用。但是由于回国的手续复杂，以及轮船运费的暴涨，使得陈琪只能与驻美公使周旋，由美国防部的船只顺便带回，这也从侧面反映了近代中国的积贫积弱，虽想重振大国地位，却心有余而力不足。

（三）巴拿马太平洋万国博览会国家形象传播的意义和特点

1915年中国赴美参加巴拿马太平洋万国博览会的主要目的是为了树立新成立的中华民国积极向上的国家形象，并在一定程度上促进工商业的发展。这次参会对于民国国家形象的构建起到了重要的提振作用，主要体现在政治、经济、历史和民族四大方面。

在政治方面，新成立的中华民国通过此次参展，在一定程度上摆脱了晚清以来懦弱庸碌的国家形象，较为成功地树立起先进文明工业国的国际新形象，得到了西方列国的赞许与认可，中国的大国地位获得了承认，传播了良好的国家形象。在经济方面，由于一战和游美实业团的影响，中国对外贸易的政策与水平得到了大幅提高，发展实业的思想在国际社会得到了肯定。在历史方面，这届万国博览会不仅重塑了中华民国的国家形象，也成为近代中国展会事业的分水岭。作为近代民国参展事业的巅峰，它的历史影响延续至今。比如祁门红茶、张裕葡萄酒等都曾在展会上大放异彩[12]，这些产品至今仍具有较高知名度。在民族方面，新的国家形象的成功塑造对于国人的思想观念产生了积极影响，激发了时人重振国威的强烈愿望，且对外交往密切，使得国人对于实业救国的举措广泛支持，并刺激国民发奋图强。

在传播国家形象上，民国政府在巴拿马太平洋万国博览会上体现了强有力的国家意志和形象构建。自1851年第一届世博会以来，中国鲜少有政府高度参与和重视，几乎都是由民间商人或海关洋员代为参加[13]，而这届世博会受到了新成立的民国政府高度重视，强有力的国家意志指导了国家行为，不论是筹备阶段、参展阶段还是闭幕阶段，都以有力的手段推动了国家形象的塑造与呈现。与此同时，民间的商人与实业资本家也一齐登上建构国家形象的历史舞台，他们基于当时的经济基础和民众意愿，在政府陷入危局时，成为赛会国家形象输出的主力军。而在参会历程中，民国政府也吸收了许多西方国家的办展思路，可谓是构建与吸收并举，使得这次赴会参展成为中国又一次开眼看世界的尝试。

二、中国会场布置与展品陈列

在巴拿马太平洋万国博览会上,中国的众多展品分别陈列在中国政府馆、农业馆、工艺馆、美术馆、交通馆、矿业馆、文艺馆和食品馆这8个专业展馆中(表1、图3)。

其中,中国政府馆陈列了此次中国展品里规模最大且耗资最多的展品,其建筑形制参仿北京太和殿,正中为大殿,左右两处各为偏殿,其中陈列有瓷器、茶叶、丝绣等展品[14]。由于经费不断压缩,中方人员不得不简化设计,只能在各馆地面铺装廉价的木板,显然与"紫禁城"有着天壤之别,因而受到了一些国人的批判。但也有人认为这自成特色,有帝王家之气象,并且最终文艺部审查会以其能代表东方建筑,总体上有文明古国之风范而给予奖章一枚。

(一)传统型展品所代表的古典国家形象观

在世界博览会中,可以说展品是输出国家形象的灵魂所在,展品包罗万象,有商品、物产、文化教育展示等,从历史文化、经济发展以及政治教育等方面反映着各国的国家形象。

中国自晚清以来虽然在各届世博会中都获得了大量奖牌,但凭借的主要是那些传统型的展品,缺乏开创性,所展现的国家形象是一个传统农业大国形象,整体上以农产品和文房四宝为主,很少有机器制品等。民初中国参展,由于商贸经济意识不断增强,国人更倾向于展出具有贸易性质的展品,但此时多数仍只能依靠传统物产来打开贸易销路。以巴拿马太平洋万国博览会为例,中华民国的输出展品种类皆为传统物产,如茶叶、花边、丝绣、铜器、狐狸皮毛、福建角梳等。同时,中国也多依赖于传统文玩器物来展现我国的文明程度。高芳、杨锦森等人也在撰文中提出:"我国为数千年之古国,理应以古字古画、古器古钱、古瓷器类的展品来引起观者的尊崇之心。"他们肯定了传统文物展现中华文明的积极作用,这确实与中国的悠久历史有关,因此中国对外展示时总是无法割舍庞大的传统文化资源,但这也造成了一个严重的问题,即传统展品占比之大更加加深了西方列国对于中国古典农业大国的国家形象的刻板印象[15](图4、图5)。

表1 巴博会各专馆之中国展品概况

馆名	中国展品概况	说明
农业馆	有茶叶、烟叶、羊毛、豆粟米麦、木材、豆油菜油、葡萄酒、药材、棉麻、丝茧、猪鬃、以及豆饼、菜饼、花生饼、棉籽饼等	所有展馆中，此馆中国展品最为丰富，占地11434平方英尺。展品以茶叶为大宗，烟叶次之。（冯自由：《巴拿马太平洋万国大赛会游记》，第120页）
工艺馆	有陶器、铜器、铁器、木器、竹器、瓷器、草席、梳篦、绒毡绒毯、玻璃丝器、漆器漆画、檀木家具、扇类、金银器、珠玉、顾绣、丝绸、丝纺织品、藤器、画屏、泥塑人像、草帽、石雕、时钟等	中国展品丰富，陈列华美，"五光十色，不遑枚举"，外人"啧啧称羡"，其中，丝绸最为出色，"外人为之咋舌惊叹"。（冯自由：《巴拿马太平洋万国大赛会游记》，第121页）
教育馆	有来自初等教育的线绣、丝绣、图书和模型标本等；有来自中等教育的成绩表、油画、博物标本、手工织物、刺绣、剪纸等；有来自高等教育的博物标本、讲堂成绩、解剖图等；有来自实业教育的罐头、丝绸、织绣、船模型等；有上海徐家汇孤儿院的刻屏、雕像、牌楼、塔宇、台架、几凳等	中国展品"表示中国十五年来教育上大有革新气象，其理想、其方法均脱去陈旧，与欧美同化"。（霆锐：《巴拿马赛会中之中国观》，《协和报》第5卷第47期，1914年）北京清华学校、上海工业学校辟有专区，展陈其成绩
食品馆	有罐头、饼果鱼肉、蛋白蛋黄、咸蛋皮蛋；有安徽的茶品、浙江的酒品、广东的干鱼；有豆粉、葛粉、藕粉、米粉、粉丝、鱼肚、海菜、金针木耳、酱醋油酒、蜂蜜、面条等	中国展品占地 6192 平方英尺
美术馆	有条幅、挂件、屏风、地毯、扇面、瓷器、景泰蓝、烟壶、漆器、玉器、石器、竹刻、木刻、古画、水彩画、油彩画、刺绣等	展品基本是"细工物品"，（屠坤华：《万国博览会游记》，第45页）所有中国展品，此馆最为出色
文艺馆	有钟表、乐器、罗盘、戏服、钱币、风景图片、动物标本、教学仪器、建筑模型、印刷品、药材、颜料、化妆品等	展品数量不多，"且无动人兴味之物"（屠坤华：《万国博览会游记》，第134页）
交通馆	有京奉总局事务所、汉阳铁厂所造铁轨、江南造船厂所造之船、苏州火车站、黄河桥的模型，以及各铁路机车和桥梁的模型；有关于沪杭、京奉、京汉、正太、津浦、沪宁、京张等铁路及沿线风景的照片；有关于电信方面的统计图表；有全国邮政地图	展品基本由交通部选送，数量不多，分陆运、水运、电信、邮政4类。所有展品都是模型、图表、照片，没有实物。这些展品基本反映了中国近代交通事业的发展进步，"虽不为多，亦尚可观"（范永增：《参观巴拿马博览会记》，《益世报》1915年10月3日）
矿业馆	有湖南水口山铅矿场模型、山西河南的硫黄石膏石棉、河南的大理石、广西云南的锡与锑、贵州的水银、湖北的铁、江西萍乡及直隶开滦的煤、四川的铜、东北的煤铁金银等，以及广东湖北的水泥、天津启新洋灰公司的砖瓦、汉阳钢铁厂的火砖与铁器	中国展品"陈列规模狭隘，不足表示矿源之富"，（屠坤华：《万国博览会游记》，第76页），但也表现出趋新迹象，如铁器中的铁轨、钉条，"铸钢鲜见"，"花砖亦有，可为建筑前途贺"，"苟竭力改良增进则将来正未可限量也"（范永增：《参观巴拿马博览会记》（续），《益世报》1915年10月4日）

来源：洪振强. 赴赛巴拿马太平洋万国博览会与"中华民国"之呈现 [J]. 民国研究，2019(1).

实际上，每逢大型国际盛会活动，中国几乎都会搬出四大发明、琴棋书画、瓷器丝绸等传统文化叙事，这些表述无一例外地将本土特征符号化，这里面既有政治的因素，也有文化的考虑，这些所谓的典型传统符号在一定程度上塑造了外界对中国形象的认知。因而中国文化表述成功与否的标志是基于外界形成的心理期待，这种相互循环的印证，构成了中国文化僵化的展示体系。

虽然中国屡屡凭传统展品的优势博得奖牌，但许多有识之士已开始为其如何改良以适应西方市场而出谋划策，同时抛却一些被认定是丑化中国形象的展品。比如在筹备参会事宜的阶段，事务局认为中国茶叶需要改良来迎合西方国家的喜好，因此提出研究新型包装办法，一改外人眼中的中国茶不够洁净的负面印象，纠正中国商人从不精细包装茶叶的行为[16]。通过展品的竞争与改良，中国商家也深刻了解到适应时代的重要性，历史悠久的传统产品需要推陈出新来增加竞争力以维持优势，改变古典农业大国的刻板印象，以创新驱动，从而塑造先进文明的工业国形象。

（二）展品中的政治诉求

民国时期仍延续晚清中国的传统，常在国际展会的公共展示空间陈列总统肖像。在1915年的巴拿马太平洋万国博览会，民国政府在仿造北京太和殿的国家馆地面上铺盖北京地毯，并在馆内陈列雕塑、字画等珍贵物品，摆放桌椅和绣屏等精致家具，并在墙面上悬挂袁世凯、美国开国元勋华盛顿（George Washington）以及美国时任总统威尔逊（Thomas Woodrow Wilson）的画像，赋予其在公共展示空间的政治内涵，以向外展示鲜明的政治诉求和统治者的形象[17]。摄影师、史论学者王瑞认为，悬挂肖像艺术这件事情，实际上蕴含着将影像扩展为公共艺术的政治叙事机制，能深刻触及中国社会的政治文化进程，而同时，这种形象已潜移默化地渗入社会各个阶层。这种陈列统治者像的布展方式，还暗含着以历史观的视角进行话语梳理并对当下政权进行呈现与铺垫。

（三）作为国家象征的传统官式建筑样式

从国家馆出现直至今日，中国都一直采用历史建筑形制来塑造国家形象，中国馆的建筑形制具有恒定性，几乎离不开经典建筑样式和传统文化符号。1911年清王朝被推翻，政权更迭为中华民国，在政治上可以说是一场翻天覆地的变化，但是中国馆的建筑风格却没有改变，仍是在民族主义

下产生的"民族形式"和"大屋顶"[18]。由上文阐述可知，1915年的巴拿马太平洋万国博览会可谓是中国近代参展史中影响最大的一届博览会，民国政府也在竭力重塑自己工业新国的国家形象。其中，备受瞩目的中国馆设计仍沿用历史建筑形制，参仿紫禁城太和殿进行设计。当掌权者推翻清政府打出民主共和的旗帜之时，却仍在国际舞台上沿用清政府的政治符号来塑造自己的政治形象，未免因循守旧。但在中华民国的参展者看来，这一传统建筑符号对于塑造民国政府的国家形象不可或缺（图6）。

也有学者肯定了复刻太和殿的做法，他们认为在清政府掌权期间如果将太和殿模型作为国家馆会遭受强烈批判，而如今却可以付诸实施，这也说明中华民国已开启了新的征程。洪振强认为，晚清政府在参展历程中塑造的国家形象可以细分为两种含义，即"王朝国家"和"文化国家"，而不是"民族国家"。而在巴拿马太平洋万国博览会中，不论是从会场布置、场馆设计，还是从展品输出和外交来看，民初中国塑造的是一个具有共和政体的国家形象。国家馆参仿太和殿的设计，目的就是为了发挥这一前清政治符号的威慑力，为新的政权作铺垫和服务，显示当今政权的合法性与权威性。采用经典官式建筑样式的真正原因，就是为了发扬中国传统文化，对于民族性的构建要求使得建筑本身所承载的精神内涵和民族文化的象征意义再次被强调，不仅具有政治象征意义，还具有文化象征形式。由此可见，从这种展示模式可以窥探出当时国人的思想观念里面还没有抛却"王朝国家"的情结，同时这种情结又和民族主义相互纠缠，这也说明了传统官式建筑样式是新成立的民国政府传播和塑造国家形象的重要途径。

三、民国时期中国国家形象呈现的民族动因

（一）国内外视角下民国时期中国形象——进步与落后并存

民国时期，中国国家形象的呈现具有多面性，在国内外相比较的视野下，同时具有进步的方面与落后的方面。

1. 进步的国家形象

第一，民初中国已建立民主共和体制。从1915年巴拿马太平洋万国博览会的筹备到结束，美国报纸宣传中国时都用了"共和国""觉醒的共和国""新共和国"等词语，报道称新成立的民主共和国已接受赛会发起

方的邀请，即将赴美参赛。美国认为中国别无选择，只能走民主共和的道路，这是最好的政治体制，因为美国自身就是共和制度的典范。第二，中国接受国际博览会的交流方式。中国积极回应美方的邀请，根据美国当地的报道和宣传手册，中国属于较早回复邀请的参展国之一。在筹备阶段，中国更是将参展经费的投入不断提高，显示出了诚意。第三，中国教育开始现代化发展。中国借鉴学习了西方的教育制度，建立了从幼儿园到大学的各级学校，并且有初等教育、中等教育、高等教育和实业教育之分。第四，中国的现代交通业有所发展。美国媒体在报道中认为中国的工业取得了很大的进步，已经可以设计建造铁路了。通过这一宣传，中国的先进交通设施被广泛传播，引起了美国游客的惊叹。

2.落后的国家形象

第一，布展管理不善。中国在参会过程中，疏于对展品的维护和管理，由于展品过多，很难理出头绪，因此展馆内没有设讲解员，所有展品缺乏系统性的介绍，尤其是矿藏类展品没有得到充分展示，导致国外游客认为中国缺乏矿藏，获得了错误的认知。更严重的是，由于疏于管理，致使花卉全数枯萎，严重影响了中国政府馆的布景，传播了负面的国家形象。第二，艺术和工艺滞后。巴拿马太平洋万国博览会的宗旨就是展陈出各个国家最新的文明发展成果，但允许中国展示传统古物，原因就在于中国一直是西方眼中的古国，代表其国家形象的展品也应该是古物。而西方游客在参观中国艺术品陈列区时，提出了批评，认为中国作为拥有悠久历史的文明古国，展出的古代艺术品寥寥无几，且展品的色彩一片混乱，全然没有展现东方艺术的纯熟，令人无比遗憾。在工艺方面，中国工艺始终裹足不前，不进行改良革新，在其他国家面前相形见绌。第三，茶商不诚信。中国茶商在筹备阶段，利用美国海关不会逐一验货的机会，夹带劣质茶叶，以次充好，实属不道德之举，加深了美国社会对中国茶叶掺假、真假混卖行为的厌恶，传播了负面的国家形象。第四，官员内讧、不作为。在美国海关官员指出中国茶叶问题之后，中国政府却对此不闻不问，没有与对外贸易国进行联系，也没有认错行为，使得美国对于中国政府疏于监管的行为深感不解，认为中国政府过于无能、作茧自缚，助长茶商的不诚信之风。

（二）中国符号与创新焦虑

符号化地呈现中国，成为一种无法舍弃的表达方式。自晚清以来，虽

然中国在参展组织模式上发生了巨大的变化，但在思路上无法摆脱民族固有样式和传统历史符号的束缚。无论是展馆设计还是展品陈列，都遵循所谓的中国风格，中国在选取具有民族特色和地域文化的展品、展馆和展陈方式时，向外所展现的国家形象都具有一致性。

邓刚提出，这背后深层次的原因是文化断层—文化焦虑—文化断层的恶性循环。他认为，是文化焦虑导致了民族建筑的失落，而这种情绪上的失落又导致了更大的焦虑。在这种循环往复的情绪的影响下，在设计中国馆时就变得战战兢兢、小心翼翼，因此保守而又无奈地将中国几千年的文化沉淀和亘古不变的文化符号堆砌起来，为了明哲保身，实际上错失了展现国家最先进的建筑理论和技术的机会，同时丧失了展现中国文化、塑造积极向上的中国形象的机遇。

实际上，自晚清起到民国时期，中国馆都延续着固有的传统民族样式，创新和寻找现代化似乎是永恒的话题。一方面，由于民族情绪的延续和文化焦虑的扩散，统治者经常用中国传统政治元素来辅助政权的威仪，不愿抛弃传统；另一方面，对现代化的诉求日趋强烈，但是仍无法做到传统与现代有机融合，传统符号与现代展品经常并置，从而导致表意含混，难以塑造正确、先进、积极的中国国家形象。

民国时期参与的世博会中经常出现几个恒定的符号，比如龙、牌楼、红色和长城等。龙在清朝是皇权的象征，在民国初期被视为旧文化和旧习俗而遭排斥，但又在民族主义的滥觞中被重新征用。牌楼和长城所蕴含的古代礼制和传统道德的含义到了民国时期逐渐淡化，被赋予新的意义，转变为古文明的符号指向以及民族复兴的象征。在晚清时期拥有"王朝国家"象征含义的红色虽然大大减少，但有时也会为了凸显民族文化特色、彰显中国形象而使用。而民初西方各国对中国的印象是"落后苦难的""封闭的""拥有悠久历史文化的"，由此可以看出民国政府和国内外民众对于这些传统符号呈现的中国视觉形象的认同，这种趋同性和恒定性使得中国在世博会上所呈现的展馆设计和展品陈列遭到强烈的谴责，造成组织者不敢决然抛弃传统符号，只能焦虑地寻求创新，从而导致文化断层—文化焦虑—文化断层的恶性循环[19]。

（三）视觉表征背后的民族动因与民族主体性

民国政府参加的第一届世博会，不论是国内还是国外的舆论都始终强

调赴赛参展对于中国挽回主权、重塑国家形象、促进商贸发展、振兴实业经济的巨大作用，展现国家的新面貌是社会各阶层人士的普遍诉求。

袁世凯在任职临时大总统期间尽最大努力参展巴拿马太平洋万国博览会，即使在最保守的时期，仍然追求实现民族主义的现代化。在他构建的近代国家政策模式的蓝图中，振兴民族经济占据了主要的位置，这种构想必然影响赴外参展的行为模式。他认为，提倡国货是展览会的宗旨之一，关乎塑造全新的国家形象、提高我国的国际地位，因此，对传统文化的执着追求和传统建筑符号的强调成为题中应有之义。

与其他国家相比，中国不论是凸显自身传统文化的优势，还是展现最新的现代化技术，都不甚明确。在很大程度上，这都与中国的具体国情相关，中国作为一个拥有悠久历史文化和辽阔疆域的文明古国，在近代面临着政权变革等困境，因此中国的变革之路比其他国家更为复杂，如何更加自信有效地呈现和塑造国家形象，成为一个需要深入思考的问题。

对于中国来说，不论是对外交流，还是与西方列强对抗，首先要将中国社会各个阶层联结成一个命运共同体，把个人命运同社会和国家紧密联系在一起，统一到"民族"这个概念中，树立起民族统一、建立民族国家的强烈意识，这就是所谓的民族主体性[20]。

民国时期，中国时常依赖传统文化来凸显自身民族特色，而在西方国家眼中，传统文化被认为是封闭落后的象征，因此在这种强烈的矛盾下，中国急欲向西方学习却又因强调民族固有特色、传统建筑符号而投向传统文化的怀抱。归根结底，民族主义的矛盾与民族主体性的缺失有关。在世博会这一国际舞台上，中国总在各种矛盾下固守自己恒定的、固有的国家形象，这其中同时包含着迎合和对抗。中国不惜用最大的资源来包装传统文化符号并彰显大国气派，使得西方各国在被其气势威慑的同时，却因中国未能展示先进技术和文明成果而难以心悦诚服。孟悦认为，对于中国来说，问题在于如何在客体化的同时作为主体而生存，在他者视角下具有自我的觉醒意识，同时也在于如何在成为民族主体的同时，作为普遍意义上的普遍的个人而生存[21]。在当下先进文化的主导之下，中国仍搬出传统元素，以此来凸显国家文明成就，而一味地守旧显然不符合世界潮流，中国应采纳百家之长，通过新方案来回应当下意义。

四、民国时期中国国家形象塑造的局限、反思与现实建议

自晚清以来，中国始终处于巨变中，如何在与时俱进的文化潮流中塑造和呈现国家形象，始终是需要深入研究的课题。

以民国政府参加巴拿马太平洋万国博览会为例，其虽有成功之处，但也在世情、国情、政情和民情上有局限性。首先是国家形象的主动建构和被动传播。民国政府和社会各界人士始终主动构建新型的国家形象，但事与愿违，由于缺乏现代传播理念和外交知识，经过努力建构而形成的国家形象并没有得到很好的传播，反而因为主体、客体、内容和路径的不明确导致传播效果较差，没有取得预期成果，实属令人遗憾。其次是缺乏系统性的理论指导和战略对策。后果就是展品陈列布置混乱，导致参展商品和产品无法共同作用，在很大程度上消解了国家形象的传播能力。最后是时局动荡下国力衰微的无奈。在一战大背景和中国动荡不安的时局下，构建国家形象可谓举步维艰，保持和维护已不容易，何谈构建新型国家形象并进行对外输出[22]。

从中我们也可以反思民国政府参加巴拿马太平洋万国博览会的局限，为新形势下中国国家形象的构建提供借鉴。首先，要明确新型传播观念和大的传播格局。在互联网和大数据的时代背景下，国家形象的构建和传播方式、内容和受众都有变化。我们理应重视创新，重视新技术、新结构和新材料的应用，将科学与艺术有机结合，通过互联网和多媒体技术，将虚拟和现实相结合，构建一个能够与参展者实时互动的世博会网络平台，借助绝好的契机来传播新的国家形象。其次，要重视地域文化、人文历史以及强调民族性。这并不意味着一味因循守旧，而是利用创新技术和精神，植根于自身的民族地域文化，在新形势中发挥更大作用。再次，要把握主体性、普适性和经济性的原则，明确国家形象塑造和传播的主体，从主体出发，在对外输出的过程中充分考虑受众的心理诉求，不能只关注投入而不注重产出，要追求传播效益的最大化，并且统筹规划主体、客体、内容、路径和效果 5 个维度，最终实现合理高效的新型国家形象的塑造与呈现。最后，重视可持续发展，强调人与自然和谐共生。即遵循 3R 原则，减量化（reducing）、再利用（reusing）和再循环（recycling），将科学性和生态性相结合，朝着可持续发展的目标行进，将种种有助于人类发展

的新概念、新观点、新技术以可持续的方式奉献在世人面前。

 作为一个拥有悠久历史的文明古国，中国的国家形象与其古代文明成果始终密不可分，因此，国家形象的塑造与演绎必然基于其古代文明和传统文化。但从上文分析可知，中国展现的国家形象的确过于依赖典型传统符号，始终没有找到匹配现代文明的新标志，从而导致中国无法展现从古代演进到现代的完整国家形象。我们有必要抛开成见，将悠久的历史文脉串联起来，从政治、经济、文化等多方面来对外展示，而非执着于传统和现代之两端。此外，国家形象的构建，需要广大民众的共同参与，经过多方协商塑造的中国形象，才能真正使社会各界人士认同。新的国家形象的塑造和国家主体性的建立，有赖于生产机制的日益多元化和多种话语的交锋，因此需要立足于国际世界，而不是偏安一隅，固守传统元素。即在国内外比较的视野中，呈现中国海纳百川、包容万象的深厚沉淀，由此展现自身对于全球化的回应。中国在国际博览会中塑造国家形象的使命，也正是强调其大国地位和文化身份，以及全球化视角下，在社会、文化、历史、外交方面的立场。它既是民族的，又是世界的；既是历史的，又是现代的。

 （作者为 2022 级艺术设计 MFA 研究生）

注释

[1] 靳埭强. 从大阪世博会到上海世博会[J]. 中国广告，2010(10).
[2] 胡斌. 何以代表"中国"[D]. 北京：中国艺术研究院，2010.
[3] 潘莉，杜宏. 从世博会看中国形象变迁[J]. 改革与开放，2011(18).
[4] 巫濛. 从文化他者到共同体一员：论世博会中国馆的百年国家形象流变[J]. 中国新闻传播研究，2020(5).
[5] 陈若溪. 基于世博会主题阐释与设计解码看中意国家传播差异[J]. 中外文化，2021(1).
[6] 王月清. 世博会与中国国家形象塑造[J]. 艺术科技，2018，31(11).
[7] 曹文倩. 晚清民国的世博会中国馆与中国艺术[J]. 艺海，2017(8).
[8] 高川. 由网上世博会展望虚拟现实的未来发展[J]. 今日科苑，2010(8).
[9] 肇文兵，赵华. 有机融合与良性循环——张绮曼教授谈国家形象与环境艺术设计[J]. 装饰，2009(9).
[10] 石晨旭. 中国国家形象设计的愿景与目标[J]. 美术观察，2014(1).
[11] 朱橙. 自我与他者：世界博览会的发展与国家形象的设计及叙事[J]. 美术学报，2021(2).
[12] 程玲. 巴拿马太平洋万国博览会上中国形象的传播[J]. 重庆邮电大学学报（社会科学版），2017，29(4).
[13] 洪振强. 赴赛巴拿马太平洋万国博览会与"中华民国"之呈现[J]. 民国研究，2019(1).
[14] 吕晓峰. 民初国家形象的国际传播实践——以旧金山巴太万国博览会为例[J]. 青年记者，2016(6).
[15] 夏松涛. 民族主义与博览会史研究的佳作——评洪振强著《民族主义与近代中国博览会事业(1851—1937)》[J]. 近代史学刊，2018(1).
[16] 苏珊，肖笛. 一个预置的紫禁城？——记1915年中华民国参加巴拿马太平洋世博会[J]. 美术馆，2008(2).
[17] 马敏. 中国近代博览会史研究的回顾与思考[J]. 历史研究，2010(2).
[18] 朱英. 民初孙中山发展实业的思想及活动[J]. 江苏社会科学，2001(5).
[19] 沈秋婷. 试论《申报》对1915年巴拿马太平洋万国博览会的报道[J]. 传播力研究，2019，3(16).
[20] 曹文倩. 晚清民国的世博会中国馆与中国艺术[J]. 艺海，2017(8).
[21] 马敏. 有关中国与巴拿马太平洋万国博览会的几点补充[J]. 近代史研究，1999(4).
[22] 胡斌. 如何呈现"中国"——世博会中国馆建筑的符号特征[J]. 荣宝斋，2010(6).

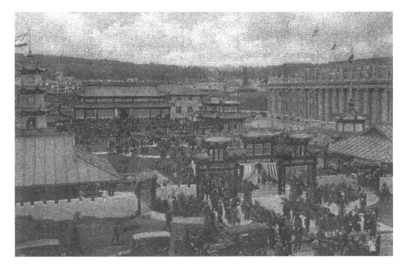

图1

图2

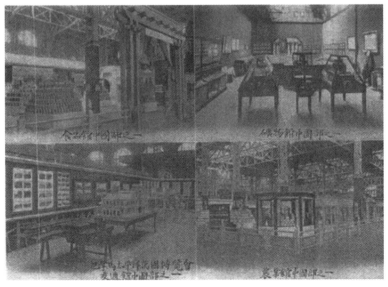

图3

图 4

图 5

图 6

图片来源

图 1　1915 年巴拿马世博会中国馆开幕全景照片　　来源：胡斌 . 作为国家形象的"故宫"——1915 年巴拿马太平洋博览会上的中国馆建筑 [EB/OL].(2011-11-09).https://www.cafa.com.cn/cn/figures/article/details/8329810.

图 2　陈琪像　　来源：陈琪 . 中国参与巴拿马太平洋博览会记实 [Z].1916

图 3　巴拿马世博会上食品馆、矿物馆、农业馆的中国部分　　来源：胡斌 . 作为国家形象的"故宫"——1915 年巴拿马太平洋博览会上的中国馆建筑 [EB/OL].(2011-11-09).https://www.cafa.com.cn/cn/figures/article/details/8329810.

图 4　巴拿马世博会交通馆内的中国展品　　来源：居坤华 . 万国博览会游记 [M]. 上海：上海商务印书馆，1916.

图 5　巴拿马世博会美术馆内的中国展品　　来源：曹文倩 . 晚清民国的世博会中国馆与中国艺术 [J]. 艺海，2017.

图 6　1915 巴拿马太平洋万国博览会中国馆　　来源：苏珊，肖笛 . 一个预置的紫禁城？——记 1915 年中华民国参加巴拿马—太平洋世博会 [J]. 美术馆，2008.

从世博基因看上海城市形象构建

万懿

【摘要】上海作为2010年世界博览会的主办城市，与世博有着深厚的历史渊源。本文对上海的世博基因进行研究，从"选址规划""品牌出海""美术教育""民间力量""国内办会"这5个角度梳理近代上海与世界博览会的渊源。近代上海以各种形式参与世界博览会的实践成为上海申办世博会的有力依据，同时也为上海建设世界设计之都、国际会展之都打下了坚实的基础。与世博结缘近两个世纪以来，对世博基因的传承与发扬始终贯穿在上海的城市精神之中，时至今日依旧推动着这座城市的发展。

【关键词】上海；世博会；世博基因；城市形象

引言

自 1851 年英国伦敦举办首届世博会以来，上海就与世博会结下了不解之缘。在近代的文学作品中，文人畅想中国未来就提到上海世博会。1851 年沪商徐荣村成为中国参展世博第一人，此后上海的品牌与产品也在世博会的舞台上屡获大奖，上海总商会更是成为中国参展世博会前举办预展的固定地点，有力地推动了国货商品的外销发展。时至今日，上海依旧在弘扬海派文化、赓续世博基因的路上不断前行。

一、近代上海的世博梦——选址规划

（一）文学作品中的世博畅想

文学作品中对于上海举办世博会多有畅想，其中最早可追溯到 1893 年郑观应所著《盛世危言》。他在书中写道："故欲富华民，必兴商务，欲兴商务，必开会场。欲筹赛会之区，必自上海始。"希望从世博会中找寻出振兴商业以富强国家的途径。无独有偶，同为维新派的梁启超在 1903 年所著《新中国未来记》中亦提出相同的设想，由此首开宪政派乌托邦小说之先河。受梁启超《新中国未来记》的影响，又有 1905 年吴趼人所著《新石头记》与 1910 年陆士谔所著《新中国》问世。吴趼人在《新石头记》中写道："浦东开了会场，此刻正在那里开万国博览大会。我请你来，第一件是为了这个。这万国博览大会，是极难遇着的，不可不看。"陆士谔在书中这样描述："宣统二十年，开办万国博览会，为了上海没处可以建筑会场，特在浦东辟地造屋。"更是对世博会选址浦东做出了精准的预测。

清末文人穿越时空畅想上海世博，实则将举办世博会作为改变工商业发展滞后、国力衰弱状况的药方，寄托着民族振兴、国家富强的美好憧憬。

（二）主办世博会的初次尝试

鲜为人知的是，上海曾经于 1936 年筹备万国博览会（图 1）。规划方案将会场定于浦江沿岸的杨树浦路 1690 号，展馆建筑则由国内启明建筑事务所与英商裕和洋行共同设计，土木工程师鲍维尔负责监造[1]。展览内容包括农业、工业、商业、教育 4 个部分，陈列中外万国展品，此外另

设动物园、游园会、体育比赛等各项活动供游客体验。时任国际贸易局局长的郭秉文认为"如该会办理得宜,而厂商所陈列之出品,又均能精加选择,则于振兴国货前途,自可不无裨益云云"[2]。他同样希望通过主办世博会以促进国民购买国货,同时增强国货在世界范围内的影响力,带动我国工商业发展。然而好景不长,是年3月中旬,由于时局混乱,"上海万国博览会"最终销声匿迹于战争阴云之下。

二、上海品牌初现世博——品牌出海

(一)荣记湖丝

徐荣村是上海开埠后第一批来沪闯荡的商人,在英商宝顺洋行担任买办,主要经营丝绸、茶叶,以其高质量的产品在商界享有盛名。1851年英国伦敦举办首届万国工业博览会时,清政府对此不屑一顾,而徐荣村窥见商机,当即将自己经营的产品"荣记湖丝"送往伦敦参展。"荣记湖丝"起初因包装简陋而受冷遇,最后又因质量出众斩获"制造业与手工业"大奖,得到了免检进入英国市场的许可。在与博览会上别国产品相比较的过程中,徐荣村发现了国货在宣传上的欠缺,因而请画匠描摹博览会大奖奖状上"翼飞美人"图案(图2)作为商标,从而使"荣记"品牌广为流传。

150余年后,其后代将记录着当年徐荣村参加世博会的资料《北岭徐氏宗谱》提供给中国申博委员会,上海图书馆研究人员此后又找到一份英国皇家协会1852年出版的《英国伦敦第一届世博会评奖委员会报告书》对该资料进行了核实。有了这样的双重佐证,使得徐荣村作为中国参博第一人的事迹在上海申博的过程中发挥了积极的作用,为上海办博增加了有力的支撑。

(二)佛手味精

在参展世博的一众沪商中,吴蕴初和其名下天厨味精厂所出品的"佛手味精"(图3)于1926年、1930年及1933年3次参展并3次获奖,在中国参展世博会的历史上绝无仅有。吴蕴初苦心研发下的"佛手味精"比起此前一度垄断调味市场的日本"味之素"更为物美价廉,广受上海市民欢迎,加之五卅运动爆发后,国民抵制日货情绪愈演愈烈,"佛手味精"从此在国货市场上声名大振。

自1851年以来，我国参展世博会的展品几乎都是丝绸、茶叶等农业产品。直到1926年费城世博会，"佛手味精"的出现打破了这一僵局。制作工艺先进、包装独具东方艺术色彩的"佛手味精"成为第一个走上世界博览会的中国现代工业产品。值得一提的是，吴蕴初对于产品宣传有着独到的眼光。1933年的美国芝加哥世界博览会首次提出了明确的主题，天厨公司针对"一个世纪的进步"这一主题，设计制作了"百年中国调味品之进步"的中英文宣传手册，并定制展台与味精展品，以品牌展示回应世博主题，取得了良好的宣传效果。

（三）品牌老字号

此外，上海另有不少知名品牌曾参展世博并获奖。"中华老字号"企业之一的泰康食品在20世纪率先引进英美先进的食品生产设备和技术，是我国现代食品工业先驱。在1926年美国费城世博会上，泰康"福字牌"饼干红罐（图4）斩获荣誉奖。食用油行业唯一一个获"中华老字号"殊荣的品牌"海狮"的前身——大有余机器榨油厂生产的松鹤牌（图5）食用油也于同年在费城世界博览会上获得金奖章。

作为全国名优茶集散地的上海茶叶店众多，精品荟萃。百年茶庄汪怡记所出品的太平猴魁、黄山毛峰曾于1915年在美国巴拿马太平洋万国博览会上荣获金牌。同样百年传承的上海茶叶有限公司前身汪裕泰茶庄也曾在世界博览会的舞台上屡获殊荣，先后斩获1915年巴拿马太平洋万国博览会名誉奖章、1926年美国费城博览会甲等大奖。

三、土山湾画馆——美术教育

中国传统工艺美术也在世界博览会的舞台上绽放异彩，其中极具影响力的出品方当属土山湾画馆。1912年，在上海徐汇土山湾工艺厂，天主教传教士葛承亮带领数十名有工艺才华的孤儿，历时一年雕刻成一座高5.8米、宽5.2米的精妙绝伦的土山湾牌楼（图6），并先后参加1914年巴拿马、1933年芝加哥、1939年纽约3届世界博览会，成为海派文化在世界博览会舞台上的首秀。土山湾画馆所出品的工艺美术作品共计参加7届世博会，屡获奖章，并被西方国家收藏，在国际上展示了中国清末民初的工艺美术水平，推动了近代中西文化交流。

土山湾画馆不仅传授传统工艺美术，彩绘玻璃、珂罗版印刷、镀金镀镍技术等一系列中国近代新工艺也发源于此。刘海粟、任伯年、张充仁、张聿光等一代又一代杰出的海派艺术大家都曾求学于土山湾画馆，徐悲鸿谓之"中国西洋画的摇篮"。从土山湾画馆中走出的美术大师又积极参与我国第一所现代美术学府——上海美专（图7）的建立，为上海的美术教育做出了极大的贡献。在1926年费城世博会的筹办过程中，刘海粟组织上海美专的教授与学生，遴选画作27件摆在中国馆最醒目处，将中国画首次送上了世博会的舞台。海派美术的文脉自土山湾画馆始，而上海美专的建立为此后上海美术教育的振兴奠定了坚实的基础。

四、商会公会组织参展世博——民间力量

（一）1926美国费城世博会

1925年，中国政府应邀参加以纪念美国建国150周年为主题的1926费城世界博览会。此时的中国正处于大革命前夕，北洋政府摇摇欲坠，无力组织参展，而统辖浙、闽、苏、皖、赣五省的直系军阀孙传芳看中了这个机会，以东南五省之力征集展品，并在上海总商会（图8）设立驻沪展品管理委员会，负责征集展品和装船运送。一年后，由于孙传芳政斗落败，赴美参展的展品缺少运费无法寄回。刚成立的民国政府无力接管此事，仍由上海总商会垫付运费，方使展品和奖品归还各参展方。

（二）1933美国芝加哥世博会

1933美国芝加哥世博会的筹备过程中，中国馆拟建立一座政府专馆，以模型与图表的形式展示国家自改革以来的种种政绩、建设现状及未来规划。上海市政府令公安、工务、公用、社会4局征集市中心建设模型、水上交通模型及人口与工商业统计图表，并由土地、教育、财政、卫生4局供给出品。民国政府对本届芝加哥世博会尤为重视，除广东、香港出品直接由香港运往美国外，其他都运至上海，于是年2月8日由上海总商会组织征品预展，展览会选址沪西白利南路（今长宁路）国立中央研究院（图9）。前往观展的人数众多，彰显出当时上海民众对于工商业发展的高关注度。

（三）1937法国巴黎世博会

1937法国巴黎世博会时期，中国参加巴黎国际博览会协会代表团办

事处将展品的征集分为文化教育艺术陈列品、工商技术陈列品两大类，多以"适用于外人者为宜"作为标准。包括窑烧品、皮货、茶类在内的工商技术类陈列品大都征集齐全，唯有绸缎类暂缺。由于战争频发、国外资本家将蚕茧大量运往海外加工、日本等国丝织行业异军突起等原因，中国丝绸在海外的销售量严重下滑。值此危难之时，上海市绸缎业同业公会约谈会员，征集丝绸展品（图10）参会，以扩大宣传、开拓商路，最终成功填补绸缎类展品的空缺，为我国丝绸业的海外销售提供助力。

五、作为世博预展的国货展——国内办会

（一）综合性展会

中国近代会展行业的起点亦从参展世博会开始。随着世博会影响的不断扩大，国人逐渐意识到世博会平台对于中国工商业发展的重要性。上海是民族资本工商业发展最快的区域，面对列强倾销商品、海外竞争激烈的现状，中国近代最大的民族资本家社会团体——上海总商会于1921年以改良国货、发展工商业为宗旨，创办上海商品陈列所（图11）。同年，上海商品陈列所组织第一次国货商品综合性展览会，将展品分为农林园艺、制造工艺、美术工艺等共计12种门类进行展示，展期为一个月。展览结束时，商品陈列所效法万国博览会，对参展展品根据其所属分类进行评审、颁奖，对国货产品生产技术与宣传模式进行了研讨，同时也对扩大国货市场起到了一定的推动作用。

（二）专业性展会

除了综合性展览会，商品陈列所也曾举办多次专题性展览会。1922年，商品陈列所考虑到传统丝绸业在全球各国的飞速发展下略显颓势，于是以丝绸业为主题，组织国货展览，以图改良工艺、加强推广，并为次年参展美国纽约丝业博览会做准备。1923年，商品陈列所又以化学工艺为主题，冀图改变行业墨守成规、不思进取的现状，并邀请大量专家学者和一线工作者进行公开讲演，向更多普通人普及化学工业知识，加强民众对我国化学工业的重视。

（三）世博预展

筹办国货博览会之余，上海总商会在20世纪初国家内外交困的背景

下，连续组织工商各界组建参博出品协会，举办预展并转送展品参展。1914年5月6—18日，为准备1915年赴巴拿马参展世博会，上海总商会将征集的展品在上海大南门贫民习艺所内汇总，并举办"赴赛出口物产交流会"作为预展。1933年，在热河事变和经济危机的双重影响下，民国政府宣布停止参展芝加哥世博会，上海总商会再度挺身而出，联合在沪各省市出品人及工商各界代表，接手之前由政府主导的各项筹备工作。上海总商会为中国商品参展世博、中国工商业接轨世界做出了极大贡献。

六、赓续世博基因再出发——传承海派文脉

（一）世博中诞生的海派文化基因

不论是过去还是今天，上海作为东西方经济文化交流之要冲，始终是新兴商品与先进思潮的汇集之地。从上海参与世博会的历史来看，有徐荣村首参世博夺得奖章的敏锐眼光，又有吴蕴初自主研发佛手牌味精的研究热忱，更有上海总商会等一众有识之士大声疾呼效仿西方开办国货展览的开创精神，这些无一不折射着如今上海"海纳百川、追求卓越、开明睿智、大气谦和"的城市精神。在近代上海参展世博的历程中，本土与外来文化相互融合，上海的商人与商品在世界博览会的平台上因竞争而不断激发动力，推动近代中国工商业走向现代化。

与此同时，上海与世博的历史渊源也见证着海派文化的诞生。在世博会影响下飞速发展的工商业与展览业使得上海以崭新的面貌，成为近代中国社会转型过程中极具前瞻性与代表性的城市案例，孕育出独特的文化基因。时至今日，兼容并蓄、继往开来的"新海派"仍在推陈出新。

（二）世博勾连设计文脉

世界博览会与设计密不可分，而上海更是一座与设计有着深厚因缘的城市。自1843年开埠，上海便迈入其成为世界级大都会的历程。作为中国第一个建筑设计事务所、第一个工业设计事务所的所在地，上海于2010年被联合国教科文组织授予"世界设计之都"称号，成为全球"创意城市网络"的重要节点，同年，上海举办世界博览会。2022年末，世界设计之都大会在上海举行，再一次以大型展览的形式向全球展现出上海10年以来卓有成效的世界设计之都建设。同时，为了更好落实和服务于国

家战略，推进国际经济、金融、贸易、航运、科技创新"五个中心"，上海大力推进"上海服务""上海制造""上海购物""上海文化"的四大品牌建设，聚焦红色文化、海派文化、江南文化，增强文化软实力，加快迈向卓越的全球城市的步伐。

七、结论

从世博初期展览业的初探，到主办世博会、进博会，再到建设世界设计之都、国际会展之都；从沪商品牌意识的诞生，到国货的研发创新，再到"四大品牌"建设，无不体现着上海这座国际大都市对世博基因的发扬和对世博文脉的赓续。世博基因之于上海，代表了城市规划的初探、老字号品牌的积淀、现代美术教育的发端、民间办会力量的兴起和国货的萌芽。上海的城市形象因世博基因而得以宏扬。

（本文原发表于《世博会博物馆馆刊》2023年第3期，作者为2022级艺术设计MFA研究生）

注释

[1] 万国博览会筹备讯 [N]. 申报，1936-01-19.
[2] 张剑明."老上海·老世博"实物图照选萃 [J]. 档案春秋，2010(7).

参考文献

1.《新中国》百年前预言上海世博会——中国人与世博会的历史渊源 [J]. 今日科苑，2010(11).
2. 倪红. 近代上海参加世界博览会史料选 [J]. 档案与史学，2003(2).
3. 曹必宏. 民国时期中国参加世界博览会纪略 [J]. 中国档案，2010(5).
4. 唐永余. 大有余油厂的历史之路 [J]. 都会遗踪，2010(1).
5. 潘君祥. 上海近百年前的国货大展览 [J]. 世纪，2010(3).
6. 洪振强. 1928年中华国货展览会研究 [D]. 武汉：华中师范大学，2003.
7. 郝晓鹏. 民国时期上海总商会商品陈列所研究 [D]. 武汉：华中师范大学，2013.
8. 王玉慧. 探析中国博览会的早期历史 [J]. 黄河之声，2011(5).

图1

图2

图3

图4

图5

图 6

图 7

图 8

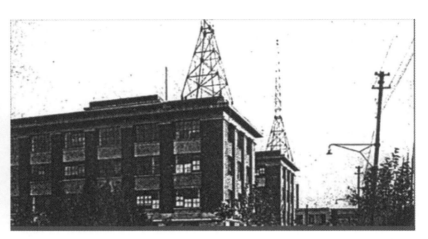
图 9

图 10

图 11

图片来源

图1　1936年上海世博会规划图　　来源：张剑明."老上海·老世博"实物图照选萃[J].档案春秋，2010(7).
图2　奖状上的"翼飞美人"　　来源：广东香山人徐荣村：中国参展世博第一人[EB/OL].(2021-02-01). https://www.chinaqw.com/qx/2021/02-01/284795.shtml.
图3　天厨佛手味精　　来源：上海人一定知道的老字号，曾在世博舞台大放光彩[EB/OL].(2022-10-21).http://www.expo-museum.org/sbbwg/n281/n282/n314/n319/u1ai27590.html.
图4　泰康"福字牌"饼干红罐　　来源：上海人一定知道的老字号，曾在世博舞台大放光彩[EB/OL].(2022-10-21).http://www.expo-museum.org/sbbwg/n281/n282/n314/n319/u1ai27590.html.
图5　松鹤牌商标　　来源：唐永余.大有余油厂的历史之路[J].都会遗踪，2010(1).
图6　土山湾牌楼　　来源：https://www.thepaper.cn/newsDetail_forward_5220984.
图7　上海美术专门学校旧址　　来源：http://finance.sina.com.cn/jjxw/2021-06-25/doc-ikqcfnca3119986.shtml.
图8　20世纪20年代的上海总商会门楼　　来源：https://m.thepaper.cn/baijiahao_8422829
图9　原国立中央研究院上海理工实验馆　　来源：风雨历程[EB/OL].(2019-08-29).https://www.sic.cas.cn/zt/60th/201908/t20190829_5371811.html.
图10　上海绸缎业同业公会展品清单　　来源：石子政.回看早期世界博览会上的中国身影，我们才会更理解这发展之路走得多么不易[EB/OL].(2020-11-05).https://www.thepaper.cn/newsDetail_forward_9847580.
图11　上海总商会商品陈列所　　来源：潘君祥.上海近百年前的国货大展览[J].世纪，2010(3).

世博会中国馆设计缺乏在地性的原因及分析

杨瑞萍

【摘要】 在地性是回归本质，是对自然、人文属性和国家发展的反思与构建。通过分析历届世博会中国馆的在地性缺失问题，本文指出相对于传统文化符号的转译，中国馆在地性表达更为重要，并继而展开对现代化、全球化、文化自觉、同质性等问题的讨论。

【关键词】 世博会中国馆；在地性；国家形象；全球化；现代化

一、问题的提出

2010 上海世博会上，中国作为东道国，接收到他国以"在地"为启示的文化关联性表现，无论是提炼传统建筑材料与构造手法、融合现代科技语言还是模糊传统与现代边界、隐喻本土内在精神，都为中国在地性尝试提供了经验。如沙特阿拉伯馆用"丝路宝船"回望丝绸之路并在展厅花园中展现两国植物的和谐共生景象；葡萄牙馆以瓷器与茶叶等作展示主题；波兰馆采用剪纸这一沟通元素及内部的"剪纸龙"造型作为两国文明纽带；墨西哥馆运用始源于中国并寓意相近的风筝展开文化历史关联性的表达；卢森堡馆拆解并诠释中文"森林"与"堡垒"；挪威馆的工作制服运用了"中国红"等。

通观近 10 年的中国馆，上海世博会"中国冠"展现具有单向性、指示性的浓烈传统符号，甚至庞大尺度跳脱于场地；米兰世博会大胆挑战，返璞归真的"麦浪"营造摆脱了中国红，传播文明和平的自然趣味广受欢迎；迪拜世博会却再次回归表征符号"灯笼"。中国馆呈现的空间视觉形象仍处于摸索中的不稳定状态。总体来看，虽然近代以来世博会中国馆尝试脱离对中国传统文化符号的表象性模仿与运用，思考创新式中国文化元素的运用以及对未来技术、观念的思考，但时代进步、人文关怀的理念仍未在世博会跨文化传播的全球性平台充分展现。"以人为本"并非仅仅是在公共艺术或乡土建设中的口号，而是以包容心态了解在地文化内涵，展现基于可持续发展理念下的共融共生的大国发展理念。

二、世博会与在地性的关系

世界各国文化丰富多样，随着交流的增多，文化差异仍持续存在，带来了许多误解，这是当前全球化的重要难题。世博会为世界各国提供科技、文化的创新舞台，也成为克服文化差异的沟通机遇，发展与进步正是存在于同其他文化的交流互鉴中。文化往来交际，展现民族特色与人类的共通性，达到传播展示成果的目的。文化差异性植根于人们的审美理念中，文化多样性推动世界人文艺术的多元发展。因此，世博会首先包容地域文化，为了使观众更易理解地域特色并留下深刻印象而展开在地思考。正如布尔

迪厄（Pierre Bourdieu）阐述的文化资本与场域理论[1]中，将场域定义为在特定空间位置中存在的界定空间。场域限制因素其一是特定位置中空间占有者具有的物质资本及独特类型结构，其二是该特定空间与其他空间的相互关系。每个场域都具有独特属性和事件发生的必然性。在地性作为一种相对存在，通过对独特场域特征的自然生态、人文内涵及历史文脉的感悟与发掘，在时空的不确定性中获得场所确定与存在的意义，呈现自然状态。这种在地创作，不单是交流中的主体呈现，也是对多元文化多角度的回应：与环境的适应和融合、与自然要素的呼应和沉淀、浓烈的可感知的身份认同与在地情感交织。

侯瀚如、周雪松在《走向新的在地性》一文中指出："每个地方的当代艺术双年展都不可避免地带有某种在文化上和地缘上向外扩展的企图。在展览中，他们通过推出特别的，甚至其他地方不可比拟的地域性特征，即我们所说的'在地性'来争取其在全国甚至全球的声望。理想的状态是，在地性的概念和当地的传统文化相连接的同时带有新的创造性，并且对国际文化的发展变化持开放态度。推出国际艺术家的作品是实现这种目标的有效策略，并成为加速这一进程的催化剂。从地缘政治上说，在与其他同类展事，尤其是周边的同类展事比较时，这种新建构的在地性应该呈现其独一无二性。"[2]文中传达的"在地性"强调"地域性"特征要求，要想建构每届世博会中国馆的独特性，不可忽视设计场地的地域文化特色与资源条件，展馆设计须着眼于在地的整体性分析运用，避免设计的单一性及简单复制性；对举办地的人文与生态因素的独特内涵，须充分进行本土化展现，在适应环境变化的过程中展现中国文化的包容与友好，促进国家形象的时代性展现。

某种程度上说，世博会展馆是庞大的公共艺术展品。当今时代下的艺术展示都会重点把握艺术品与空间场馆的关系，世博会这样一个极具国际意义的文化展示平台，不仅在建筑造型、展示空间、展陈技术等方面开展艺术文化交流及国际话语互文，更指向国际政治经济关系和社会发展话题的观念演绎。"中国性"的表达方式与开放包容的大国发展理念成为世博的语境，具有里程碑性的未来态度与观念表达应该有所涉及。

由于世博会的临时性，举办地空间结构不断变化，为减少建造污染与资源浪费，无论是材料还是构造都要考虑生命周期问题，这不仅丰富了设计的灵活度与方法，也为低成本、可持续设计的延伸发挥积极作用。以在

地性考虑生态理念及低成本维护下的适宜性材料与构造的可行方案，则是对 3R 原则（减量化、再利用和再循环理念）的反映，如本土性低能耗制作与运输、在地材料的重复利用与后期考虑、资源再循环等。

《庄子·知北游》中说："天地有大美而不言，四时有明法而不议，万物有成理而不说。"天地万物美不胜收，更有其存在之意，中国"天人合一"的人与自然和谐之道是中国智慧的内在表现，达到与自然生态的回应及和谐互动更是新时代发展应该遵循的原则。"人法地，地法天，天法道，道法自然。"中国自古对自然推崇归属与顺从的包容心态。这些思想展现了中国人追求人、自然、社会的和谐与"道"的生生不息。传统乡土建造历史虽没有特别考虑在地问题，却在工匠、材料与工具中呈现在地的自然属性，现如今的忽视在地性也是传统的缺失，这是值得反思的。世博会中国馆这样一个具备历史意义、展现大国形象的对象，如果脱离特定场域的归属，则会变得可替代。中国文化讲求自然智慧，在自然中获得启迪，迈向人类命运共同体中的生生不息，反思回归与未来追求。为了表述民族文化的传统特征，必须超越具体形象符号，在对中国传统艺术文化和审美进行批判性理解的基础上，深入到精神的提炼，找到传统内涵与当代世博精神及审美意识兼容的表达方式。

三、中国馆在地性缺失问题剖析

中国馆在地性缺失的一个原因是西方主导的现代化世界格局产生的文化自觉性问题。如果说中国当前发展离不开西方主导的现代化语境，那么反观西方哲学，却也是在不断自我消化与外在吸收的过程中感知世界，过程中也必不可缺与中国的对比观照。西方的进步史中，逐渐发现中国的"孔教乌托邦"[3]形象破裂，西方幻想的悠悠中国却在现代化中止步不前。在西方意识形态、政治与文化审美的现代化语境构筑中，中国展现出对其文明与进化的认同及自我的停滞落后，实则是对本国传统文化的不自信。旧社会的变革重塑过程中，中国群体需要自我认同的心理满足，但其自信心早已无法匹配。在表现上整合中国元素，直截了当凸显"中国风格"，马泰·卡林内斯库（Matei Călinescu）在《现代性的五副面孔》中用"媚俗姿态"回应该现象[4]。媚俗艺术通过模仿与剽窃原创艺术，限制自我于惯性思维中，

呈现通俗易懂的迎合来讨好。所有形式的媚俗艺术都意味着重复、陈腐、老套、大众喜闻乐见、和谐、具象。[5]文化间落差导致中国文化自觉性减弱，陷入传统元素的沉迷与纯粹的本土文化"媚俗"表现。也许正是这一原因，中国形象在世博会中对外来文化刻意回避。

改革开放以来，中国政府的外交、合作与交流呈现积极形态，中国需要借机颠覆落后国家形象，加紧推动合作发展的同时提升国际地位，世博会正是最佳的交流机会与展示舞台。如今在过度的生产、消费与交流导致的同质化病理状态下，各国间的文化比较实则是对创新的压制，导致表达形式的类型化对其他文化的感知逐渐弱化，文化呈现自我倒影现象。中国打破封闭后，展开对全球文化关联导致的同质化、个性缺失的拯救行动，同时也是对他者价值体系的跳脱。中国对传统文化进行解构，反而导致为避免同质化的实践有时难免偏执，这也正是导致世博会中国馆忽视他国在地文化的原因之一。在权力斗争中，中国形象在西方文化霸权的压迫中必然会崛起，但在现实中，如果中国对全球化的反抗导致对自我乌托邦的固守，脱离在地主体的自我唯心，那么必然不是全球化语境下告别落后传统形象的正确实践。

对于自我形象的认知，他国映射是重要组成部分。西方现代化是在发现他国中反思本土，也是在本土的进步中审视他国。无论是对本国展馆历史反思抑或是重新认知世博会的中国形象，都是以他国认知方式与评价内容为判断基础的。这种与他国的依赖关系是十分重要的，也正是有了他国与本国文化的差异性，文化才得以在比对中发展。从某种程度上说，世博会中国馆作为判断主体，首先确立在特定时期下的与信仰、价值相关的国家话语权力，借展馆对特定价值观、文化理念和艺术范畴展开书写，从而对参与者和观望者进行思想上的辐射。在中国馆设计中，寻找符合时代特征的在地文化元素，使场馆与环境融合协调，有利于国家形象在自我与他国认知中的客观建构。

四、结论

在各国尝试创新性的先锋设计时，中国的在地性探索会否落后，在地设计是否适用于世博会这样一个未来实验平台？近几年英国馆的设计并没有在地性的考虑，更热衷于展现抽象的艺术装置，如2010年的蒲公英光

纤中蕴藏种子、2015年的蜂巢状复杂结构和2021年的交互式诗歌的呈现，这可以供中国借鉴，但现阶段中国的表现形式还不宜切近这种抽象表现。中国并非缺少展示元素，而是不愿割舍传统元素，也正是这种回望式的表现主义，需要更多的在地实践积累经验，吸收外来文化，展现大国的开放包容。

这种在地创作，不单是全球发展交流中的主体呈现和传统文化符号的创新与重构，更是倾注深入思考的身份认同与在地情感交织。湖南大学魏春雨教授认为参展的收获不仅仅是交流，更重要的是从多维视野中思考造型、建构、形式等表象，反思内涵中存在的社会问题，评价分析设计差距。中国在协同全球时，在语言障碍、文化差距与学科跨越的发展语境中，应尝试跳出大国固有形象，挖掘在地材料的广泛运用，充分发挥在地文化及其传统内涵要素，体现中国对在地文化的适应及对条件的灵活运用，呈现本土与在地的文化共通之处；也应正视本国文化的局限与不足，在全球化时代维持自身文化的完整性与独特性的同时，不断吸收学习外来文化与经验。与此同时，无论是中国馆设计还是城市、乡村建筑都应明白当下的在地设计并不是全盘否定自身文化，各文化都存在相关联之处或共同点，这正是本土与全球视野下的微妙共生与"自我"和"他者"之间的平衡。正如"批判的地域主义"认为文化作用于环境的过程是久而杂的，设计应理解地方并参考传统空间效用。这些外来因素都是完善自身的经验，更是展现大国包容的互动创新。

（作者为2022级艺术设计MFA研究生）

注释

[1] Miwon Kwon. One Place after Another: Site-Specific Art and Locational Identity[M]. Cambridge: MIT Press, 2004: 72、91.
[2] 侯瀚如, 周雪松. 走向新的在地性[J]. 东方艺术, 2010(23).
[3] 参见周宁. 孔教乌托邦[M]. 北京: 学苑出版社, 2004.
[4] 马泰·卡林内斯库. 现代性的五副面孔[M]. 顾爱彬, 李瑞华, 译. 北京: 商务印书馆, 2002: 241—283.
[5] 张路峰. 建筑的"中国性"解读2010年上海世博会中国馆[J]. 时代建筑, 2011(1).

1903—1915 年张謇四次参加博览会对南通建设的影响

张艾琦

【摘要】张謇是近代中国博览事业的开拓人之一，博览会通常包括多国参加的国际博览会和一国或一地区举办的地方博览会两种。中国的博物馆最早由西方人创立，中国人自己办博物馆是从南通的张謇开始的。作为近代著名的实业家，张謇参与发起南京劝业会并主持筹备中国参展巴拿马太平洋博览会，为中国近代博览事业的考察、总结、实践、筹办做出了很大的贡献。也正是参加 4 次博览会的经验，让张謇开眼看世界，将西方经验与中国的具体实际状况相结合，并抓住其精华部分。他以家乡南通为基地，举实业，办教育，发展文化产业，实践他的强国富民的思想，为南通文化产业近代化的发展做了铺垫，为中华民族伟大复兴积蓄了力量。

【关键词】张謇；博览事业；世博会；南京劝业会

一、张謇四次结缘博览会的角色嬗变

（一）参观者——参观考察日本大阪第五次国内劝业博览会

张謇（1853—1926），光绪二十年（1894）状元，中国近代实业家、政治家、教育家、书法家、金融家、慈善家（图1）。1895年，张謇列名上海强学会，积极投身维新变法，但发现改革无望后，他怀着对国家发展的强烈责任感和使命感，选择回乡另辟救国之路。张謇直接接触到博览会是在1903年阴历5月参观日本举办的大阪第五次国内劝业博览会，他通过参观这次博览会，深刻认识到国家发展的重要性，并积极推动国内实业和教育的发展。

早在1900年，张謇就曾因为纷繁复杂的中、日、朝三国关系希望赴日考察，通过考察对日本、朝鲜，对国际形势、国家发展积累更多的了解和认识，但未能成行。是以1903年受到日本大阪举办的第五次国内劝业博览会的邀请，张謇欣然前往。在这次博览会上，他看到所展物品分成农业、园艺、林业、水产、矿冶、化学、工艺、染织、工业制作、工艺机械、教育艺术、卫生、经济、美术及美术工艺等10多个门类，每一门类分为8个馆[1]。且另设参考馆，展出外国产品，以供学习国外先进的技术和经验。他在参观博览会工业馆时，见到了纺织品，并去参观了水产馆和电气光学不可思议馆，获得了水产和科技方面的许多新知识。这些知识为他后来创办江浙渔业公司和吴淞水产专门学校提供了积累。此外，他还去参观了农工器具，购买了一些农具和工具。他希望通过关注工业发展，重视农业和教育，推动实业和教育的发展。

这次博览会使张謇清醒地看到了大清与欧美、日本的差距，由此对世博会产生了浓厚兴趣，开始与世博会结缘。同时，张謇在此次参观考察中，认真细致地了解日本政经、工商和教育的发展情况，意在借鉴日本的经验，更好地推进家乡南通的乡村自治和建设事业。张謇在这次博览会上深受启发，认识到了博物苑对于教育和认识自然的重要性。他于1905年建立和经营南通博物苑，并设立动物园展出各种珍奇动物，以实现"设为庠序学校为教，多识鸟兽草木之名"的建馆宗旨。

（二）策划者——组织参加1906年意大利米兰世界博览会

1906年，意大利米兰举办了盛大的世博会，这是一个展示各国文化和经济发展的重要平台。中国也受邀参与其中，张謇作为清政府商务部的头等

顾问官，深知此次世博会对中国的重要意义。他不仅希望通过此平台展示中国的文化和商品，更期望从中学习和借鉴西方的先进技术与经验。在此次米兰世博会上，张謇承担起了筹备和组织参展的重任。为了确保参展工作顺利进行，张謇将江浙渔业公司扩展为"七省渔业公司"，专门负责处理与世博会有关的一切事务。他还亲自参与展品的选定、制作和运输工作。在准备赛品的同时，鉴于"海之失权也，殆数千年与兹"[2]，张謇还趁此机会表明中国领海主权，将我国的渔业与领海联系起来，捍卫我国的主权。在张謇的组织领导下，中国这次参展获得了巨大的成功。其中一个重要成果是商部颁布的《出洋赛会通行简章》20条，并以此由政府和民间合作筹办参加国际博览会，中国终于摆脱了海关洋员的把持，筹办博览会朝着制度化的方向发展[3]。

在米兰世博会上，中国展区受到了广泛关注。张謇的精心组织和筹备得到了回报，中国展品获得了许多奖项，其中张謇的"颐生酒"更是荣获金奖。这是中国酒类产品在世博会上获得的第一枚金质奖牌，为中国赢得了荣誉。然而，张謇并没有满足于眼前的荣誉。相反，他更深入地观察和研究欧洲各国的实业发展情况。他意识到，尽管中国在某些方面已经取得了一定的成就，但在整体上与欧洲发达国家还存在很大的差距。这种差距不仅体现在技术上，还体现在管理、市场开发等多个方面。带着这种深刻的反思，张謇回国后更加专注于中国的实业改革和发展。他通过自己的企业和影响力，推动中国近代工业的发展，引入了更多的外资和技术，促进了中国的现代化进程。

（三）发起者——参与发起和组织南洋劝业会

1908年时任两江总督端方上奏朝廷，申请举办劝业会，得到了以张謇为首的东南上层绅商的响应。这批东南绅商发挥了关键性的作用，他们是这次全国性博览会的实际组织者。1909年2月，张謇在南京发起成立劝业事务所，负责具体的筹备工作，同时学习日本的经验，成立协赞总会。在各省协赞会、物产会、出品协会等群团组织的积极推动下，在举办产品展览的基础上精选优良物品，送往江宁赴赛。劝业会以事务所为中枢机构，下辖董事会负责筹款和征集各省赛品等业务。张謇于1909年8月被任命为审查长，负责审查展品。为保证展品征集和运送，劝业会又在各省设有协赞会、物产会、出品协会等组织。张謇为南洋劝业会的成功举办做了大量筹备和组织工作，并冠"南洋"之名以吸引海外华侨的参与。

1910年4月28日，南洋劝业会在江宁正式揭幕，张謇出席并致祝词。南洋劝业会成功吸引了外国商人的关注，特别是日本和美国的企业。日本实业团和美国商团都来到中国考察，希望扩大对华贸易和加大对华投资。劝业会成为一个重要的经贸平台，具有国际影响力。在此期间，张謇在中美"国民外交"方面做出了重要努力。他尤其关注美国大赉（lài）集团在展览期间的盛大接待活动，并举行了多次商业洽谈。这些活动不仅加强了中美之间的经贸联系，也为张謇提供了与国际企业界交流和合作的机会。

在南洋劝业会后，张謇为了更深入地研究劝业会的成果，促进实业的发展，在南京发起成立了劝业研究会，并自任总干事。研究会就南洋劝业会的出品进行研究，最后将全部成果汇集成《南洋劝业会研究会报告书》，由上海中国图书公司于1913年正式出版发行。

总的来说，张謇充分利用博览会的特殊形式，致力于实业发展、民生改善、商业繁荣和产品质量提高，将博览会作为国家和民族发展的重要途径，对推动中国近代化进程产生了积极影响。

（四）支持者——支持筹备中国参加巴拿马太平洋万国博览会

1913年9月，张謇赴京任农林部、工商部部长后，获悉1915年美国为庆祝巴拿马运河通航，将在旧金山举办第20届世博会。他认为这是让世界了解中国农工商产品的良机，也是振兴我国实业之道，于是积极筹备。除了支持由陈琪为局长的筹备巴拿马赛会事务局负责一切赛会事务外，张謇还亲自派员赴美建设政府馆，确保中国展品的展示。在此期间，他与美国外交人员的频繁往来，也促进了国民外交的发展。此外，他还组织了游美实业团，派遣代表团赴美参观博览会，这不仅增加了中美交流的机会，也为推动我国实业的发展发挥了重要作用。由于张謇的精心组织和支持，中国在这次博览会上取得了显著的成果，共获得211项奖项，在31个参展国中获奖数量独占鳌头，其中张謇所创的女工传习所所长沈寿所绣的耶稣冠荆像，形象逼真，神采如生，获得当地艺术家的好评，赢得博览会金奖[4]。

张謇四次结缘博览会的角色演变如图2所示。

二、张謇对南通建设的实践

1903年，张謇应日本大阪第五次国内劝业博览会之邀赴日考察70天。

此行他重点考察了日本的教育和实业，地方自治自然也在他的关注之列。访日结束之后，他认为，日本的成功，"其命脉在政府有知识能定趣向，士大夫能担任赞成，故上下同心以有今日"[5]，是以张謇更加积极投身于立宪运动。1904年以后，张謇也越来越重视地方自治的政治性质，认为地方自治是立宪的基础和根本。目睹了明治维新给日本社会带来的巨大变化后，张謇的立宪行动大体可分为两类：一是广泛的社会活动，二是地方自治的具体实施。在张謇看来，君主立宪的基础是地方自治。张謇的地方自治从一开始就没有局限于南通一隅，而是着眼于全国的范围，在先有的"实业救国"的思想认知下，他以实业为文化、教育、城市规划等事业提供资金支持。其中，文化产业与教育事业相互联系、彼此渗透，例如创办女工传习所等，既培养了人才又丰富了南通的传统文化产业；又如翰墨林印书局的创办为新式教育所需的教材提供可靠的保证；设立博物苑、图书馆可以补充学校教育的不足，并保存精品；等等。张謇在南通的实践环环相扣，互成体系（图3）。在此之下，南通经济与社会环境全面发展，张謇的实践具有深远的开创性意义。

（一）建设南通交通

1903年自日本考察回国以后，张謇看到"日本维新，先规道路之制，有国道焉，有县道焉，有市乡之道焉"，交通十分便利，遂决心"回国后更进而经营交通"[6]。张謇把交通看作是一切事业的枢纽，认为地方实业、教育和官厅之民政军政都离不开交通。鉴于南通滨江临海的自然条件，张謇意识到发展航运业的潜力，加之水运比公路运输投资少，故南通的航运业发展较早较快。1904—1905年，为开办长江运输，张謇相继创办了天生港大达轮步公司和上海大达轮步公司。天生港大达轮步公司是江苏省第一家专营码头仓库运输业务的民族航运企业，它所建设的两个泊位，是中国民族资本创建的第一个近代化长江港口码头，在江苏航运史和中国交通史上均具有开创性影响。

（二）创设翰墨林书局

新闻出版是我国晚清以来较早形成文化产业的少数行业之一。创办印书局的设想也是张謇在东游日本时产生的。张謇关注日本实业与教育的发展，同时也关注日本师范学校使用的各种教科书，在东游期间，他参观访问了日本的印刷机构，还从日本带回各种教材56册。这些都为他在南通创办印刷企业提供了宝贵的参考和经验。他创设翰墨林书局后，遴选中国文笔优秀又

精通外国语者，分门随同笔译，以解决新式教科书的编译问题。翰墨林书局营业范围广泛，除了承印学校讲义课本、公司表格账册、新闻报纸、广告商标，还设有门市营业部，南通的印刷事业大有欣欣向荣的气象。

（三）建造南通博物苑

日本大阪之行让张謇深入了解到博览会的性质、宗旨、作用及其经营管理等方面的知识，并开始与博览会结缘。张謇认识到，博览会是推动实业和经济发展的重要平台，也是提高国民素质和拓展国际视野的重要途径。这进一步激发了他倡导和实施博览事业的热忱。他意识到，中国应该借鉴日本的先进经验和做法，推动中国的现代化进程。访日归来后，张謇曾上书张之洞，请求在京师建立帝室博物馆，并渐次推广于各行省，但未得到政府的响应和支持。而19世纪末中国民族危机空前严重，包括张謇在内的有识之士皆主张学习西方资产阶级文化，倡导在中国建立博物馆。在这样的背景下，张謇于1905年筹建了中国第一所博物馆——南通博物苑（图4），开启了中国文博事业的新纪元。

（四）创办女工传习所

1910年南京召开的南洋劝业会，由张謇任总审查长。清农商部派绣工科总教习沈寿专审绣品，并携仿真绣作品《意大利皇后像》参展。这是沈寿的第一幅仿真绣作品，精美绝伦，展出后获得一致好评。这也是张謇与沈寿的第一次接触，张謇不仅敬佩沈寿深厚的艺术功力，更看重其人品。辛亥革命之后，京师的绣工科解散，沈寿先后在天津、苏州自立绣工传习所，勉强维持。张謇唯恐她的高超技艺失传，诚聘沈寿至南通女子师范学校任绣工科主任，其后又另行建成绣织局女工传习所。张謇的这一创举不仅解决了当时南通妇女自身缺乏职业的问题，使其能够自食其力，还使沈绣艺术风格在南通得以发扬光大，传承后世。沈绣作品于1915年漂洋过海参加巴拿马太平洋万国博览会，荣获一等奖，震惊国际艺坛。随着南通女工传习所逐步得到完善，创新产学研相结合的产业化方式、理论联系实际的教学实践培养出了大批优秀的人才，生产出精湛的刺绣艺术品，对后世刺绣艺术的发展产生了很大影响。

（五）坚持实业救国

1901年，张謇为了解决大生纱厂的原材料供应问题，创办了通海垦牧公司，由于通海垦牧公司开荒之地原来大部分属于淮南盐场，又触发了张謇

改革盐法并向盐业投资的冲动。1903年秋，张謇正式接办吕四旺长发盐场，另行建立同仁泰盐业公司。参观日本大阪国内劝业博览会工业馆时，张謇取得了水产和科技方面的许多新知识，回国之后，他创新于实业，对生产技术做了改良。自1906年始，同仁泰盐业公司生产的精制盐走出国门，多次参加评比会，运赴意大利赛会，获得最优等奖牌。1910年，精制盐亦参加南洋劝业会赛，再次获得优等奖牌。1914年，同仁泰盐业公司生产的板晒盐，在美国巴拿马太平洋万国博览会上荣获特等奖。

三、结论

张謇是中国首位意识到博览会等新事物对经济发展具有巨大影响的人物，他全心全意地倡导、实践并推动这一理念。他投身于博览事业，并不只是为了盈利，更是重视其在启蒙、教育和文化方面的巨大作用。中国与世界相互依存，中国需要接纳世界的先进科技和文化，同时也应该向世界展示中华文化的博大精深。张謇从最早对世博会进行理论探索，到海门颐生酒荣获金奖，又到世博会的成功预演，再到巴拿马太平洋万国博览会勇夺桂冠以及对博览会卓越的远见，他当之无愧是中国近代世博会事业第一人。

在多次参与博览会建设的背景下，张謇深入考察、积极实践，基于开眼看世界，他的创新性和前瞻性思维都十分引人注目。在20世纪初期的中国，南通自治业绩是无与伦比的。可以说，在国家权威和政府职能弱化的过渡时期，张謇的事业成就体现了一位中国近代绅商在增补政府职能和推进区域社会发展时所能起到的最大作用。张謇主张引进西方的先进文化形式，如博物苑、图书馆、新式的师范教育、特殊技艺的教育等。

通过1903—1915年在四次博览会上的考察、总结、实践、筹办，张謇将西方的经验与中国的具体实际状况相结合并抓住其精华部分。这是少数先进知识分子为了谋求救国方略而产生的新型的文化思想。通过这四次博览会，张謇推动中国产品走向世界舞台，为中国近代的国际交流和国际贸易做出了重要贡献。文博事业的建设要有历史眼光和文化自觉，文化对经济、政治的影响是广泛而深刻的。而张謇从事博览事业，其着重点不在于经营和获利，他更为看重的是这一事业对中国文化方面的巨大启蒙和教育功能。他采取开放主义的态度，认真学习和吸纳西方文化中的优秀形式，以家乡南通为实践

基地，举实业，办教育，发展文化事业，实践他的强国富民思想，虽然不可避免地存在着时代、阶级和认知的局限，却为南通文化产业近代化的发展打下基础，为中华民族伟大复兴积蓄了力量。

（作者为 2023 级艺术设计 MFA 研究生）

注释

[1] 张廷栖. 学习与探索——张謇研究文稿 [M]. 苏州：苏州大学出版社，2015：374.
[2] 张廷栖. 学习与探索——张謇研究文稿 [M]. 苏州：苏州大学出版社，2015：379.
[3] 黄鹤群. 张謇是开拓中国近代世博事业的先驱 [J]. 江南论坛，2010(4).
[4] 黄振平. 张謇的文化自觉 [M]. 西安：陕西人民出版社，2003：7.
[5] 虞和平. 张謇——中国早期现代化的前驱 [M]. 长春：吉林文史出版社，2004：491.
[6] 张謇. 为测量局议案致参议两会函 [M]// 曹从坡，杨桐. 张謇全集：第 4 卷. 南京：江苏古籍出版社，1994：398.

参考文献

1. 张廷栖. 学习与探索——张謇研究文稿[M]. 苏州：苏州大学出版社，2015.
2. 黄鹤群. 张謇是开拓中国近代世博事业的先驱[J]. 江南论坛，2010(4).
3. 黄振平. 张謇的文化自觉[M]. 西安：陕西人民出版社，2003.
4. 郁新琪，陆游. 百年颐生酒 世博第一金[J]. 档案与建设，2010(6).
5. 张謇——世博实业第一人[J]. 公关世界，2010(6).
6. 徐应佩. 评《张謇创业基地探源》——兼谈张謇研究的创新[J]. 江苏政协，2010(6).
7. 庄安正. 张謇东游与《东游日记》[J]. 安徽师大学报（哲学社会科学版），1995(2).
8. 章开沅. 展望二十一世纪的张謇研究[J]. 南通大学学报（社会科学版），2007(1).
9. 马斌. 张謇精神与核心价值观的契合及引领[J]. 江苏工程职业技术学院学报，2015，15(2).
10. 胡子昂，何建华. 张謇为何提出"立国由于人才"[J]. 群众，2023(12).
11. 邱宏霆. 开拓商业之路：1903年中国参与大阪博览会研究[J]. 华中师范大学学报（人文社会科学版），2022，61(4).
12. 罗兰. 张謇博物馆思想研究[D]. 昆明：云南大学，2022.
13. 谢辉. 陈琪与近代中国博览会事业[D]. 杭州：浙江大学，2005.
14. 常馨鑫. 张謇在南通的文化产业实践研究[D]. 汕头：汕头大学，2012.
15. 章涵. 张謇职业教育思想研究[D]. 重庆：西南大学，2009.
16. 方晓敏. 张謇实业教育思想研究[D]. 苏州：苏州大学，2008.
17. 蒋华剑. 清末民初贫民习艺所研究[D]. 扬州：扬州大学，2009.
18. 沈启鹏. 南通城市文化特色研究[J]. 南通师范学院学报（哲学社会科学版），2004(4).
19. 卫春回. 状元实业家张謇[M]. 北京：团结出版社，2009.
20. 章开沅. 论张謇[M]. 北京：经济日报出版社，2006.

图1

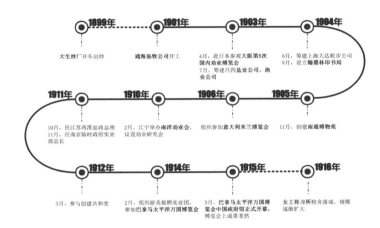

图2

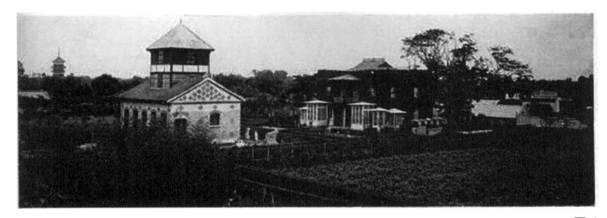

图3

图4

图片来源

图1　张謇像　来源：黄鹤群.张謇是开拓中国近代世博事业的先驱[J].江南论坛，2010(4).
图2　张謇4次结缘博览会的角色演变图　来源：笔者自绘
图3　张謇参与博览会和张謇在南通建设的时间轴　来源：笔者自绘
图4　南通博物苑苑景　来源：常馨鑫.张謇在南通的文化产业实践研究[D].汕头：汕头大学，2012.

世博会影响下的第一次全国美展

吕炳旭

【摘要】美术展览是西方社会风气传播到中国之后出现在公众面前的全新艺术呈现方式,打破了中国自古以来文人雅集的艺术品欣赏模式,与近代频繁举办的各种商业博览会有着密切的联系。向前追溯中国早期展览,可发现美术与展览两个概念的出现都与西方最早举办的世博会密切相关。在蔡元培等人的推动下,美术展览在中国逐渐普及,中国第一次全国美术展览也在这种情况下应运而生。

【关键词】世博会;第一次全国美展;南洋劝业会

一、文献综述

一般认为美术展览在西方开始于18世纪法国的贵族沙龙，并在欧洲上层社会中逐渐流行，最终为法兰西艺术院所采纳，成为集中展示法国绘画艺术的重要平台。第一届巴黎世博会是美术展览从法国走向世界的契机。在这个过程中，沙龙原有的私人性和贵族气息也逐渐为公共性和大众精神所取代，从而演化成现代意义上的美术展览的形式。

从字面上理解，美术展览包括两层的意思：一是美术，二是展览。这样的划分简单得近乎粗鲁，但这两者恰巧都是晚清政府第一次参加世博会后引入的"西洋概念"。而这两个名字被引入并最终确立，体现的正是国人对西方世界的学习和逐渐了解的过程。

中国第一批旅欧外交官在他们的旅行日记或著述中提到了美术馆与美术展览，只不过它们被称为"丹青馆"与"赛珍会"。这里出现的赛珍会并不是单纯的美术展览，而是综合性质的博览会——世博会。在晚清时期，丹青对于他们而言不过是一技之长，而赛珍会对于他们来说更多的是自我炫耀、相互交易、自我标榜的手段。因此我们可以发现，晚清时期的美术教育，主要是在技艺演习中传授的，内容也多是人物画像、绘制场景等技术性工作。而中国近代史上第一次大规模进行美术展览的"南洋劝业会"不仅仅是一次综合性的实业展览，更是一次以促进交易为目的的商业性展览，美术的实用性、展览的综合性和商业性特征被完整地保留下来。这种综合性的展览业已成为大众能够接受的一种美术展览形式。此后，在赛珍会的基础上，以单一的美术作品展示为主的展览形式——赛画会开始发展，它继承了赛珍会在展览目的上的复杂性，通常具有展览与交易的双重功能。

"美术"与赛珍会在中国的传播大致相同，"美术"是20世纪早期西学"转口输入"的一个重要成果，它与"政治""马达"等词语一起从日本被引入中国。"美术"的产生标志着在单纯的技艺之外，"美"与"美感"开始成为人们关注的对象，而这一变化与稍后传入的西方美学话语的结合，则直接指向了蔡元培著名的"以美育代宗教"的观念。经过10多年的发展，赛画、学校汇报展与社团展览成为民国时期主体美术展览形式。

在此基础上，更大规模的全国性美术展览开始进入当时美术家的视野，第一次全国美展应运而生。在实现手段上，第一次全国美展表现为各种不同

形式美术展览的综合，在现实意义上，它不仅是对于一个时期内国家美术发展情况的回顾，而且也是一次普及美术教育、弘扬民族情感的重要活动。它标志着官方主办的全国性美术展览这一样式开始出现于中国美术展览的历史舞台上。

关于近代中国第一次全国美展的研究，崔广晓的硕士论文《观念与实践——民国时期教育部主办第一、第二次全国美术展览会之比较研究》通过比较两届美展，提出两届全国美展是经过革命思潮的激荡和五四新文化运动的洗礼后，中国美术所形成的新发展格局的集中再现，即由古典形态向现代形态的演进。

卢缓的硕士论文《从第一次全国美术展览会看民国时期的全国美术展览机制》以民国时期全国美展的展览机制研究为中心，将第一次全国美展与逐步完善的全国美展机制视为一个既对立又统一的整体，分别确立了民国教育部第一次全国美展、民国时期全国美展机制、全国美展本身这三者不同的意义与价值。

刘薇的硕士论文《民国时期美术展览会的历史流变与演变特征》通过研究民国时期的美术展览，解析了美术作品的展示对于美术展览模式形成的作用，并指出其进一步推动了当时的艺术风格和画坛的发展方向。文中指出美术展览改变了中国艺术的欣赏习惯，建立了面向大众的美育，也成为西方了解中国美术与文化的窗口。

总体来看，现有文章多探究第一次全国美展的展览模式、组织过程和功能，虽提及第一次全国美展受到西方影响，但并未明确指出是受什么影响和如何受影响。本文将在以往研究的基础上，追溯第一次全国美展的发展过程，探究对其有着显著影响的事件，并从直接与间接两个角度讨论第一次全国美展是如何被推动的。

二、世博会对第一次全国美展的间接影响

（一）世博会对中国博览会的影响

具有现代特征的展览会脱胎于欧洲中世纪的市集活动，最初以经济目的为主。1761年，英国艺术学会发起奖励农具以及各种器械的展览，首创"博览会"。此后各国群起效仿，蔚然成风。1851年的伦敦世博会和1855年

的巴黎世博会，奠定了近代国际工业博览会的体制，也使得艺术品展示成为博览会重要的组成部分。世界博览会是近代文明发展的产物，它伴随着西方资本主义列强的入侵而进入中国，也回应着中国有识之士努力开眼看世界、探索救国良方的时代需求。与其他新鲜事物一样，博览会在近代中国经历被关注、国人主动参与再到本土转化的全过程。

19世纪中期兴起的国际博览会并未真正引起当时中国的重视，人们将其视为赛珍耀奇的无益之举，连"赛会"这个词本身也容易让人将其与传统社会中的庙会或者迎神赛会混为一谈。这也就难怪1866年法国巴黎世博会向总理衙门发出邀请时，清政府仅仅以"晓谕商民"的形式来敷衍了。数年后，奥地利维也纳世博会，清政府依旧扔出了"中国向来不尚新奇，无物可以往助"的托辞，并未真正加以重视。可是，当时的中国无论是否情愿，都已逐渐卷入世界经济体系。

进入20世纪，博览会对经济交流和繁荣起到的推动作用日益凸显，更为重要的是，它已经成为世界各国不同文明形态展示和交流的平台。世界范围内掀起的博览会热潮，自然也对当时中国社会的各个阶层产生不同程度的影响。越来越多的知识分子注意到博览会对社会文化和商业发展的重要作用。康有为、张之洞等都曾明确提出效仿举办博览会的建议。民间期刊也对博览会问题进行探讨。此时，对中国来说，积极参与其中已经是大势所趋。

1904年晚清政府第一次以官方形式率商人组团参加1904年美国圣路易斯世博会，这也是晚清历史上最大规模的出洋赛会活动。随着中国社会的发展和参加各类国际博览会的增多，国内也掀起了博览会的热潮。在实利主义思潮盛行的清末，美术被视为"工业之母"，在这种思想的影响下，以促进工商业发展为目的而举办的展览会中自然包括了美术展览。1909年在湖北武昌举行的武汉劝业会，展品中就包括雕刻、瓷器、苏织湘绣、古玩字画等美术品。

在中国传统的文化体系中，中国传统文人的书画交流通常以私密性的、非公开化的雅集的方式进行，他们通过雅集互助共勉，彼此提携，普通民众难有书画品鉴的机会。书画作品的展示开始摆脱私人性质的文人雅集，而转向"展览会"的新趋势，最早可以追溯到1910年在南京举办的南洋劝业会。当时国内各地受到世博会的影响，频繁举行小型博览会，经过对欧美和日本的考察，借鉴各省各地举办小型博览会的经验，清政府决定举办南洋劝业会，

这是中国首次举办国内博览会。为美术品提供公共展示的空间，已经具备了公共空间的雏形。此时"美术"被宽泛定义为一个涵盖书画、手工及各项文物的概念。

中国近代史上第一次举办大规模美术展览的南洋劝业会（图1），其特点是商场摆卖和美术展览合二为一，名称和展览方式是从日本传进来的，甚至"美术馆"的概念也是移植日本的经验。"美术馆"中美术作品的展示以附属于商业博览会的形式出现，让平民大众获得了欣赏艺术品的机会，标志着传统艺术欣赏传播模式的结束，是中国美术由小众走向大众的开始。从此以后，近现代较大的博览会设立专门的美术馆展出艺术作品成为常态。

（二）世博会对中国社会美学观念的影响

博览会推动了世界文化的快速传播。日本现代意义上的"美术"一词来自1873年维也纳万国博览会，后来学者提出美术可以通过博览会、展览会、博物馆等具有传播力的平台展示民族文化价值。中国人对于"美术"的认知出于中日文化交流过程。1880年晚清人士李筱圃在《日本纪游》中提及其来到"上野博览院（又名美术会）"，1898年康有为在《日本书目志》中介绍日本的知识体系时，引入全门类艺术概念下的"美术"一词。随着美术概念的普及，它逐渐引发了教育、工艺等领域的改革。1912年，在新成立的中华民国临时政府担任教育总长的蔡元培先后在《教育杂志》上发表《对于新教育之意见》，在《东方杂志》上发表《对于教育方针之意见》，正式将"美育"纳入教育方针之中，融入历史、地理、图画、唱歌、手工、游戏、体操等学科中。当年《国民教育宗旨》提出："注重道德教育，以实利教育、军国民教育辅之，更以美感教育完成其道德。"蔡元培聘请了1909年从日本回国的鲁迅到教育部社会教育司，主管图书馆、博物馆和美术教育。1913年鲁迅在《教育部编纂处月刊》上发表《拟播布美术意见书》，在美术方案中，鲁迅认为美术馆、展览会和社群集会分别承担传承传统文化、展示当代新作、奖励创作的功能，美术馆陈列以往的美术作品，美术展览会陈列当代美术家新作，文艺会作为文人学士的集会，挑选、奖励优秀作品，促进传播。

展览对于美术传播和美育的功能也受到了蔡元培的重视。1916年他在《华法教育会之意趣》一文中提道："法国美术之发达，即在巴黎一市，观其博物院之宏富，剧院与音乐会之昌盛，美术家之繁多，已足证明之而

有余。"[1] 同年，他在《爱护公共之建筑及器物》中指出："各种博物院，以兴美感而助智育。"1918年12月，蔡元培在北京报纸《晨报副镌》上发表的《文化运动不要忘了美育》中提出："普及社会的，有公开的美术馆或博物院……有临时的展览会，有音乐会，有国立或公立的剧院……"[2] 这些观点都体现了蔡元培对于展览会本身在美学传播过程中的价值认识，同时他认为美术具有启迪思想、开阔视野的功能。

在这种社会思潮的影响下，多个社团创立并举办展览。五四运动后，社团组织获得了较大发展，不但数量众多，且种类丰富，为了弘扬各自的艺术主张、社团宗旨，社团踊跃举办美术展览会，在当时的画坛和社会上都引起极大的反响，这一方面有助于美育的普及和艺术的启蒙，另一方面对于艺术事业的发展和艺术市场的繁荣都起到促进作用。

三、世博会对第一次全国美展的直接影响

民国时期的"全国美术展览会"借鉴了西方的展览模式，其具体操作方式又从本土出发，是一种融合中西的现代综合展览，在民国的美术展览史上具有承上启下的作用。它上承之前各种展览形式，下启之后历届全国美展的运作模式，新中国成立以后乃至现当代的全国美展运作方式都与其一脉相承。第一次全国美展在借鉴西方展览运作方式的基础上，结合中国的传统操作和现实情况，形成了一套全国美术展览的运作机制，表现在其展览的功能定位、组织架构、作品的征集审查、以及展览的内容与规模等方面。

（一）人员组织

第一次全国美展的组织筹备长达几年时间，通过不断地摸索形成了一套有效的运作方法，对形成全国美术展览运作机制起到了重要作用。1929年1月，第一次全国美展总务委员会成立，由蒋梦麟主持，委员由蔡元培、杨杏佛、王一亭、徐悲鸿、刘海粟等21人组成，将展览组织工作分为编辑组、征集组、陈列组、会场组、事务组、参考品组（图2）。

其人选既体现了教育部的主导作用，又确保了展品的质量，提升了展览的学术品质。此外，委员会还邀请了一批社会著名人士担任名誉评判员和顾问，他们虽然没有具体的工作，却提高了展览的社会影响力。

第一次全国美展的组织结构深受海外世博会影响，以中国参加的圣路易

斯世博会为例，其组织阶段前后共有6年，结构层次3级，以国会派遣的国家委员会作为组织监督最高层次，第二层是世博会具体组织运营者——圣路易斯商人联盟，底层则是实施部门（图3）。

可以看出第一次全国美展的组织运作模式脱胎于世博会的运作模式。第一次全国美展的决策层与管理层人员有蔡元培、杨杏佛、蒋梦麟等知名学者，也包括徐悲鸿、刘海粟、徐志摩等艺术大家。他们有一个共同点，即都曾参加过或受到海外世博会或艺术沙龙的影响。因此，第一次全国美展的组织结构与圣路易斯世博会在运营结构上的相似也不难理解。

（二）征集审查

关于展品的征集，第一次全国美展设置了征集委员，有刘海粟、徐悲鸿、黄宾虹、高剑父、王一亭、陈抱一等，涵盖了油画、国画、艺术收藏等各个领域，保证了参展作品的学术含量。展品的征集主要由征集委员按照各自的生活区域负责相关的工作，此外还会向重要的艺术家预约作品。

（三）陈列布展

展品陈列是美术展览的中心工作，也是展览呈现各种特征的主要方式。展品选定以后，由陈列组承接与展品相关的工作，主要负责展品的陈列和展场的设计事宜。这就是我们现在所说的"布展"小组。

这次展览的作品都位于新普育堂展厅的二楼和三楼，按照"七部"和"参考品"部排列。其中"书画"部作品最多，分为9个展厅，大件及优秀作品陈列于较大的二楼礼堂，其余八室陈列各类小件。"西画"部分成4个展厅，包括西洋参展作品都陈列于此。"金石""雕塑""建筑""美术工艺""摄影"都陈列于二楼的其他各展厅。三楼聚集着"参考品"部作品：日本出品为两个展厅，近人遗作占两个展厅，古画参考品占一个展厅。"参考品"每日或者三四日更换，参观者需要另外购买"参考品"票。参与陈列组工作的成员包括主任江小鹣，以及负责每一部的专门人员：书画部——钱瘦铁、楼辛壶、马孟容、俞寄凡、俞剑华、陈曼青；金石部——李祖韩、方介盦；西画部——鲁少飞、杨清磐、宋志清、王济远、张光宇；雕塑部——张辰伯、李金发；建筑部——赵深、李宗侃；美术工艺部——叶浅予、陈之佛、张振宇；摄影部——石世磐、丁悚、祈佛青；参考部——叶苍霓、狄楚青。[3]

全国美展的综合性决定了其在作品选择上的包容性，因而在陈列展出时就牵涉到分类与规划的问题。自南洋劝业会以来在综合性博览会中设置艺术

馆已成为惯例，第一次全国美展在商业性与综合程度上又与以往的博览会相仿，因而从某种程度上可以将第一次全国美展视为博览会下设的艺术馆的放大。作为一次在形式上尚属首创而在规模上与以往的大型博览会相似的美术展览，第一次全国美展在习惯、经验上受到博览会的影响，所以展品的分类体系在很大程度上仍然延续了当时主流博览会的体系与展陈布置风格。

以圣路易斯世博会为例，世博会的展览分为教育、艺术、人文艺术、生产、机械等16个部门，又分别下设144个组别与807个小类。其中艺术部门包括9—14组别、27—45小类，以展现人类的文化水平。可以看出整个体系涵盖很广，内容较为冗杂。但世博会的展出对象是全世界，因此能够将展览的内容融合为一体。而第一次全国美展无论是在规模体系上还是在受众层面上都无法与世博会相比，因此相对细致的展陈体系也造成了当时展览主旨不明晰，展陈效果凌乱（图4）。

第一次全国美展的会场安排借鉴了博览会的展陈设计，在部门方面设置了乐艺部和贩卖部。美展与乐艺、售货的结合也是突破创新，虽然说当时的"陈列"与现在的"布展"是截然不同的概念，但是第一次全国美展的陈列过程经过一番精心的安排和讨论，制定的方案已经具备策划式布展的雏形特征。而且从室外的大门、广场到室内每一间展厅，都经过合理化考量、规划和布置，虽然与现在主题性展陈设计相比，其陈列方式是传统的"摆放"，但是结合了当时从博览会到艺术沙龙的各种呈现方法，而且"参考品"部会频繁更换展品，这些都是当时新颖的模式和独创的先例。

（四）编辑宣传

教育部于1929年10月出版发行了《美展特刊》，徐志摩担任主编，配合美展发行了三日刊《美展》，丰子恺等艺术从业者在《美展》中发表了各类评论文章。《美展》中既有与美展相关的评论，也有关于艺术本体的探讨，可以说较为全面地反映了民初中国画坛的面貌，还有许多艺术批评文章，最著名的就是"二徐之争"的内容。第一次全国美展期间出版的期刊赋予了展览一定的学术意义，可以说是中国文艺界精英第一次抛开流派之争和中西之别展开交流的一个平台，这与早期世博会进行文化交流、教育公民的初衷是契合的。但是由于第一次全国美展的相关宣传文刊售价太高，其在民众中的传播面和影响力是有限的。

四、结论

综观 1929 年教育部第一届全国美展的发展过程，它在总结自身美术展览发展经验的基础上，又融入了世博会的影响；它在静态的展览形式上，确立了全国美展的基本框架，将西方美术教育的学科体系与展览形式相结合，形成了涵盖多种品类的展览体系，奠定了综合性展览的规模与样式基础，为后续官方美术展览的顺利实施提供了有效范本，标志着全国美展的全面运作机制初步形成。

（作者为 2023 级艺术设计 MFA 研究生）

注释

[1] 蔡元培. 华法教育会之意趣 [M]// 高平叔. 蔡元培全集：第二卷. 北京：中华书局，1984：41.
[2] 蔡元培. 中国伦理学史 [M]. 苏州：古吴轩出版社，2017：150.
[3] 申报 [N].1929-04-09.

参考文献

1. 文嘉琳. 中国近现代美术展览会研究 [D]. 广州：华南师范大学，2007.

2. 刘薇. 民国时期美术展览会的历史流变与演变特征 [D]. 杭州：浙江师范大学，2012.

3. 卢缓. 从第一次全国美术展览会看民国时期的全国美术展览机制 [D]. 北京：中央美术学院，2007.

4. 臧思橙. 民国时期全国美展运作机制的生成与演变 [D]. 杭州：浙江大学，2017.

5. 曹迪辉. 1855 年巴黎世博会探析 [D]. 杭州：浙江大学，2019.

6. 陈晔. 1904 年圣路易斯世博会与美国的帝国文化 [D]. 上海：上海师范大学，2022.

7. 卢缓. 1929 年"第一次全国美术展览会"展览机制研究 [J]. 美术观察，2007(12).

8. 薛坤. 近代中国博览事业的起步和发展（1851—1937）[D]. 苏州：苏州大学，2011.

9. 赵昊.《良友》画报对民国美术展览的传播 [J]. 美术，2014(5).

10. 乔兆红. 中国近代博览会事业的政府行为 [J]. 社会科学，2008(2).

11. 洪振强，艾险峰. 论晚清社会对博览会的观念认知 [J]. 学术研究，2009(2).

12. 朱英. 商会、博览会与近代中国社会变迁 [J]. 华中师范大学学报（人文社会科学版），2008，47(6).

13. 乔兆红. 中国近代博览会事业的流变 [J]. 学术月刊，2007(7).

14. 乔兆红. 清末新政与中国近代博览会事业 [J]. 历史教学问题，2009(6).

15. 乔兆红. 中国近代博览会事业的发生与发展 [J]. 上海经济研究，2005(8).

16. 钱进. 近代中国与国际博览会 [J]. 档案与史学，2003(2).

17. 宋畅.《良友》画报（1926—1945）对民国美术展览的传播 [D]. 武汉：华中师范大学，2014.

18. 时璇. 展览与博物馆视角下的中国民族美术——从近代博览会看中国民族美术 [J]. 中国民族美术，2016(1).

19. 张长虹. 近代上海美术展览与"美术馆"观念的兴起——以1929年"第一次全国美术展览会"为中心 [J]. 美术学报，2012(5).

20. 金晓依. 一种另类现代性：中国工艺美术展览研究（1950—2020）[D]. 杭州：中国美术学院，2023.

21. 黄薇. 民国文化政策作用下的海外艺术展览——以1935—1936年"中国艺术国际展览会"为例 [J]. 都会遗踪，2021(2).

22. 南洋劝业会指南 [Z]. 南洋劝业会，1910.

23. 美展特刊 [Z]. 教育部全国美术展览会，1929.

24. Illustrations of selected works in the various national sections of the Department of art: with complete list of awards by the International jury, Universal exposition, St. Louis, 1904[Z]. Louisiana Purchase Exposition Co. of the Official Catalogue Company，1904.

25. Amtlicher Bericht über die Weltausstellung in Saint Louis 1904[Z]. Gedruckt in der Reichsdruckerei, 1906.

26. The true and complete story of the Pike and its attractions, World's Fair, St. Louis, U.S.A[Z]. Louisiana Purchase Exposition，1904.

门类	名称	展品
第一门	绘画	第363类 墨笔画：纹面、绣面、绒面、陶土面、石板面 第364类 水笔画：纸面、绢面、绒面、陶土面、石板面 第365类 油画：纸面、水面 第366类 漆画：木面、纸制品面、土质品面 第367类 木炭及铅笔画：纸面 第368类 上列绘画之器具及颜料
第二门	雕刻镶嵌	第369类 石、木、砖、象牙、水晶、宝石、金属等之雕刻品，平面、隆起、金角 第370类 木底牙嵌、牙底八宝嵌、金银底珠玉镶嵌，平面、隆起 第371类 上列各工用器
第三门	铸塑	第372类 金属铸品：人物、用器、徽章等 第373类 石膏、烧泥、塑品，人物、动物等 第374类 上列各工用器
第四门	美术工艺品	第375类 金工 第376类 漆工 第377类 陶瓷工 第378类 八宝工 第379类 染织工 第380类 木、竹、牙、角、介、甲工 第381类 制版、印刷、照相等之精妙品 第382类 上列各工用器
第五门	美术手工品	第383类 刺绣 第384类 编物 第385类 上列各工用器

图1

图2

图3

 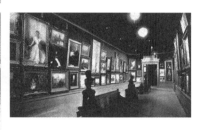 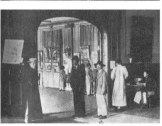
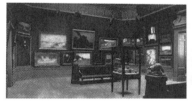 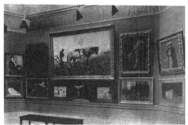

左图　　　　　　　　　　　　　　　右图

图 4

图片来源

图 1　南洋劝业会美术部展品图　来源：笔者自绘
图 2　第一次全国美展结构组织表　来源：笔者自绘
图 3　1904 年圣路易斯世博会结构组织　来源：笔者自绘
图 4　1904 年圣路易斯世博会展陈（左）与第一次全国美展展陈（右）对比图　来源：Illustrations of selected works in the various national sections of the Department of art: with complete list of awards by the International jury, Universal exposition, St. Louis, 1904/ Amtlicher Bericht über die Weltausstellung in Saint Louis 1904/ 中国国家数字图书馆·南京图书馆馆藏

世博会中国馆的"中国红"现象研究
——以新中国参加的世博会为例

薛铮铮

【摘要】 从原始社会时期到科技飞速发展的今天,红色在中国人的生活中一直被广泛运用。"中国红"作为中国形象的特征之一,常被用于世博会中国馆的色彩设计中,向世界展现中国的生命活力和民族精神。本文以探析"中国红"为切入点,以20世纪至21世纪世博会中国馆为例,分析"中国红"运用手法的变化和演进,以及"中国红"作为中国馆代表元素的意义。

【关键词】 中国红;世博会;中国馆;国家象征

一、文献综述

（一）研究背景

在历届世博会上，国家都注重用中国传统元素来设计中国馆，但随着国际化的视觉审美和简约主义设计的盛行，中国馆的设计也由繁化简。如何在没有明显的中国传统元素符号的建筑中体现中国的国家形象，成为我们所要思考的课题。

自新中国首次参加世博会以来，红色就常被用于中国馆的外观设计中。红色是三原色之一，也是人类使用时间最长、使用最为普遍的颜色。如今红色被赋予了更深的内涵，"中国红"作为重要的中国符号，具有强大的表现力和感染力，合理运用"中国红"可以更好地向世界展示国家形象，弘扬中华民族精神。因此对于世博会中国馆的"中国红"现象的研究，具有重要的意义。

（二）研究现状

国内关于世博会中国馆的"中国红"现象的研究源于宋建明教授对于北京故宫的红色所做的研究。自 2010 上海世博会成功举办后，国内掀起了一股"中国红"的探析热潮，如何运用"中国红"展现民族性和国际性备受学者的关注，并取得了较多的研究成果。

宋建明教授在《中国馆与"中国红"的诞生——回首 2010 年上海世博会中国馆建筑色彩设计的历程》一文中指出："只有中国红才符合中国人对中国馆色彩内心的期待。"[1] 这一观点与国内许多研究者的研究相互印证，结合其他学者对于运用红色的历史发展脉络的研究，揭示了红色最终成为中国的代表颜色的主要原因，然而文章只对上海世博会中国馆的红色应用进行了小结，并没有深入探究"中国红"。

学者杨冬于 2010 年在《继承与发扬传统色彩符号——解读中国建筑设计的红色》一文中指出：中国红元素特有的民族性和时代特性能让世界认识与了解中国的色彩文化内涵，要根据现代世界设计发展与审美趋势，挖掘中国红色文化的形态与精神象征[2]。此观点的提出，有利于"中国红"的传承与发展，但是并未解决"中国红"为何能体现国家意志这一问题。

学者张云霞于 2014 年在《世博中国馆中红色的应用探析》一文中指出：红色在中华民族传统中具备丰富的文化内涵和象征意义，从色彩斑斓中卓然

凸显，成为中国特定的一种色彩，深入人心[3]。文章阐述了红色成为中国流行色的原因，但是只着重分析了上海世博会中国馆的"中国红"，对于历届世博会中国馆的红色运用没有展开叙述。

目前对于"中国红"的研究还存在一些未解决的问题，需要我们深入探究。

（三）述评

国内学者对于中国馆的"中国红"进行了许多研究，表明中华民族对于红色有着浓厚的情感，并且将红色运用得最为广泛，从原始社会到今天，红色一直点亮着中国人民的生活。"中国红"向世界展示了中国传统文化的魅力。

基于目前现有的研究，本文以新中国成立以来世博会中国馆的"中国红"运用为切入点，着重分析世博会中国馆的"中国红"的历史演进，探析红色成为国家象征的原因，也是对当前研究的拓展和补充。

二、探析"中国红"

（一）"中国红"的由来

对于"中国红"命名的来历，目前有两种解释。第一种解释认为"中国红"是由英文单词"vermillion（朱砂红）"翻译而来。朱砂颜料在我国存在的历史非常悠久，据记载在秦汉时期朱砂的应用就已经非常广泛，长沙马王堆汉墓中出土的帛画就运用了大量的朱砂。由于朱砂的珍稀性，它在古代是一种重要的贡品和贸易品，被视为中国特有的一种颜色，也被称为"中国红"。

第二种解释还是来源于英文——"China Red"，译为"红瓷"。在唐代，红釉烧制技术被当时的陶瓷匠人发明并流传开来，到了北宋时期，这项工艺被完善成为红釉陶瓷烧制技术。随着技术的成熟，红釉陶瓷的颜色变得越来越纯正。明朝宣德年间，景德镇匠人烧制出了色泽艳丽、红色纯正的宣德祭红陶瓷，红瓷烧制技术达到了顶峰，红瓷成为中国文化的重要代表之一，红瓷的红色也被称作"中国红"（图1）[4]。

如今，"中国红"与国家政权和政治息息相关。在艰难的革命年代，红色常被用来鼓舞民众的斗志，形成了中国特有的文化氛围。红色文化是中国革命时期形成的历史文化，在中国共产党的领导下代代相传。中华人民共和国的国旗运用了红色，意为鲜血染红的旗帜，也象征着中国的红色血脉，"中

国红"成为我国的国家象征。

（二）红色成为中国流行色的原因探究

1. 自然崇拜

人类的生存离不开太阳和火，对于光明和温暖的本能渴望激发了先民对太阳和火的崇拜，从而衍生出了对红色的喜爱。探究中国古代的图腾文化，可以看出中华民族对于红色的热爱正是来源于对太阳和火的崇拜。在中国的神话传说中，有许多关于太阳崇拜的故事，《礼记》中也有古人祭拜太阳的记载。

2. 王朝属性

商周时期，红色已经逐渐成为生活中常见的颜色，常被用于文字书写、图案绘制、衣物染色等。据《礼记》记载："周人尚赤。"[5] 在孔子的儒家思想观念中，红色处于正位，证明当时的人们推崇红色和黑色为最尊贵吉祥的颜色。

从汉朝开始红色的地位越来越高，中国各地逐渐对红色极为推崇。据说汉高祖刘邦为"赤帝之子"，可见红色在当时的地位非常之高。汉朝继承了儒学观念及尚红的色彩观，这在汉朝的冠服制度上得以体现。比如《后汉书·舆服志》中记载："乘舆黄赤绶……诸侯王赤绶。"

唐宋时期，红色开始被运用到建筑设计中，宫廷建筑的宫墙、柱子、栏杆等都运用了红色。到了明清时期，红色成了皇家建筑的主要颜色。最为人熟知的红色建筑当属紫禁城，宫墙是用红土掺和红色颜料涂成的，色位趋向紫色（图2）；大门、廊柱则是等级更高的朱红色。清代皇帝大婚时屋内装饰也大量采用红色（图3），由此可见，在封建王朝制度下，红色象征着皇权的尊贵，在政治和宗教上有着深远的影响。

3. 民族属性

在中国民间，色彩是一个庞大复杂的体系，不同地区和民族对于色彩的认知与使用各不相同，色彩被赋予不同的寓意，但是大家对于红色的运用却相对一致并持有正面的态度。各种民间风俗都使用了大量红色，譬如年画、剪纸、香包、对联等，因为红色寓意着红火，具有红红火火、喜庆吉祥的含义，象征着热情、喜悦和生命力。

随着时代的变迁和民族文化的交流，红色出现在人们生活的各个方面，还被增添了各种吉祥寓意并流传至今。

4. 革命属性

经过世世代代的传承，红色被赋予的象征意义越来越多。辛亥革命后，孙中山确定的中华民国国旗为青天白日满地红旗，红色占有整面旗帜的3/4。孙中山认为红色代表博爱，用以纪念革命先烈流血献身的精神。

马克思主义传入中国并发展起来后，苏联的红色也开始被当时的人们推崇，于是红色成为一种崇高的奋斗精神的象征。在中国革命时期，红色被赋予了特殊的含义，代表着中国共产党领导的革命斗争和社会主义建设事业。飘扬在天安门广场前的五星红旗，是中华人民共和国的象征，从此红色在中国也成为中华民族的代表色。红色是中国传统文化凝练出的时尚，中国人从古至今对红色的偏爱使红色在中国成了流行色彩。

三、新中国历史上，"中国红"在展馆设计中的运用

（一）美国诺克斯维尔世博会中国馆的红色运用

1982年，中国参加了在美国田纳西州诺克斯维尔举办的以"能源推动世界"为主题的世博会，这是新中国成立以来首次参加世博会。这届世博会的中国馆并不是完全自建的，整个场馆分为两个部分：前面是一个门廊，后面是一个类似集装箱盒子的方形建筑（图4）。红色的运用主要体现在中国馆正立面的门廊设计上：门廊的设计是由传统游廊转变而来，以苏联式的平屋顶出檐外廊为特点，柱廊上绘制了中国传统官式彩绘。门廊的立柱采用了大红色的传统柱子，门头上用红色题字"中华人民共和国"及其英文全称，平屋顶的出檐上方整齐地飘扬着鲜艳的红旗。在场馆外还竖立着一座类似于人民英雄纪念碑的方塔，上面也用红色题写国家名称（图5）。

中国馆的整体样式虽然带有苏联式建筑的影子，但是采用了红色作为主题色，这是我国历史上第一次真正将红色与"国际主义方盒子"相结合做展馆设计，第一次在世博会上向世界展示了中国的传统色彩与红色文化。在此之后的加拿大温哥华世博会、澳大利亚布里斯班世博会、西班牙塞维利亚世博会、韩国大田世博会和葡萄牙里斯本世博会上，中国馆的正立面设计基本都使用了红色立柱的牌楼来表现中国的传统建筑风格。红色虽然在展馆中有所呈现，但是只体现在红色立柱的牌楼和中国国旗上，并没有让红色与整体建筑联通起来。红色的色调是大红色，对应着中国传统立柱的颜色，非常单

一，没有任何变化与设计感。

（二）德国汉诺威世博会中国馆的红色运用

在2000德国汉诺威世博会上，中国租赁了现代主义的四方形场馆作为中国馆，在主体建筑的外立面喷绘了万里长城图像，另一座建筑立面上用了装饰了大红色的轻钢条立柱和大片的京剧脸谱图案，在场馆的入口处摆放了青铜器主题的现代雕塑，取代复古牌楼。红色的钢条立柱排列密集且均衡，京剧脸谱在红色装饰柱的衬托下显得十分醒目。中国馆第一次摒弃了用中国传统牌楼来表现中国风格的设计，红色的传统立柱被红色轻钢条所取代，运用独特新颖的外部装饰吸引了大批来自世界各地的观众，向世界展示了中华民族文化的博大精深，弘扬了红色在中国文化中的意义（图6）。

在这届世博会上，"中国红"渐渐与展馆融合起来，不再是两个界限分明的元素。但是红色的运用还停留在柱子样式上，色调依旧选用大红色，没有更大的突破。

（三）日本爱知世博会中国馆的红色运用

2005年日本举办了爱知世博会，由于此次世博会所有的国家馆都是由日本政府按照统一模块建造的，所以中国馆的外观造型设计受到了很大的限制，奇妙的创意设计无法实现，如何在外观上体现国家形象也成为巨大的挑战。结合2010上海世博会"城市，让生活更美好"这一主题，爱知世博会中国馆的主题定为"自然—城市—和谐—生活的艺术"。秉承传统元素与现代建筑相结合的原则，建筑的立面上方采用大红色金属装饰板为背景，上面展示了12幅巨大的天干地支十二生肖剪纸图；下方的廊内展示的是青铜色的九龙浮雕；在建筑侧面设计了百家姓的浮雕造型，同时还用红色牡丹花作为中国馆的标志，诠释了中国馆的主题（图7）。

在此次世博会上，红色不再拘泥于在柱子、国旗和文字上呈现，中国红色元素的符号被运用到建筑设计中，单纯红色立柱的装饰退出世博会中国馆的舞台。在后来的西班牙萨拉戈萨世博会上，中国馆还是选择了用中国红来传达国家形象，但是大面积使用高饱和度的红色会让观者产生补色残像的不适感，影响视觉体验。

（四）上海世博会中国馆的红色运用

中国作为2010上海世博会的主办国，国家馆的设计既要向世界传达中国先进科技的发展脚步，又要展现中国的国家特色。世博会中国馆的总设计

师何镜堂先生提出，要从"中国印象""出土文物""城市园林"这3方面来体现中国特色。于是在上海世博会上，中国馆以超大体量的红色"东方之冠"形象出现，设计灵感来源于中国传统的器皿斗冠，传达出"东方之冠，鼎盛中华，天下粮仓，富庶百姓"的文化理念（图8）。

与前几届世博会不同的是，中国馆外观的红色不再是单一的大红色，出现了丰富的"中国红"系列。色彩研究专家宋建明教授通过对"中国红"的研究，发现北京故宫的红色并不是同一种红色，墙面、柱子、门等上的红色都是不同的，所以建筑大面积采用了红色却不会让人产生不适感。于是设计师们将故宫红进行细化，提取不同明度的红色来调配中国馆的颜色。中国馆整体建筑颜色由7种不同的红色组成，其中建筑的外观分别采用了铁朱、朱膘、朱红和辰砂这4种红色，由于建筑形式运用了传统斗拱的榫卯穿插形式，在光照射下屋檐下方的部分会处在阴影里，呈现灰暗的颜色，因此将4种不同的红色分布在建筑的顶部、梁、椽、斜撑、柱体等部位，会使在阴影中的建筑也能产生"中国红"生动的色彩效果（图9、图10）。建筑内部也采用了3种不同的红色，使背光位置的建筑构件也呈现出通透的"中国红"色彩，与建筑外观内外呼应，浑然一体（图11、图12）。

在补色残像这一问题上，设计师巧妙地依托金属材料表面的"灯芯绒"肌理来解决。建筑外墙的铝板带有凹槽肌理，使材质更有立体感，受光后会产生不同的阴暗面和冷暖色调，将补色的绿光弱化在凹槽的阴影中，能有效消除补色残像，并呈现出层次丰富的红色。

2010上海世博会的中国馆将"中国红"演绎得大气磅礴，向世界展示了中国的红色主色调，红色是中华民族认同并世代流传的信息色彩，使观者能直观感受到中国独具特色的红色文化精神。

（五）意大利米兰世博会中国馆的红色运用

2015意大利米兰世博会的中国馆并没有采用"中国红"作为建筑的主色调，而是在展馆的前区设计了一个北京先农祭坛形制的舞台，采用黄琉璃瓦和故宫红墙作为背景，并结合LED屏幕向世人传递中国农业文明的信息（图13）。

此次世博会中国馆向世界展示了创造大国的新形象，建筑不再是具象的中国符号，在吸收了中国传统建筑结构和形态的同时还运用了多种现代科学技术，造型极具前卫感。但是"中国红"仍然被运用，是具有高度识别性的招牌。

（六）迪拜世博会中国馆的红色运用

2020迪拜世博会中国馆被命名为"华夏之光"，建筑外观采用了中国传统大红灯笼造型，结合现代建筑形式，以现代技术手法表现传统的中国文化。建筑的外墙运用了中式花窗格的元素，用观景环廊把展陈空间分隔开来，内墙设计的灵感来源于活字印刷术的字模矩阵，由1312块独立红色矩阵组成。矩阵模块的颜色借鉴了上海世博会中国馆的研究成果，选择了介于红色与橙色之间的朱红色。但与上海世博会中国馆"中国红"不同的是，迪拜世博会中国馆运用了现代科技手法——LED灯光效果来展现不同的中国红，矩阵模块采用可透光亚克力板制作，既能保证日间建筑由内而外散发红色调，又能在夜间配合模块内部灯光形成柔和的自发光体，使中国馆在夜间成为一座巨大的红灯笼（图14）。

四、结论

通过对新中国成立以来世博会中国馆"中国红"的研究，我们发现其对红色的运用也在逐渐演进。从1982美国诺克斯维尔世博会至2000德国汉诺威世博会，"中国红"只用在中国馆建筑的构建上；在2005日本爱知世博会上"中国红"开始成为中国的文化符号；到了2010上海世博会，"中国红"有了质的改变，不再是具体的构建或者抽象的元素，而是形成了一个体系；在2020迪拜世博会上，"中国红"开始与科技融合，成为一种弘扬红色文化的新型手法。

从20世纪到21世纪，中国馆设计中运用的中国传统元素越来越精练与抽象，呈现出传统与现代交融的趋势，为了塑造创新的国际形象，中国需要一个有认同感的中国元素作为文化符号来加深世界对中国的印象。五千年的文化底蕴形成了"中国红"极具特色的传统色彩风格和面貌，它表现了中华民族热情、坚强、奋发的民族精神。在1982美国诺克斯维尔世博会上，中国馆通过门廊的红色立柱、中国国旗和红色的文字，第一次向世界展示了"中国红"，提高了中国馆的辨识度。在此后的历届世博会上，中国馆的外观不断发生演变，但是依然采用"中国红"来展现国家形象，可以说，"中国红"是富有特色的中华民族文化符号，可以有效地代表中国。

如今，是否继续以中国传统元素为象征构建中国馆有着较大的争议。当

国际化的视觉审美和设计趋势盛行，传统元素将渐渐退出设计舞台，如何在没有明显的中国传统符号元素的建筑中体现国家形象，也许"中国红"将成为设计中不可或缺的部分。未来的"中国红"甚至可能突破人们当前的认知，展现更真实、可亲、可信的国家形象。

（作者为 2023 级艺术设计 MFA 研究生）

注释

[1] 宋建明. 中国馆与"中国红"诞生——回首 2010 年上海世博会中国馆建筑色彩设计的历程 [J]. 流行色，2010(6).

[2] 杨冬. 继承与发扬传统色彩符号——解读中国建筑设计的红色 [J]. 艺术与设计，2010(8).

[3] 张云霞. 世博中国馆中红色的运用探析 [J]. 美术教育研究，2014(7).

[4] 刘东. 最美不过中国红——色彩研究之世博中国馆 [J]. 城市设计，2013(5).

[5] 赵越. 象征与阐释：作为中国传统色彩意象的红色 [J]. 美术教育研究，2021(6).

参考文献

1. 黄芳芳."中国红"色彩运用于现代设计中的思考[J]. 美术大观，2011(8).
2. 杨冬. 继承与发扬传统色彩符号[J]. 艺术与设计，2010(8).
3. 朱文静，李泽成. 传统色彩的提取在现代建筑设计中的运用[J]. 中国建筑装饰装修，2021(12).
4. 胡琳琳. 传统建筑色彩美学在现代建筑设计中的运用[J]. 建筑设计，2019(5).
5. 张云霞. 世博中国馆中红色的运用探析[J]. 美术教育研究，2014(7).
6. 刘东. 最美不过中国红——色彩研究之世博中国馆[J]. 城市设计，2013(5).
7. 籍元梓. 用色彩看中国——以"中国红"为代表[J]. 美术教育研究，2016(3).
8. 唐岚. 中国传统色彩研究之红色崇拜[J]. 南方论刊，2010.
9. 宋建明. 中国馆与"中国红"诞生——回首2010年上海世博会中国馆建筑色彩设计的历程[J]. 流行色，2010(6).
10. 杨晓畅. 世博会上的中国元素与国家形象建构研究[D]. 保定：河北大学，2013.
11. 刘义鹏，姚婷. 中国当代设计的思辨之路——以历届世博会中国馆设计为例[J]. 城市建筑，2019(1).
12. 巫濛. 从文化他者到共同体一员：论世博会中国馆的百年国家形象流变[J]. 中国新闻传播研究，2020(5).
13. 兰卉. 中国红色彩语言在品牌设计中文化融合与应用[D]. 天津：天津美术学院，2021(6).
14. 赵越. 象征与阐释：作为中国传统色彩意象的红色[J]. 美术教育研究，2021(6).
15. 季春红. 爱知世博会中国馆：燃烧设计者的激情[N]. 中国贸易报，2008-12-16.
16. 胡斌. 何以代表"中国"——中国在世博会上的展示与国家形象的呈现[D]. 北京：中国艺术研究院，2010(3).

图1

图2

图3

图 4

图 5

图 6

图 7

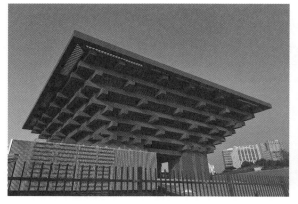

图 8

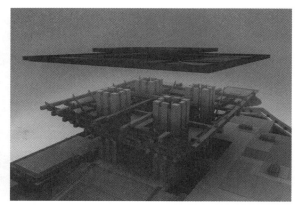

图 11

图 9

图 12

图 10

图 13

图 14

图片来源

图1　红瓷图　　来源：黄卫文.鲜红釉僧帽壶[EB/OL].https://www.dpm.org.cn/collection/ceramic/227409.html.

图2　坤宁宫　　来源：周苏琴.坤宁宫[EB/OL].https://www.dpm.org.cn/explore/building/236487.html.

图3　清朝时期皇帝大婚屋内装饰大量使用红色　　来源：周苏琴.坤宁宫[EB/OL].https://www.dpm.org.cn/explore/building/236487.html.

图4　美国诺克斯维尔世博会上的中国馆1　　来源：江宁.1982年美国诺克斯维尔世博会中国馆[EB/OL].(2010-05-24).http://www.scio.gov.cn/gxzt/whzt/sbhdzgwhyj/sbhzggdbq/202209/t20220920_342076.html.

图5　美国诺克斯维尔世博会上的中国馆2　　来源：江宁.1982年美国诺克斯维尔世博会中国馆[EB/OL].(2010-05-24).http://www.scio.gov.cn/gxzt/whzt/sbhdzgwhyj/sbhzggdbq/202209/t20220920_342076.html.

图6　德国汉诺威世博会上观众踊跃参观中国馆　　来源：郭勇.2000年德国汉诺威世博会中国馆[EB/OL].（2010-05-24）.http://www.scio.gov.cn/gxzt/whzt/sbhdzgwhyj/sbhzggdbq/202209/t20220920_342083.html.

图7　日本爱知世博会上的中国馆　　来源：黄建成.大象无形，道法自然——2005年日本爱知世博会中国馆设计走笔[J].美术学报，2005(1).

图8　2010上海世博会上的中国馆　　来源：笔者自摄

图9　上海世博会中国馆的红色1　　来源：宋建明.中国馆与"中国红"诞生——回首2010年上海世博会中国馆建筑色彩设计的历程[J].流行色，2010(6).

图10　上海世博会中国馆的红色2　　来源：宋建明.中国馆与"中国红"诞生——回首2010年上海世博会中国馆建筑色彩设计的历程[J].流行色，2010(6).

图11　上海世博会中国馆的红色3　　来源：宋建明.中国馆与"中国红"诞生——回首2010年上海世博会中国馆建筑色彩设计的历程[J].流行色，2010(6).

图12　上海世博会中国馆的红色4　　来源：宋建明.中国馆与"中国红"诞生——回首2010年上海世博会中国馆建筑色彩设计的历程[J].流行色，2010(6).

图13　中外嘉宾为中国馆开幕式剪彩　　来源：2015年米兰世博会中国馆隆重开馆[EB/OL].(2015-05-04).https://www.hnccpit.org/ldzh/loudi_xwzx/loudi_xwzx_gngjxw/201505/t20150504_9354.html.

图14　迪拜世博会上的中国馆　　来源：佚名.迪拜世博会中国馆——"华夏之光"[J].工业设计，2021(12)

三、课程回顾

1 总体概述

2 专题讲座

3 参观调研

4 学生感言

5 课程研讨

1 总体概述

课程简介：

"国家形象设计理论及实践"是面向设计学科专业硕士或者学术硕士的一门兼具理论性和实践性的专业课，主要内容是讨论我国重大国际展览活动中的国家形象设计及其相关问题，主要包括重大国际展览活动中国家形象设计既有的经验和存在的问题、针对这些问题进行分析和探究、借助设计学的方法来破解问题和困境、通过重大展览活动案例来论证问题解决的必要性和手段方法的可能性。本课程试图给青年学生一个接触国家形象设计的宏大主题的机会，通过本课程的学习，可开启学术视野，建立实践框架，为未来的深造和就业打下坚实的基础。

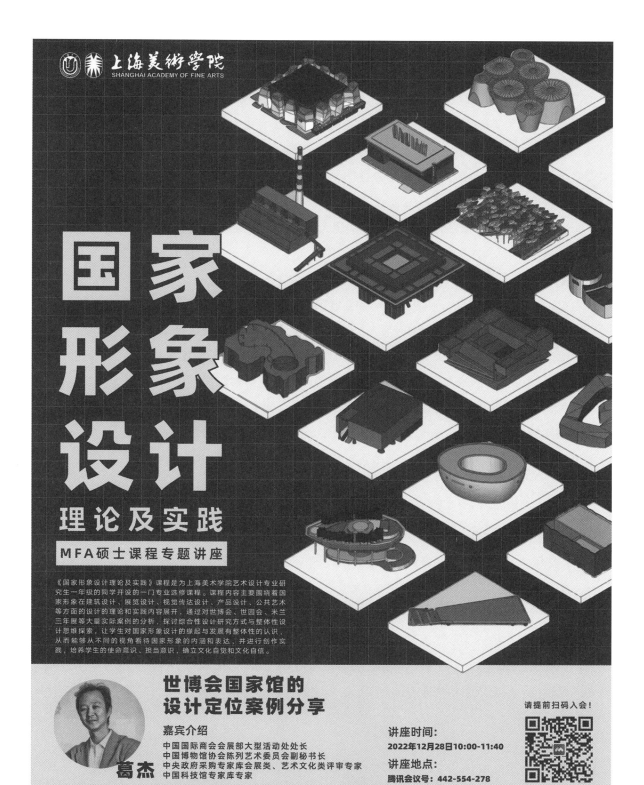

课程海报

2 专题讲座

讲座 1

2023 年 1 月 5 日，中国贸易促进委员会世博处方可处长以"世博会中国馆的展览展示"为题进行主题讲座。方可处长首先简单梳理了历届世博会中国馆的变化与意义。他认为世博会中国馆具有四大特点：第一是政治性，世博会中国馆作为代表国家形象的展馆需要传达国家的发展主张。第二是全面性，世博会中国馆的展示内容需要表现具有中国特色的大国重器。第三是民族性，世博会中国馆需要有"一眼中国"的文化内容。第四是创新性，世博会中国馆的展示形式需要体现大国设计创新力。

讲座 2

2022 年 12 月 28 日，中国国际商会会展部大型活动处葛杰处长进行"世博会国家馆的设计定位案例分享"主题讲座。首先，他从主题、场地规划、建筑形象、吉祥物和文化符号特色方面介绍了世博会的概况。其次，他讲述了几个主要的国家馆及其设计理念。最后，他将世博会国家馆比作国家名片，并从国际贡献、国家管理定位及技术手段提出，今后的设计应该从内涵精神层面出发，充分借鉴和参考先进的设计理念，在潜移默化中传递本国的价值观，考虑前瞻性、突破定式思维是今后设计应该追求的一种状态。

讲座 3

2022 年 12 月 21 日，清华大学美术学院李茜博士以"展示·展事·展势——国家形象的创新设计与多维建构"为题进行主题讲座。李茜首先引入国家形象与展示设计的概念，并从国家品牌、国家形象、国际庆典 3 个方面各举 1 例，分享自身的国家形象设计实践经验。她指出展示设计是一门综合的艺术，国家形象的设计从"展示"到"展事"再到"展势"层层深入，并认为符号表征、故事叙述和精神内涵体现出的是国家文化自信。

方可线上分享

葛杰线上分享

李茜线上分享

3 参观调研

环节 1：参观常设展

2023 年 2 月 8 日上午，程雪松带领"国家形象设计理论及实践"课程的 13 名研究生一同前往上海市世博会博物馆参观，切身感受中国 2010 上海世博会盛况，并深入了解 1851 年以来世博会的历史和后世博时代各届世博会的情况。

上海世博会博物馆位于上海世博会浦西园区 D09 地块，面积约 4 万平方米，是迄今为止中国国内唯一的国际性综合博物馆，也是目前国际展览局全球唯一授权的永久性世博会官方博物馆和文献中心，更是上海的一座新的地标性文化建筑。

世博馆以多维度的展示内容融合追溯历史和展望未来，以多样化的展陈方式注重互动参与和深度体验，以多层次的公共服务共享城市活动和学术交流。世博馆将注重博物馆与上海城市生活、与国际文化交流的结合，重点打造"文化性、市民性、平台性"三重公共属性。

同学们跟随着导览员的脚步在 8 个展厅中参观浏览，见证了世博会的发展历史。

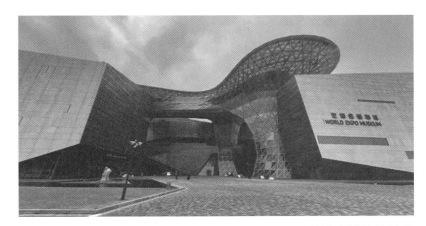

世博会博物馆外景

世博会博物馆前海宝雕塑

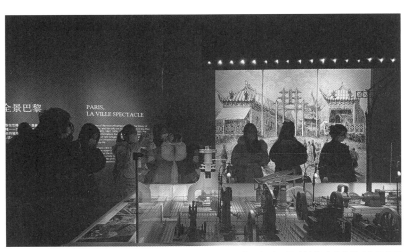

师生参观世博会博物馆展厅

环节 2：考察文献研究中心

在世博会博物馆文献研究中心主任王姝老师带领下，同学们来到文献研究中心参观，文献研究中心为公益性文化设施，它凭借自身的专题性、系统性、国际性和权威性，成为国际上世博会学术研究机构及相关人士在文献利用和学术交流方面的核心，形成长效的世博会研究机制，并推进世博会研究成果的出版。

环节 3：馆长课堂

世博会博物馆副馆长邹俊、公教部楼思岑、文献研究中心主任王姝与任课教师程雪松等就世博会的相关问题和研究成果进行对谈，并为同学们后续的设计实践与论文创作提供指导。

楼思岑认为同学们现阶段的研究与想法都能为以后的策展提供方向；王姝提出图书馆可以为同学们提供资料来源与数据支撑，同时也欢迎同学们在馆刊上投稿。

在提问环节，陶冶同学从"符号学"概念提出新的表现手法与传统文化符号两者关系的问题，王姝建议从时间跨度选择、政策背景研究和多层次展示手段等方面展开研究。

方洲同学就 3D 打印彩色展品陈列方式提出疑问，楼思岑从博物馆受众、展陈可行性和策划前瞻性 3 个维度展开回应。

张珂欣同学对于各国场馆的影片原片与影院技术提出疑问，王姝认为技术服务于内容，邹俊认为在空间设计中应考虑整体展馆和展陈流线布置。

郎郭彬同学就大阪世博会展览策划展开提问，王姝从理解主题概念、找寻案例和配合落地等方面提出详细的设计建议。

文献研究中心考察

馆长课堂

馆长课堂

4 学生感言

万 懿：

通过"国家形象设计理论及实践"这门课程的学习，我对世博会的历史以及中国国家形象的演变有了更加深入的了解。中国馆展厅的设计和寻常的展陈设计有着内容与媒介上的差异，通过小组合作我们完成了设计，并在结课汇报上得到了老师的点评，学习了同学们的方案，受益匪浅。

朱家磊：

上完程老师的"国家形象设计理论及实践"课程，觉得颇有收获。我不仅对国家形象设计这个大方向的理念有了更多的了解，而且在我们小组所负责的关于新中国（1982—1999）世博会中国馆的国家形象研究中，见证了新中国诞生以来中国国际形象在世博会上的逐渐成熟，也让我对自己所学的专业在社会进步中所存在的更多的可能性满怀期待。

方 洲：

在"国家形象设计理论及实践"课程中，我通过程老师的授课、多场针对国家形象设计的讲座、对世博会博物馆的实地考察、作业实践等内容，充分了解了国家形象设计这一概念，并且感受到了设计对于世博会中国家形象塑造的作用。此外，课程还为我们提供了与专业人士交流答疑的机会，让我得以解开对于设计问题的心头之惑。与小伙伴们一同完成的对历届世博会中中国馆情况的相关调研更是让我感到既有意思又有意义。短短8周时间，我体会颇深，收获颇丰。

李溥然：

通过本次课程的学习，我对国家形象的概念和中国国家形象的演变发展有了更深刻的理解。与历史对话，与时代同行，令我受益匪浅。

研讨会海报

5 课程研讨

2023年11月29日，由上海大学上海美术学院、世博会博物馆主办的"国家形象设计理论及实践课程建设研讨会"在世博会博物馆文献中心会议室举办。研讨会分为主题演讲、学生发言、圆桌讨论和学生问答4个环节，就"深化推进一流课程建设，协同社会及行业资源共同投入，探讨高校进一步发挥自身优势，参与国家形象构建，拓展创意产业发展的机制和路径"进行讨论。

上海大学管理学院副书记、副院长马亮主持会议。

中国国际商会会展部大型活动处处长葛杰通过对多个国家在世博会上的展示进行比较，提出了对国家形象定位的一系列见解：英国是以创意引领发展的代表，英国在1997年后以创意为导向，特别在世博会中融入人工智能和音乐等创意领域，为国家形象注入活力，展现了创意引领的特点；法国是生活与艺术的代表，从19世纪艺术鼎盛到后来强调美好生活和美食的展示，法国通过世博会凸显了其丰富的文化和艺术传统；德国是制造工艺的代表，从工业制造和技术发展历程出发，德国在世博会上展示国家形象，特别强调德国制造的工艺水准和技术优势；日本以和谐发展为主题，自日本受到中国影响开始，日本在世博会中得到发展，并在后期世博会中展示高科技融入生活的态度，以及对东方美学的拓展；美国以探索精神为特色，美国在世博会上表现出探索精神，强调了美国对世界的贡献，包括科技、自由和民主的价值观；意大利则以时尚与艺术为重点，一直以来表现稳定，强调了其在世博会上对时尚和艺术的引领，展示了对文艺复兴等方面的自豪。最后，葛杰提到习近平总书记提出的"人类命运共同体"，认为这是一个展示国家形象的良好方向，呼吁大家思考如何通过这个方向来定位和展示国家形象。

上海大学文学院院长、教育部青年长江学者刘旭光深入剖析了国家形象的建构与展现，以世博会中国馆为例，阐述了其在国家形象设计方面的理念和实践。他指出国家形象的建构并非简单依赖于国家的使命，更应关注对具体问题的回答。他以"城市，让生活更美好"为主题，解释了中国馆形象选择的逻辑：中国馆选择了"中国之冠"作为标志性建筑，旨在呈现中国元素，体现国家气派。这一选择不仅仅是为了展现建筑的高大威猛，更是对"城市，让生活更美好"主题的回应。刘旭光提到，国家形象的设计需要在视觉形象中融入中国元素，以回答国家面临的问题，展示国家使

研讨会合照

中国国际商会会展部大型活动处处长葛杰发言

命。随后，他详细介绍了中国馆主题"城市发展中的中国智慧"，这一主题源于16个字的理念"自强不息、师法自然、和而不同、厚德载物"，构成了中国智慧的基石。这种智慧体现在城市发展中，为中国馆的设计提供了理论框架。

刘旭光强调国家形象的设计不仅仅是美学问题，更涉及伦理、哲学、道德和意识形态。他呼吁设计师在展馆设计中要回应展览主题，找到与总体主题的逻辑呼应关系，并在此基础上展开设计过程。他认为设计学应该有两条腿，一条是美学，一条是设计学，而不仅仅是技术。

上海大学上海美术学院教授、副院长程雪松着重介绍了世博会的历史研究、案例研究、实践研究以及理论工具的应用。通过对世博会发展历程的梳理，他强调了中国在参与世博会过程中的历史变迁与国家形象的演化，通过详细梳理百年来中国参与世博会的历程，旨在使学生深入了解世博会的背景和历史发展。在案例研究方面，程雪松提及了团队参与2020迪拜世博会中国馆方案设计的经验。他强调了团队在设计过程中的创意和思考过程，以及最终以"和"字为灵感，设计出具有中国特色的场馆形象的成功案例。在实践研究方面，他强调了团队对世博会各方面的深入研究，包括主题演绎、建筑与环境、展陈和室内、影片与叙事、视觉与形象等，以培养学生对世博会的全面认识和实践能力。最后，他提及运用多种理论工具进行分析和研究，如环境美学理论、媒介传播理论、符号消费理论和政治象征理论。这些工具的应用使人们更深入地理解了世博会的内涵和价值，推动了相关领域的知识生产和学术交流。

在学生发言板块，上海大学上海美术学院硕士研究生万懿、方洲、李溥然对"国家形象设计理论及实践"课程的学习成果进行了汇报。万懿以"国家形象设计理论及实践"课程为基础，以上海与世博会的深厚因缘为题，从选址规划、品牌出海、美术教育、民间力量、国内办会，以及世博中诞生并影响至今的海派文化基因和设计文脉，来探索上海这座城市形象的构建。方洲分享了她在"国家形象设计理论及实践"课程中收获的学习成果，主要围绕着论文写作成果而展开。她具体阐述了晚清政府参加世博会的3个阶段，并通过分析1904圣路易斯世博会、1905列日世博会、1906米兰世博会中的中国国家形象。按照参展要素，归纳出晚清中国形象构建从敷衍到积极的变迁特征。李溥然从专题研究、论文成果、实践设计成果和

上海大学文学院院长、教育部青年长江学者刘旭光发言

上海大学上海美术学院教授、副院长程雪松发言

课程感想4个方面进行了课程成果的汇报与分享，其中简单回顾了清政府时期世博会的举办以及该时期中国参与世博会的历史脉络，汇报分享了相关的课程论文《南洋劝业会国家形象的呈现及后世影响》，探究南洋劝业会国家形象的呈现，对比办会后国内外反应看南洋劝业会呈现的国家形象，以及对比分析晚清时期海外参展与本国办会所呈现的国家形象，并阐述其重要历史影响及其当代启示。

圆桌讨论环节由上海大学上海美术学院设计系主持工作副主任杜守帅教授主持，与会嘉宾基于课程内容及相关议题进行了探讨。世博会博物馆副馆长邹俊提出了世博会展示实践中需努力完善的"三差"，即信息流进流出的逆差、中国真实形象和西方主观印象的反差、软实力和硬实力的落差。人民日报社上海分社的主任记者沈文敏提到可将世博会中的企业馆作为研究对象，探讨如何在世界展现中国企业形象的问题。上海大学上海电影学院副教授、上海大学巴林孔子学院原院长周倩雯通过迪拜世博会阿尔瓦塞尔中央广场的投影表演，阐述了对影戏合一的空间与文化软实力呈现的思考。世博会博物馆信息管理部部长陈晓波强调了实践经验的重要性，倡议在实践与理论中保持创新。

上海大学上海美术学院副教授、设计系副主任董春欣，上海大学上海美术学院副教授、设计系副主任汪宁，上海大学上海美术学院副教授、艺术设计系专业召集人陆丹丹，上海大学上海美术学院讲师秦潇，上海大学建筑设计院创意设计院副院长张一戈，根据自身教学方向，围绕着国家形象设计理论与实践的相关内容展开了讨论。此外，清华大学美术学院博士研究生李茜、上海美术学院博士研究生林柯霏也发表了看法。

学生发言

圆桌论坛

四、设计实践

1 2010 上海世博会中国馆方案：博望

2 2015 米兰世博会中国馆方案：守望五色土

3 2020 迪拜世博会中国馆方案：心舟

4 2019 米兰国际三年展中国馆上大展区方案：进退之间的设计

2010 上海世博会中国馆方案：博望

设计师：张一戈

模型鸟瞰图

效果图

中国建筑的大屋顶代表了中国文化"海纳百川""和谐共生""天人合一"的文化精髓，本方案正是从中提取了设计元素，以展示中国地域和文化特征。

建筑屋顶的连续性与可达性，结合屋顶绿化景观和生态技术保证了世博会公共空间的衔接与转换，使中国世博会立体交通系统中的重要节点，成为世博会景观绿化系统中的重要组成，也成为世博会游客欢聚交流的重要场所，体现了"理解、沟通、欢聚、合作"的世博会理念。

举折、歇山等元素的现代演绎，营造出舒适、活跃、互动、富有吸引力的空间氛围，为公众提供关于中国建筑、中国地理、中国文化的想象空间，带来中国特色的视觉享受。

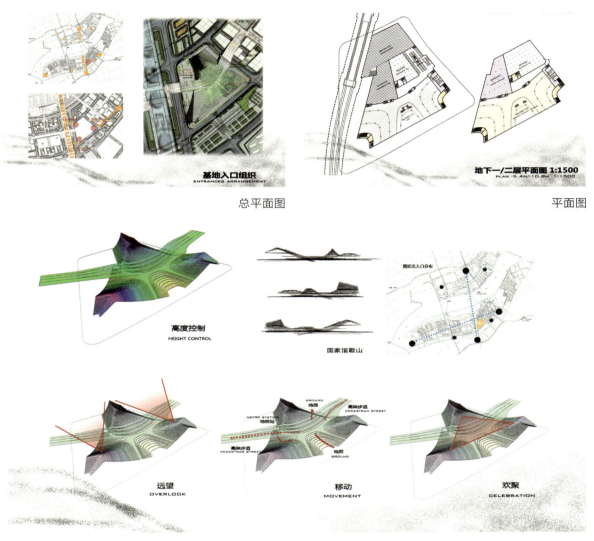

总平面图

平面图

建筑形体分析图

2015米兰世博会中国馆方案：守望五色土

设计师：荷兰 NITA 设计集团、上海上大建筑设计院

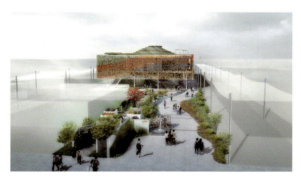

方案鸟瞰

建筑效果图

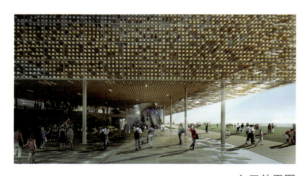

入口效果图

概念演绎

　　米兰世博会主题是"滋养地球，生命的能源"，围绕农业展开。据此，中国国家馆以"农业、粮食、食品、环境、可持续发展"为线索，把主题确定为"希望的田野，生命的源泉"，概括出"希望的田野"这一具体的文化形象。

　　"守望五色土"方案采用架空的方盒子造型，表达"托起土壤"的触觉感受，意在返璞归真。

　　"守望五色土"方案建筑外表面覆盖钢结构网架，由约4万个圆形"五色土"容器填充10cm×10cm的网格，形成开放而又质感丰富的建筑表皮。俯仰之间，创造出"守望"意象，呈现出开放姿态。

　　玻璃容器表皮的做法清晰简洁，吸收了装置艺术的语言，消解了传统建筑的恒久特征。建筑表皮上盛装五色土的玻璃容器可作为纪念品销售或赠送，把"五色土"文化传播到世界。

　　"五色土"是指东方青土、西方白土、南方红土、北方黑土、中央黄土。五色土是华夏传统文化的典型符号，数千年来被赋予无限美好的寓意，不仅具有浓烈鲜明的视觉特征，而且蕴含着中国人对故乡故土的乡愁情怀，传递出中国对"滋养地球，生命的能源"的内涵式理解。

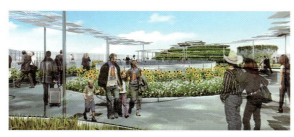 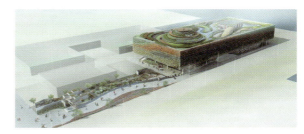

屋顶葵园　　　　　　　　　　　　　　　　　　　建筑轴测图

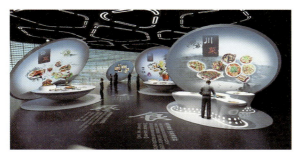

"民以食为天"展厅　　　　　　　　　　　　　　　展厅轴测图

屋顶花园展示农耕田野。水田、麦田、稻田、茶田、葵田等农业景观形态在此呈现，在米兰炎热的夏季屋顶花园还可以起到隔热的作用。室外展区以果园、花园、草药园、盆景园、美好家园等五方园形象集中体现中国整体和北京的园林内涵，为2019年北京世园会做出预告。室内主展区"民以食为天"以中国八大菜系鲁、川、粤、苏、闽、浙、湘、徽为线索展开，调动色香味觉感官，带来逼真的展览体验。

"守望五色土"方案中的九大展览节点为：建筑主体、历史长河、庆典广场、时空隧道、屋顶花园、天地影院、主体展区、青花餐厅、北京世园。除了时空隧道、天地影院和青花餐厅因为特殊的功能要求与展陈要求相对封闭以外，其他6个节点均为开放或半开放。

2020迪拜世博会中国馆方案：心舟

设计师：上海大学上海美术学院、上海上大建筑设计院

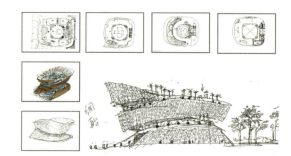

方案草图

概念演绎

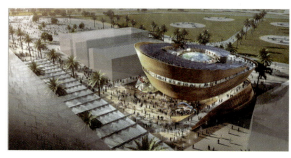
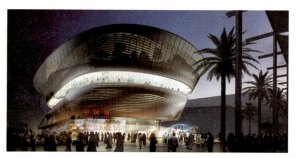

鸟瞰图　　　　　　　　　　　　　建筑效果图

迪拜世博会中国馆方案初步策划阶段以"山水""船""飘带""沙漏"为4种主要设计意向并产生多个方案。

随着设计的进一步深化，建筑主体逐渐演变为一条丝绸环绕的"绸船"，象征丝绸之路上航行的一艘巨轮。

迪拜世博会以"沟通思想，创造未来"为主题，展示全球最新创新成果，倡导全球携手合作，探索应对未来发展、能源安全、卫生健康、气候变化等人类共同面临的挑战的解决方案。中国馆围绕"构建人类命运共同体——创新和机遇"这一主题，依托中国发展的生动实践，立足5000年的中华文明，全面阐述中国的发展观、文明观、生态观、国际秩序观和全球治理观，诠释中国与各国构建21世纪伙伴关系、凝聚国际社会力量、促进全球合作、创造更美好未来的理念。

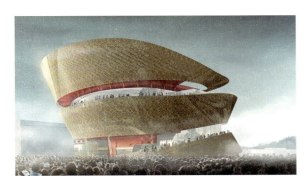
建筑效果图

外廊效果图

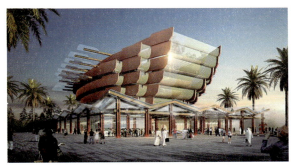
建筑效果图

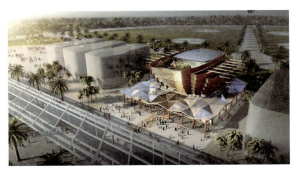
鸟瞰图

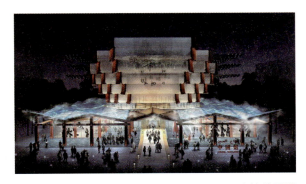
建筑效果图

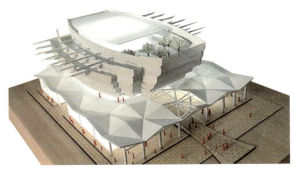
方案模型

将迪拜世博会中国馆设计主题初步定为"和之舟"。从王献之草书中的"和"字出发进行形象演绎，体现"和谐万邦"之意。

经多次论证，最终决定将中国馆形象确立为"郑和宝船"，强化传统意象。造形宛若劈波斩浪的巨型宝船。

2019米兰国际三年展中国馆上大展区方案：进退之间的设计

设计师：上海大学上海美术学院设计系

"设计中的环境意识"论坛海报

实景

2019米兰国际三年展中国馆上大展区实景

现代主义语境中，"进"往往被看作是通往成功的必由之路。进步、进取、进展，让人类文明获得了高速的增长，却也让我们的生存环境付出了高昂的代价。

中国文化重视整体与和谐，人们怀着对天地的敬畏，谨慎地发展着人与环境的关系。"进"与"退"，"得"与"失"，"福"与"祸"，这些源自道家思想的辩证理念，平衡着我们的行为方式，成为中国传统哲学贡献给世界的财富。

以中国上海崇明的国际生态岛建设为例，探讨设计在索取资源和反哺自然之间的平衡作用。在"生态优先"的发展原则下，设计能否既提供环境持续的活力，又使人内心获得长久的安宁？

展览通过自然之进退——鸟类保护、人之进退——民宿营造、传统之进退——非遗传承、产业之进退——2021年中国花博会等4个部分展开。在约60平方米的展示空间中，展览力图使观众沉浸在简单而又丰富的"发现"中，从而去重新思考"进"与"退"的古老命题。"进退之间的设计"作为人类社会发展的一个视角，也作为维系人类生存与发展的一种策略，为扼制环境恶化、保持生态平衡提供了中国智慧，也为设计学科的进一步发展赋能。

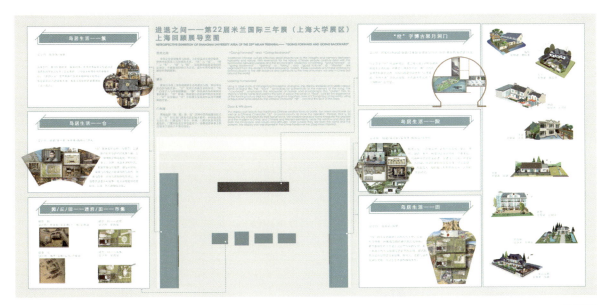

导览图

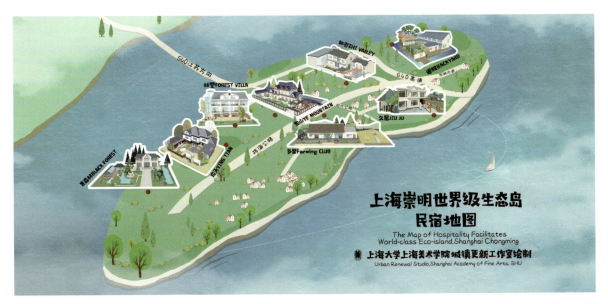

民宿地图

自然之进退——鸟类保护

崇明岛是鸟类在南北半球之间迁徙的"驿站",当地人爱鸟、护鸟,小心翼翼地守护着鸟类的栖息地。展览注重发现而非预设,展览不指向某种特定的结果,而是原本地呈现崇明岛上生态系统的建设,引发观众对人类发展如何与自然生态达成平衡、如何寻求可持续发展的道路等问题展开思考。展项希望建立观众与事物本质的联系,让观众感受人、鸟、自然之间的关系。

人之进退——民宿营造

"人之进退，唯问其志"。"进"被看作获得成功的选择，年轻人离岛、求学、工作，城市带来更多的机会、更好的生活。但在城市奔忙多年以后，回岛成为某种必然。回岛是一种"退"，离开城市，退回乡村，"退"让心灵沉淀；又是另一种"进"，进入自然，让生活舒展。民宿在保留自然肌理和场所文脉的基础上进行进退之间的设计，是民宿主人心灵的映射，让朴素恬静的乡村美学，融入现代生活。

传统之进退——非遗传承

崇明地区有丰富的非遗内容，其中易于视觉化的有崇明土布、灶花、益智图等，展览还以多种形式展出了许多与音乐、文学和杂技相关的非遗内容，从中可以看到传统与当下的关系。非遗的内容来自普通人的生活，随着现代文明的发展，一些习俗和技艺渐渐淡出历史，脱离了今天的生存语境，不得不成为被保护的对象。展览试图用装置化的表现手法，为"进"和"退"的主题赋予传统的技艺，从而使非遗获得新生。

产业之进退——2021年中国花博会

始于1987年的中国花卉博览会（简称"花博会"）作为中国规模最大、规格最高、影响力最广的国家级花事盛会，旨在集中展示我国花卉产业文化的丰硕成果，并促进中外花卉产业交流与合作。"水清土净，空气清新"的崇明，以2021年花博会为契机，建设全域花村、花宅、花溪设施，发展生态产业，打造"海上花岛"。来自米兰布雷拉国立美术学院的亚历桑德拉·安吉利尼（Alexandra Angelini）在花博会上展出了她的作品《森林》，以此呈现自然之美，以及人类与自然之间和谐关系的重要性，同时提醒人们以生态的方式进行工业加工和使用人造材料。

五、学生习作

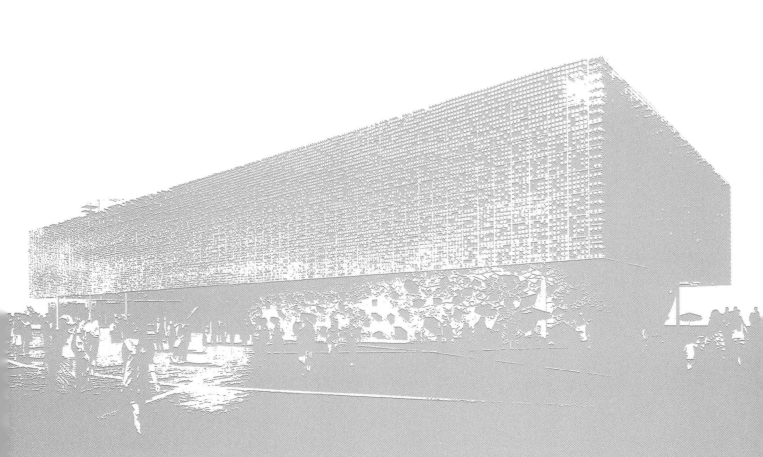

创意理念： 本方案的核心理念为"石韫玉而生辉，水怀珠则川媚"。以"玉"为主题的 nfc 交互卡的使用贯穿全程，同时呼应中国传统文化中"君子如玉"的文化象征。以"水"为主要元素的展厅设计既和大阪世博会人工岛的环境相融合，又和"人与自然和谐共生"的大会主题相对应。从序厅到尾厅，以山水为媒的展示手段经历了美学感受、国画风景、园林造园、广袤山水四个阶段，由小及大，还原中式美学五千年来对"自然"一词的感悟。

作者： 万懿（吴懿凡） 吴梦瑶 （2022 级艺术设计 MFA 研究生）

创意理念： 本方案以"人与自然和谐共生"作为线索，利用影像空间与影像讲述人与自然的"通"。影剧厅作为本案中的第一大展厅，整体建筑造型如荷叶浮于水面，"水"作为主要元素在此演绎，既和大阪世博会人工岛的环境相融合，又和"人与自然和谐共生"的大会主题相对应。双影剧厅的设计配合双流线，可以合理控制观众观影人次并提高参观效率。环绕式影剧厅与皮影戏舞台相对而望，创新的交互手环与影片及环境的互动可形成沉浸式观影体验。

作者： 郎郭彬 （2022级艺术设计MFA研究生）

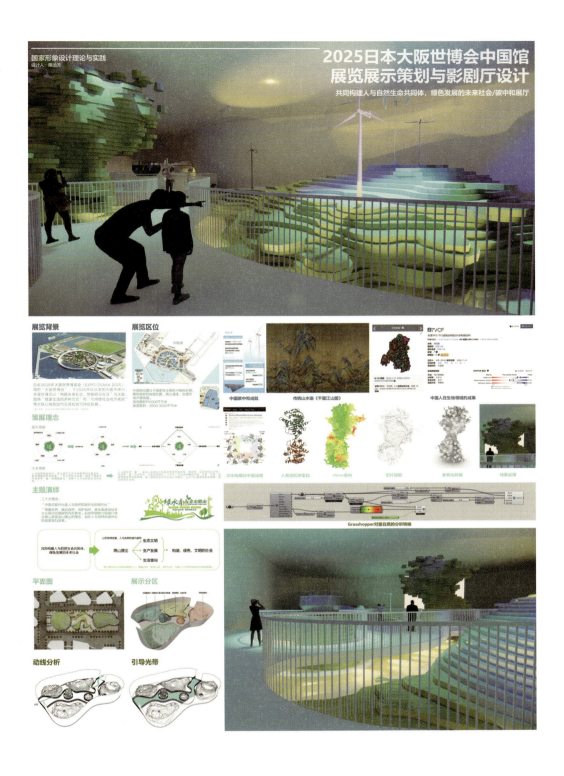

创意理念： 展厅融合了传统与现代元素。以王希孟的《千里江山图》色调为基础，展厅结合了传统山水画意境。利用参数化设计呈现中国在生物分子领域的成果，将蛋白质等生物分子艺术化展示。虚构的山脉与传统山水结合，展示太阳能、风能、水能等新能源技术。展厅旨在展示中国在碳中和与新能源领域的领先地位，彰显传统文化与科技创新相结合的独特魅力。

作者： 陈治方　（2022级艺术设计MFA研究生）

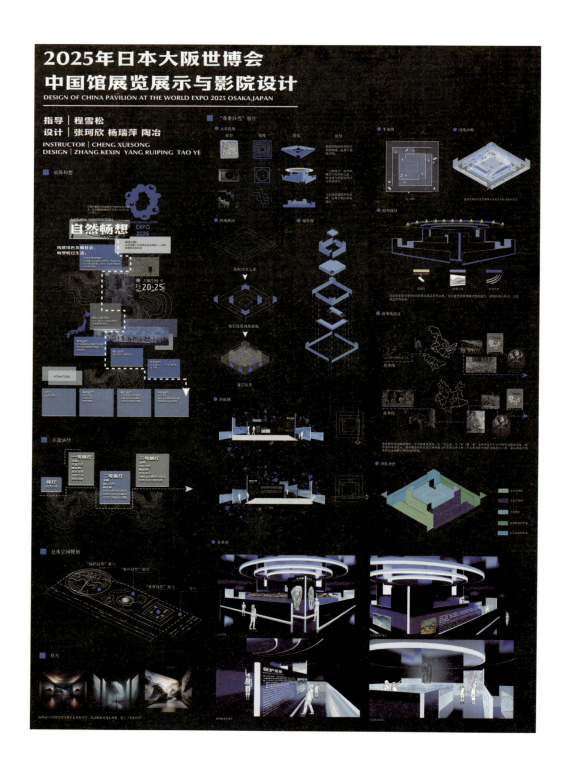

创意理念： 本方案基于 2025 大阪世博会中国馆场地规划，希望通过空间叙事手法，阐明自然畅想的主题，描绘构建绿色发展社会，畅想明日生活的总理念。设计将整体展陈空间分为序厅、尊重自然展厅、顺应自然展厅和保护自然展厅，通过逐级递增的人类对自然的概念演变，表现对自然的思考和对绿色发展的展望，探索人与自然和谐共生新道路。

作者： 张珂欣　杨瑞萍　陶冶　（2022 级艺术设计 MFA 研究生）

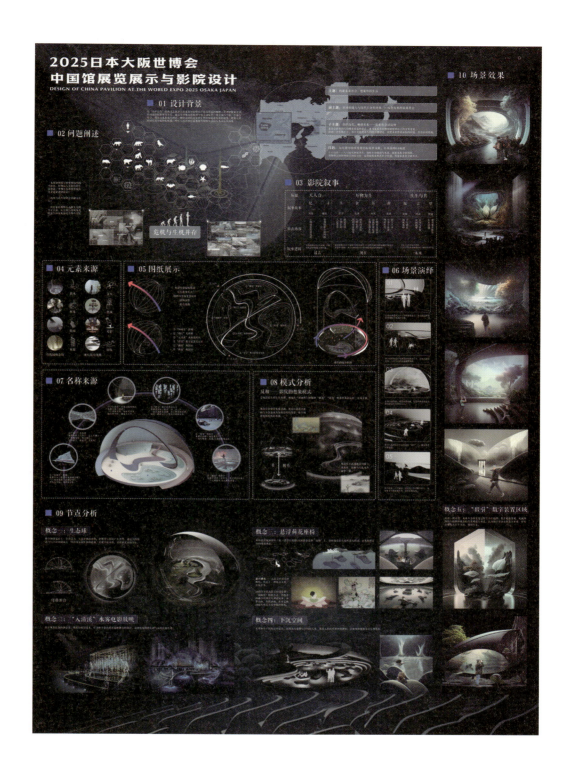

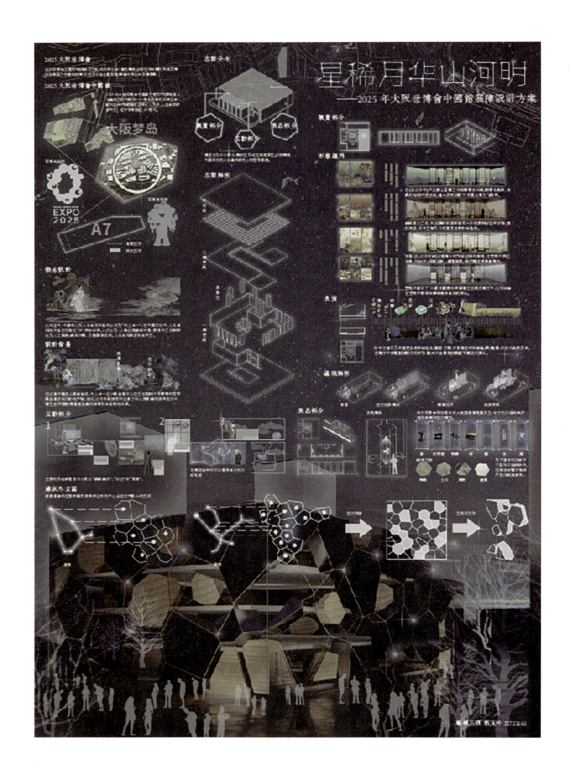

创意理念： 2025大阪世博会中国馆主题为"共同构建人与自然生命共同体——绿色发展的未来社会"。为贯彻人与自然和谐共生的理念以及共同构建人与自然生命共同体，本方案的创意理念从古今中国人民对于自然的探索，衍生出古今两大主题展厅。

作者： 胡玉叶 （2022级艺术设计MFA研究生）

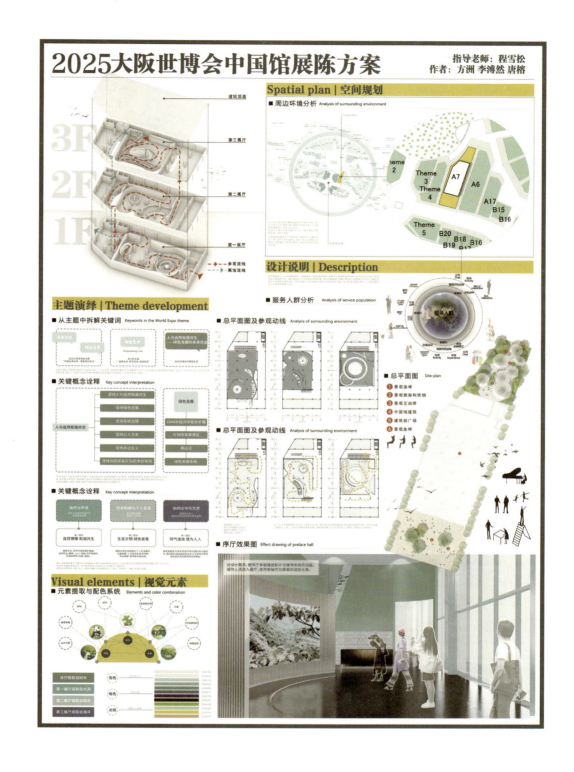

创意理念：本方案对 2025 大阪世博会中国馆进行设计，通过融合古今与未来的中国元素，讲述中国故事，发扬中国文化。在展陈空间设计中运用提取自大自然的元素和色彩，在展示内容中加入中国应对世界性环境问题的可持续发展举措。以中国馆展陈设计方案表现对国家形象设计的思考。

作者：方洲　李溥然　唐榕　（2022 级艺术设计 MFA 研究生）

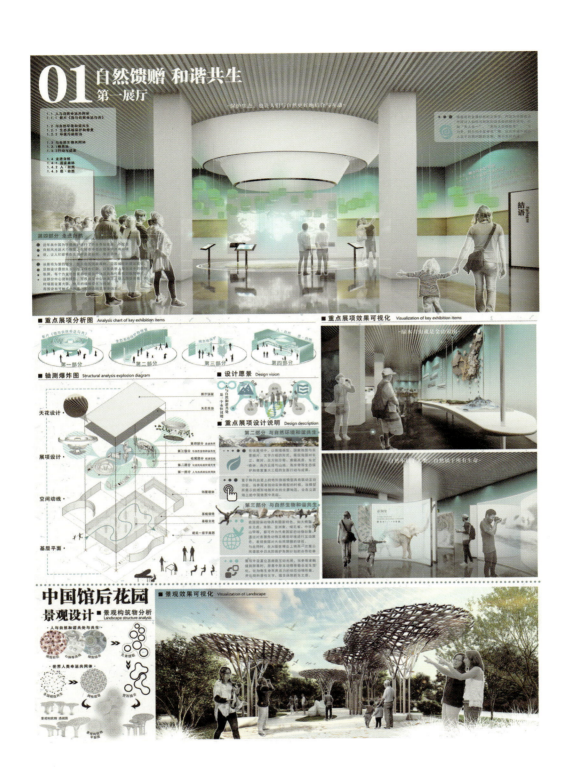

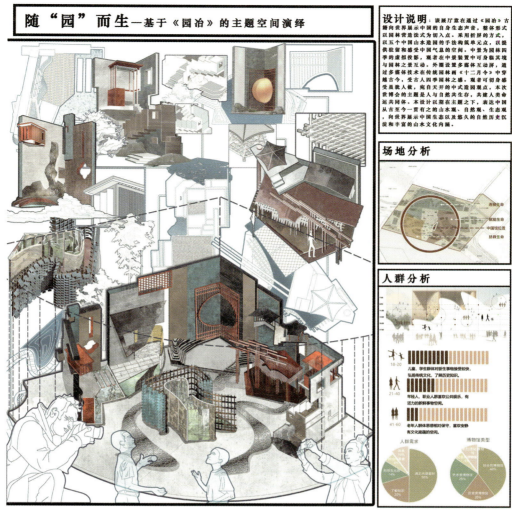

（该方案获 2025 大阪世博会中国馆展陈创意征集竞赛优秀奖）

创意理念： 本方案意在通过《园冶》古籍向世界展示中国的生态声音，整体形式以园林营造法式为切入点。采用折屏的方式，以中国山水造园手法构筑单元点，以提供驻留和感受中国气息的空间。中景为园林四季的虚拟投影，观者在中景装置中可身临其境与园林之景互动。外圈设置多媒体互动屏，通过多媒体技术在传统园林画《十二月令》中穿越古今，品味古人四季园林之感。

作者： 王洲　张艾琦　胡昊星　（2023级艺术设计 MFA 研究生）

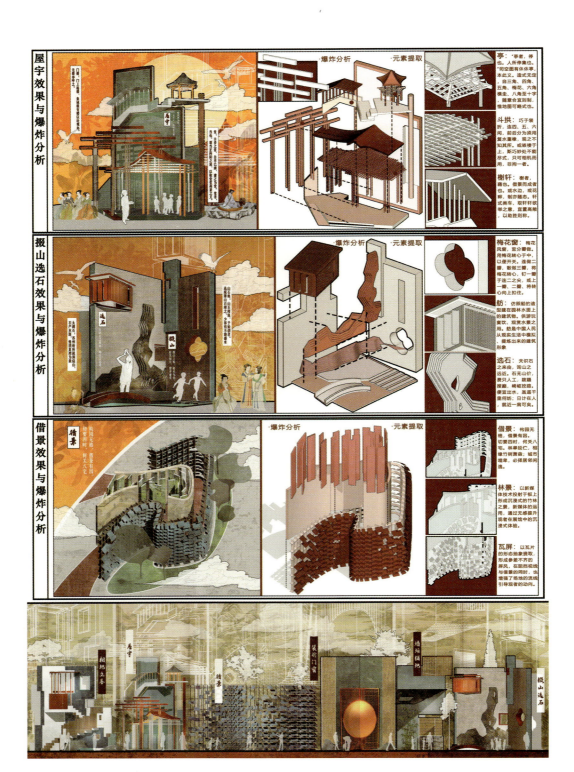

作品名称：身与竹化

徐祯辉 郭孜煜 丁嘉浩

作品简介：该设计以中国竹文化为主题，利用叙事轴线串联五大展项，从多感官、多维度展现中国人与竹的故事以及中国人对自然的态度。展厅造型从中国传统竹骨折扇中汲取灵感，结合中国自然山水画名作《千里江山图》，利用竹编材料与全息投影技术，将扇中画意立体化，使观众在声光电中沉浸式感受自然。同时利用竹林灯光装置与叙事性展墙内容，营造"人于画中游"的山水意境，让观众身临其境感受自然之美，在引发观众对人与自然关系思考的同时，呼应了大阪世博会中国馆"共同构建人与自然生命共同体——绿色发展的未来社会"的主题。

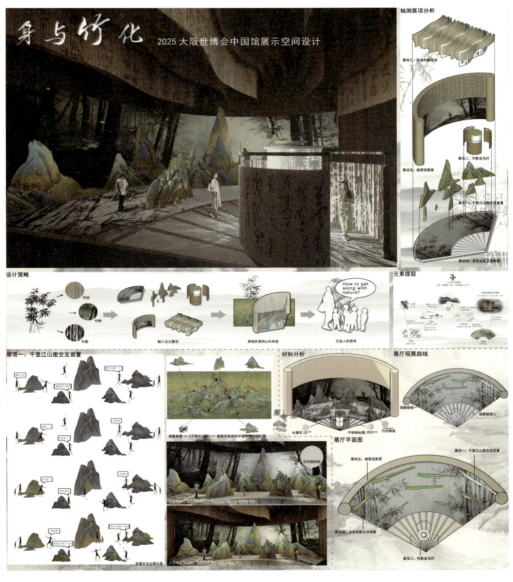

创意理念：本方案以中国竹文化为主题，利用叙事轴线串联五大展项，从多感官、多维度展现中国人与竹的故事以及中国人对自然的态度。展厅造型从中国传统竹骨折扇中汲取灵感，结合中国自然山水画名作《千里江山图》，利用竹编材料与全息投影技术，将扇中画意立体化，使观众在声光电中沉浸式感受自然。同时利用竹林灯光装置与叙事性展墙内容，营造"人于画中游"的山水意境，让观众仿若身临其境感受自然之美，在引发观众对人与自然关系思考的同时，呼应了大阪世博会中国馆"共同构建人与自然生命共同体——绿色发展的未来社会"的主题。

作者：徐祯辉 郭孜煜 丁嘉浩 （2023级艺术设计MFA研究生）

作品名称：身与竹化

徐祯辉 郭孜煜 丁嘉浩

作品简介：该设计以中国竹文化为主题，利用叙事轴线串联五大展项，从多感官、多维度展现中国人与竹的故事以及中国人对自然的态度。展厅造型从中国传统竹骨折扇中汲取灵感，结合中国自然山水画名作《千里江山图》，利用竹编材料与全息投影技术，将扇中画意立体化，使观众在声光电中沉浸式感受自然。同时利用竹林灯光装置与叙事性展墙内容，营造"人于画中游"的山水意境，让观众身临其境感受自然之美，在引发观众对人与自然关系思考的同时，呼应了大阪世博会中国馆"共同构建人与自然生命共同体——绿色发展的未来社会"的主题。

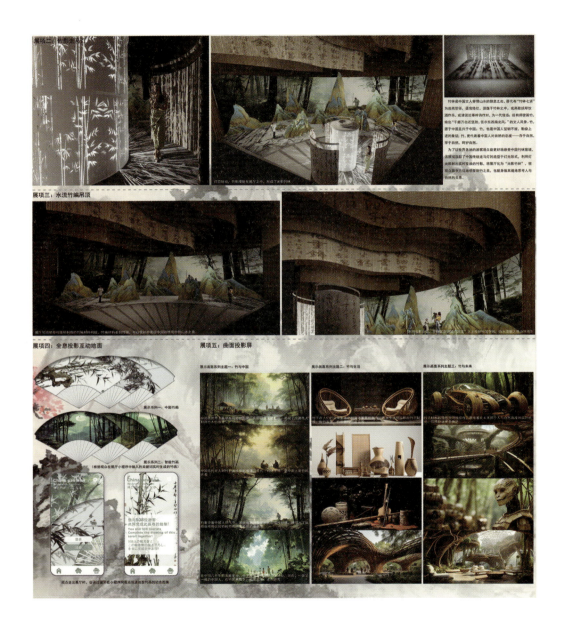

创意理念： 本方案整个展厅的设计要表达中国正在以自身的解决方案为全世界提供策略，构建共同绿色发展的未来社会。展厅以贵州赤水黎明村以竹代塑，保护治理环境的同时帮助村民脱贫致富的故事为背景。通过动态提取，最终以竹、曲线等相关元素作为展厅的设计意向。整个空间采用自然、绿色等元素进行装饰。选择流畅优美且兼具动态感与温馨感受的曲线形式作为空间分割及导引方式，并结合灯光效果凸显其特征。

作者： 吕炳旭　刘欢　薛铮铮　（2023级艺术设计MFA研究生）

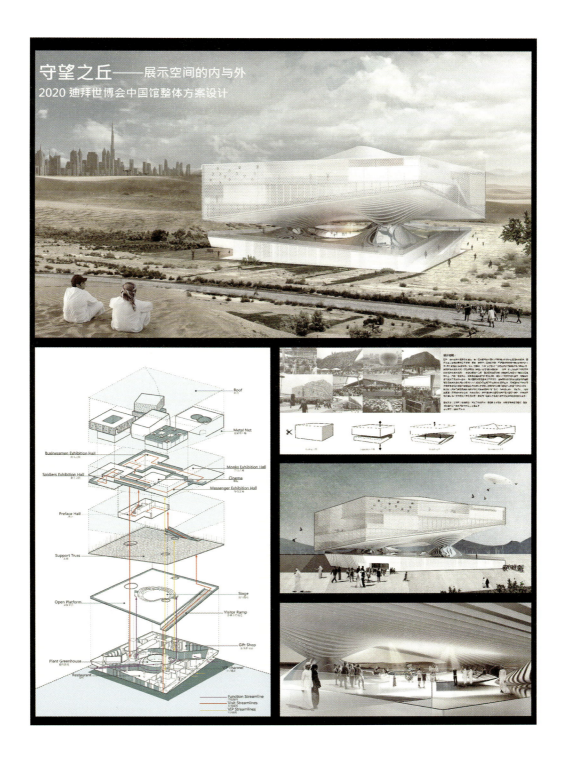

创意理念： 世博会是全球盛事，参会各国都会投入大量资源设计展馆。然而，随着世博会人流增多，热门展馆排队时间长达4—5小时，导致游客体验不佳。为解决此问题，本方案打破建筑内外界限，引入扩大的灰色空间，使建筑外观成为展览的一部分，国家馆由此呈半开放状态，为时间有限的游客提供独特的视觉体验。本方案建筑形态以中国传统山水为灵感，模拟山形，展现水意，通过巧妙的翻转与连接，形成垂直交通，为游客带来全新体验。

作者： 李嘉馨　（2017届环境设计专业学士）

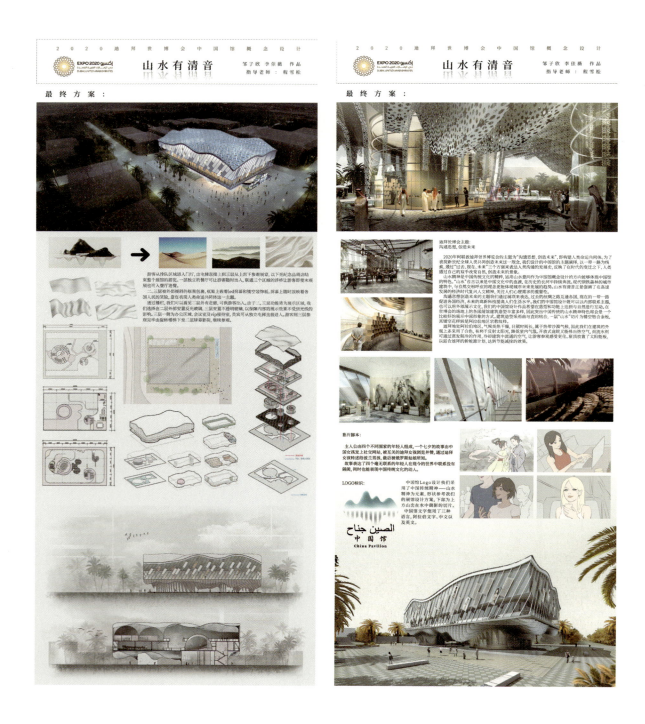

创意理念： 2020迪拜世博会主题为"沟通思想，创造未来"，旨在构建人类命运共同体。本方案中，中国馆以"一带一路"为线索，通过"过去、现在、未来"展示人类沟通发展史，反映人类为改变自然、创造未来所做的努力。设计以山水精神为方向，体现中国特色，强调在经济发展中复兴人文精神、关注人们的心理需求。展项包括丝绸之路、"一带一路"和高新科技，展示"沟通思想，创造未来"的主题。中国馆内外兼修，体现内部主题和外部文化，追求与自然互动。建筑造型曲直结合，镂空花样为阿拉伯特色纹样。外观为白色，可反射太阳光以降低室内温度。开放式庭院和流水设计有助于排出热空气、冷却建筑，可提升游客体验。屋顶装有太阳能板，符合迪拜新能源计划要求，可实现节能减排。

作者： 邹子欣　李佳薇　（2018届环境设计专业学士）

创意理念：本方案建筑立面以阿拉伯特色图案为基础，运用五彩梭子线条，体现"丝"作为古代丝绸之路主要商品的交流意义。设计蕴含"一带一路"倡议思想，通过对阿拉伯元素的探索，提取4种线段，运用科学方法组合，最终得出美观且科学的排列方式。建筑遵循可持续和可回收原则，采用开放、自由呼吸的设计，利用通风和自然光实现节能低碳。针对迪拜的热带沙漠气候，在建筑面板上加入太阳能芯片供电，并设计雨水储存空间。本方案同时考虑协同设计，为中国馆的设计呈现、组织管理和有序运转提供新思路，为世博会专家学者对于复杂问题的多角度思考提供参考。

作者：蔡亦超 （2019届艺术设计MFA）

附录：
上海美术学院世博研究团队大事记

- 2008 年　　参加上海世博会中国馆上海馆主题策划演绎

- 2010 年　　完成上海世博会"城市足迹馆"展陈设计及实施

- 2013 年　　参加米兰世博会中国馆投标，获第二名

- 2017 年　　策划举办"未来畅想 沟通桥——世博语境下的展览创意设计学术研讨会"

- 2017 年　　赴哈萨克斯坦访问阿斯塔纳世博会中国馆

- 2018 年　　出版《国家形象和人类命运的多维表达——世博语境下的展览创意设计学术论文集》

- 2018 年　　参加迪拜世博会中国馆投标，获第二名

- 2018 年　　与世博会博物馆联合举办"第一届世博发展国际合作论坛"分论坛"国际展览会创意与设计学术研讨会"

- 2019 年　　团队获聘 2020 阿联酋迪拜世博会中国馆专家委员会委员

- 2019 年　　艺术设计 MFA 研究生蔡亦超完成学位论文《设计学与管理学双重视角下的"协同设计"初探》

- 2019 年　　参加意大利米兰国际三年展"破碎的自然"，策划展览"进退之间的设计：以崇明岛为中心的考察"

- 2020 年　　设计学硕士研究生杨璐完成学位论文《乡村振兴语境下设计展览主题策划与空间演绎——第 22 届米兰三年展实践及思考》

- 2021 年　　在上海美术学院为 MFA 研究生开设"国家形象设计理论与实践"课程并入选校核心课程

- 2022 年　　《国际国内重大展览平台引领艺术设计创新人才培养实践教育体系构建》获上海市高等教育教学成果奖二等奖

- 2023 年　　在上海大学为本科新生开设通识课"美育中国"主讲"世博会中国馆国家形象的美育传播"

- 2023 年　　中国国际贸易促进委员会青年干部赴上海大学上海美术学院调研交流

- 2023 年　　在世博会博物馆举办课程建设研讨会

- 2024 年　　出版《国家形象视角下的设计教学与实践》

后 记
Afterword

 世界博览会（EXPO）脱胎于经济类展销会，在经历了19世纪50年代伦敦世博会、19世纪80年代巴黎世博会、20世纪70年代大阪世博会和21世纪10年代上海世博会等重要历史节点以后，成为浓缩世界的独树一帜的品类：一方面眷注国家形象的当下，另一方面关切人类命运的将来。世博会的场馆和展览设计正是这种眷注和关切的综合呈现与表达。

 上海大学上海美术学院依托综合性大学多学科支持，具备美术、书法、设计学和建筑学等人文艺术学科协同优势，兼有设计学科内建筑设计、环境设计、视觉传达设计、数字媒体艺术、艺术与科技、产品设计和工艺美术等专业交叉融合基础，借助于公共艺术学科群的高峰高原建设，于2005年在上海率先开办"会展艺术与技术"（艺术与科技）专业，并直面国家战略和社会需求，培养为国家和民族塑造形象的设计师与艺术家。作为上海市高水平建设的美术学院，上海大学上海美术学院师生曾于2010年参与上海世博会博物馆和城市足迹馆、2015年参与米兰世博会中国馆、2021年参与迪拜世博会中国馆的相关设计实践和研究工作，并参展于2019年米兰国际三年展中国国家馆。在服务世博、奉献世博的过程中，学院自身也成为世博会的受益者。世博会的研究和实践同设计学科自身的架构有高度的同构性，世博会的发展和转型同当代社会变迁、未来人类命运起伏有密切的相关性。"为世博而设计"已经成为上海大学上海美术学院发展设计学科、培养世博人才的重要着力点。相关研究成果于2018年结集出版，名为《国家形象和人类命运的多维表达》。相关教学成果《国际国内重大展览平台引领艺术设计创新人才培养实践教育体系构建》于2022年获得上海市高等教育教学成果奖二等奖。

2021年开始，我为上海大学上海美术学院艺术设计MFA研究生开设"国家形象设计理论及实践"课程，以中国国家馆的设计作为讨论焦点，召集学生开展研究和思考。本课程的建设得到了中国贸促会、中国国际商会和世博会博物馆的支持，贸促会世博处的方可处长、商会展览部的葛杰处长、世博馆的邹俊副馆长等都曾参与课程的研讨和指导，让学生们在开启创意的同时，能够深入了解管理部门的关切和行业发展的动向。这也应当是艺术设计MFA研究生培养的目标之一。课程也得到了学校研究生院和学院的支持，2022年入选MFA核心专业课程建设，并资助教材建设。本书既是近年来课程建设的材料汇编和研究汇报，也是我近年来参与世博项目的实践思考。

感谢马赛教授为本书欣然作序并开启国家形象研究的新思考。感谢清华大学美术学院李茜博士对世博会研究的关注，并为课程提供了支持。感谢我的研究生郎郭彬、万懿、胡昊星等为本书所做的装帧设计工作。感谢农雪玲编辑为本书出版尽心竭力。

近些年来由于世界局势变化加剧，干扰世博会实践的不确定因素也在增加。2020迪拜世博会受疫情影响推迟至2021年10月—2022年4月举办。然而许多国家仍然积极申办世博，让研究者们看到了更多的确定性。如即将举办的2025大阪世博会，并且沙特阿拉伯的利雅得也于不久前获得2030年世博会主办权。中亚国家的踊跃加入给世博会的可持续发展带来了新的机遇，其办博理念和场馆设计也为世博美学拓展了新的维度，给研究者提供了新的文化资源。

限于时间仓促和囿于我的水平，本书编纂难免有所疏漏。但是作为上海大学上海美术学院世博会研究的成果，希望这本书能够为将来的研究者、实践者和管理者提供参照，带来思考，能够为筹建中的"世界博览会研究中心"的学术资源添砖加瓦，能够为世博会研究的繁荣贡献力量。

2023年11月6日
于上海大学上海美术学院